조선왕조 519년을 읊은 가사문학

한양가 519년

작자—미상 역주—신영길

궁체정자로 이현종 이화자 박정숙(다솔) 박정숙(산내)
윤곤순 윤미한 이민재 이정옥 옮겨씀

머리말

『한양가 -조선왕조 519년을 읊은 가사문학, 신영길 역주, 2006, 지선당』이란 책을 처음 접하고, 그간 세간에 알려진 「한양가」와 그 내용과 깊이, 분량이 많이 다름을 한눈에도 알 수 있었습니다. 본 「한양가」는 한국장서가협회 명예회장이신 정치학 박사 호당 신영길 선생님께서 그 필사본을 인사동 고서점에서 어렵게 찾아내시어 이해하기 쉬운 현대문으로 역주하여 책으로 내시게 됨으로써 알려지게 된 글입니다.

조선왕조의 역사를 가사로 읊은 10만 자가 넘는 장문의 이 '한양가' 필사본은 궁체가 아닌 일반체 흘림으로 씌어 있습니다. 그냥 읽기가 상당히 어렵고, 그 내용을 쉽게 이해하기 힘들지만 조선왕조 519년을 한눈에 펼쳐 보이는 듯한 명료함과 재미를 깊이 느끼고, 한글 궁체를 연구하는 일원으로서, 이『한양가』를 우리의 아름다운 글 궁체정자로 옮기고 싶은 마음이 생겼습니다.

역자의 흔쾌한 승낙을 얻어 갈물한글서회 제 11대(1999-2001) 임원 8명은 이를 궁체고문정자로 옮겨 쓰고 신영길 선생님의 현대문 역을 함께 올려 책으로 엮었습니다.

호당 선생께서는 본『한양가』역주의 변(辯)에서 다음과같이 서술하셨습니다.

"이 한양가는 고려말을 거치면서 조선왕조 창업기(1392)의 태조 이성계로부터 망국기(1910)의 순종에 이르는 조선왕조 519년간의 전 역사를 읊어나간, 장장 3,236수(首) 6,472구(句)에 이르는 장편의 가사문학이다. 작품의 내용으로 보아 이 한양가는 구한말 일제강점 초기 암울한 시대상황에서 우국충정의 울분을 이 가사에 담아 토해내면서 역사를 반추하는 속에 굽이굽이 스펙터클한 대목돌을 짚어 나가고 있다. 이 한양가는 왕실의 뜨고 지는 역대 왕들의 행적을 편년체에 맞추어 테마를 잡아나가면서 역사적 사실들을 가사로 운치 있게 읊어나가고 있지만, 이는 단순한 문학이라기보다 정사(正史)에서 볼 수 없는 우리의 역사를 엿볼 수 있는 문헌적 자료가 담겨있는 야사(野史)라 할 만하다."

다만 야사이고 보니 작자의 의견이 지나치게 편중되어 서술된 부분이 있어 정사와 차이가 있는 곳도 있습니다만 작자미상의 원문을 손댈 수 없으므로 원문대로 썼음을 밝혀둡니다.

끝으로 귀한 자료를 선뜻 허락하신 호당 신영길 선생님과 시중에서 구하기 힘든 이 책을 임원 8명에게 구해 주느라고 애쓰신 혜인 한명진 선생님, 무엇보다 이 책을 처음으로 알려준 평양 박숙희 선생님, 그 밖에 책이 나오기까지 수고하여 주신 이화문화출판사 이홍연 사장님 이하 직원 모든 분들께 깊이 고개 숙여 감사합니다.

2008년 7월 17일

「갈물한글서회」 제11대 회장 **이 현 종**

차 례

한 양 가

〈1〉 조선왕조 창업과 태조 이성계

실ᄑ다친구님녀　슬프도다 친구님네
이가사드러보소　이 가사를 들어보소
엇든가사지엿난고　어떤가사 지었는고
하양가을지려서라　한양가를 지었어라
이가스을보시오며　이 가사를 보시오면
하양스젹자서아리　한양사적 자세알리
오백연지넌스젹　오백년이 지난사적
흥만성쇠여기잇고　흥망성쇠여기있고
이십팔왕치국흥신　이십칠왕 치국하신
선불선이여계잇소　선불선이여기있소
장할시고우리태조　장할씨고 우리태조
눌납도다우리더왕　놀랍도다 우리대왕

장략도장할씨고　장략도 장할씨고
문필도유려하다　문필도 유려하다
아들이팔형제이　아들이 팔형제니
복역이더욱좃타　복력이 더욱좋다
이십에등과하ᄉ　이십에 등과하사
삼십이못되여서　삼십이 못되어서
쳐음벼살무어신고　처음벼슬 무엇인고
총무더장하여섯다　총무대장 하였어라
잇ᄯ가언ᄂᄯ　이때가 어느때뇨
공양왕에말연이요　공양왕의 말년이라
정포은졍성이요　정포은 정승이요
권양촌은판서로다　권양촌은 판서로다

7

황방촌은 보국이요
황방촌은보국이요

길야운언쥬서로다
길야운은주서로다

조졍은수수하다
조정은수수하다

인군이혼암하니
임금이혼암하니

그나라을보젼하며
그나라를보전하며

그사직을직킬손야
그사직을지킬소냐

왕군태조젼한사젹
왕건태조전한사직

스빅칠십오연이라
사백칠십오년이라

둥두란은상장되고
퉁두란은상장되고

졍삼봉은모사로다
정삼봉은모사로다

일조에반졍하여
일조에반정하여

슈창궁에등극하니
수창궁에등극하니

〈2〉

굿썩가어느썹고
그때가어느때뇨

임진칠월열여섯샌날
임신칠월열이렛날

등극하신칠연만에
등극하신칠일만에

퇴평과을보니신들
태평과를보이신들

포은을두여하여
포은선생두려하여

어느위가과거보리
어느누가과거보리

칠십이현즁신들은
칠십이현중신들은

두문동에들어가고
두문동에들어가고

양은선생어딕고
야은선생어디가고

금오순성차자갓다
금오산성찾아가니

포은선셍혼자잇서
포은선생혼자있어

복위을어이하여
복위를어이하랴

틱조선쪙겨동보소
태조대왕거동보소

선듁교다리우에
선죽교의다리위에

포은선싱불러니여
포은선생불러내어

국사을닷들적에
국가대사다툴적에

드르면뼈살쥬고
들으면벼슬주고

안드르면쥭이기로
안들으면죽이기로

조연쥬철퇴들어
조영규에철퇴들려

좌편에셔와두고
좌편에다세워두고

동졍을보난양은
동정거지보는양이

쥬희역사철퇴들고
주해역사철퇴들고

진비을엿보난듯
진비를엿보는듯

박낭스듕창희역스
박랑사중창해역사

진시왕을맛칠다시
진시황을맞힐듯이

이러타시위급하니
이렇듯이위급하니

장할시고포은선싱
장할씨고포은선생

태순갓치굣기안즈
태산같이굳게앉아

일월갓치발근츙셩
일월같이밝은충성

숑듁갓치구던졀게
송죽같이굳은절개

쥭난것도모르거든
죽는것도모르거든

철퇴보고두러하리
철퇴보고두려하랴

틱조디왕거동보소
태조대왕거동보소

포은보고하난마리
포은보고하는말이

셩황당져궁궐리
성황당의저궁궐이

퇴낙한지오리오니
퇴락한지오래오니

중수함이어떠하오
포은선생대답하되
진토가될지언정
백골이가루되어
죽고또한죽어져서
백번죽고죽고죽어
중수함이어떠하오
포은선생대답하되
백번죽고죽고죽어
죽고또한죽어져서
백골이가루되어
진토가될지라도

절개는못변할세
조영규거동보소
사십근의쇠방망치
소맷속서들어내어
눈위에로번쩍들어
포은머리한번치니
두골이파쇠되어
유혈이낭자하고
죽교상다리위엔
혈흔이점점하다
풍마우세오백년에
지금까지흔적있어

충절을전해오니

장할씨고선생충절

천지로동포하고

일월로쟁광하니

태조대왕거동보소

정삼봉을분부하되

〈3〉

무학을불러다가

왕도를정할적에

임진강을얼른건너

삼각산일지맥에

대궐터를잡아놓고

대궐좌향어찌할꼬

무학이는해좌사향

정삼봉은자좌오향

둘이서로다툴적에

정삼봉이하는말이

네모른다이중놈아

해좌사향못쓰나니

유도는간데없고

불도만흥성한다

무학이하는말이

여보소서방님아

아는체를너무마소

자좌오향놓아보소

다섯번큰날이와
열두번놀날일을
무어시로막아닌리
잡말말고이리노쇼
정삼봉으난마리
미젼흐다이무학아
막난법이여게잇소
진방이허흐기로
그두가지잇실줄을
모르잔너나도안다
동딕문현판쓸쩍
갈지짜노와씨면

다섯번의큰난리와
열두번의놀랄일을
무엇으로막아내리
잡말말고이리놓소
정삼봉이하는말이
미련하다이무학아
막는법이여기있소
진방이허하기로
그두가지있을줄을
왜모르나나도안다
동대문의현관쓸때
갈지자를놓아쓰면

아무격정업실거니
자좌오향노와보즈
무학이가분을내여
동딕문밧썩나서서
왕심이차자가서
딕궐터을도라보고
석함이드럿거늘
한조기리파고보니
씨트리고즈세보니
석함에하엿시되
요망한즁무학이야
그릇차자예왓도다

아무격정없을거니
자좌오향놓아보자
무학이가분을내어
동대문밖썩나서서
왕십리를찾아가서
대궐터를돌아보고
석함이들었거늘
한자깊이파고드니
깨뜨리고자세보니
석함속에하였으되
요망한중무학이야
그릇찾아예왔도다

12

무학이자탄ᄒᆞ고
그길노다라나서
강원도금강산에
토굴을무더놋코
불도을숭샹ᄒᆞ여
세월을보너드라
〈4〉
정삼봉거동보소
디궐을지을적의
남산잠두듀작되고
무학재가현무로다
광나루가수구되여
임진강인휴로다

무학이가자탄하고
그길로달아나서
강원도라금강산에
토굴을묻어놓고
불도를숭상하고
세월을보내더라
정삼봉의거동보소
대궐을지을적에
남산잠두주작되고
무학재가현무로다
광나루가수구되어
임진강이인후로다

남한산성쳥ᄋᆞᆼ되고
용삼삼기백호로다
이러타시향배놋코
동서남북ᄉᆞ디문에
인의예지이넷지로
셔로연희지어노니
동디문은흥인이요
남디문은숭예로다
셔디문은돈의오며
북디문은광희로다
좌우궁장널이쏘고
삼쳔궁궐지여노니

남한산성청룡되고
용산삼개백호로다
이렇듯이향배놓고
동서남북사대문에
인의예지이네자로
서로연해지어놓니
동대문은흥인이요
남대문은숭례로다
서대문은돈의오며
북대문은숙정이라
좌우궁장널리쌓고
삼천궁궐지어놓니

장원ᄒᆞ고유벽ᄒᆞ다
　장원하고 유벽하다

영덕궁안수궁은
　영덕궁과 만수궁은

황홀ᄒᆞ고정쇄ᄒᆞ다
　황홀하고 정쇄하다

흥인작쳔연각은
　흥인각과 청련각은

능난ᄒᆞ고평난ᄒᆞ다
　능란하고 명랑하다

슈창궁쥭동궁은
　수창궁과 죽동궁은

장원ᄒᆞ고 유벽하다
　장원하고 유벽하다

창덕궁덕슈궁은
　창덕궁과 덕수궁은

웅장ᄒᆞ고소려ᄒᆞ다
　웅장하고 사려하다

근졍젼신졍젼은
　근정전과 신정전은

웅장ᄒᆞ고 소치ᄒᆞ다
　웅장하고 사치하다

완월궁유상궁은
　완월궁과 육상궁은

청아ᄒᆞ고 선명ᄒᆞ다
　청아하고 선명하다

계월궁과경화궁은
　계월궁과 경화궁은

놀납고 도 장ᄒᆞ도다
　놀랍고 도 장하도다

집츈문월건문은
　집춘문과 월근문은

지형이 험구ᄒᆞ다
　지형이 험구하다

츈당덕경무되난
　춘당대와 경무대는

놉고도 널너시니
　높고 도 넓었으니

과거보기더욱조타
　과거보기 더욱 좋다

남별궁은조걸만은
　남별궁은 좋건만은

음침ᄒᆞ여 자굴갓다
　음침하여 자굴 같다

이러타시조흔궁궐
　이렇듯이 좋은 궁궐

터조디왕등극ᄒᆞ니
　태조대왕 등극하니

14

⟨5⟩

그 왕비은 뉘시든가 　그 왕비는 뉘시던가
안변흔씨부인이요 　안변한씨부인이요
부원군은뉘시든고 　부원군은 뉘시던고
안변사람흔경이요 　안변사람 한경이요
둘재왕비뉘시든고 　둘째 왕비 뉘시던고
곡산강씨부인이요 　곡산강씨부인이요
부원군온뉘시든고 　부원군은 뉘시던고
곡산사람윤성이라 　곡산사람 윤성이라
인군이어지시샤 　임금이어지시사
국정을선치흐니 　국정을 선치하니
왕비도어지시고 　왕비 도어지시고
부원군도착하도다 　부원군도 착하도다

치국하신칠연만의 　치국하신 칠년만에
창업공덕장할시고 　창업공덕 장할씨고
시화세풍태평이요 　시화세풍 태평이요
국퇴민안이안인가 　국태민안이 아닌가
요지일월밝아오고 　요지일월 밝아오니
순지건곤완연흐다 　순지건곤 완연하다
어이그리모지던고 　어이그리 모질던고
공양왕에모진정사 　공양왕의 모진정사
결쥬안못할손가 　걸주만 못할손가
요순갓다우리덕왕 　요순같다 우리대왕
노켠흐니어이흐리 　노곤하니 어이하리
제위하신칠연후에 　재위하신 칠년후에

15

정종에게 젼위하고 　정종에게 선위하고

상왕위에게 계시기를 　상왕위에 계시기를

십연을 지닌후의 　십년을 지낸후에

만수중에 젼좌하사 　만수궁에 전좌하사

정사를 바리신이 　정사를 버리시니

설리춘풍백발이라 　설리춘풍백발이라

〈6〉 졍종딕왕등극하니 　정종대왕등극하니

그왕비 난뉘시든고 　그왕비는뉘시던고

경쥬김씨부인이요 　경주김씨부인이요

부원군은뉘시든고 　부원군은뉘시던고

문하시즁쳔서로다 　문하시중천서로다

등극하신십연후에 　등극하신삼년후에

틱종딕왕거동보쇼 　태종대왕거동보쇼

창업공을의논컨딕 　창업공을의논컨대

너의공이제일이라 　나의공이제일이라

틱조딕왕분을넉여 　태조대왕분을내어

조회에들어갈제 　조회에들어갈제

용상압희업드여셔 　용상앞에엎드려서

눈질리수상하니 　눈치가수상하니

정종왕비눈치아라 　정종왕비눈치알아

정종을켠한말삼 　정종에게권한말이

그위을넉여쥬오 　그위를내어주오

고육상쟁되오리라 　골육상쟁되오리라

잇씩에틱종딕왕 　이때에태종대왕

고육샹쩽무어신고　골육상쟁무엇인고
방편방셕쥭일째라　방번방석죽일때라
졍종되왕그말듯고　정종대왕그말듣고
틱죵에게젼뉘ᄒᆞ니　태종에게선위하니
틱죵되왕등극ᄒᆞ니　태종대왕등극하니
그왕비은뉘시든고　그왕비는뉘시던고
여쥬김씨부인이요　여주민씨부인이요
부원군은뉘시든고　부원군은뉘시던고
여쥬사람민제로다　여주사람민제로다
틱죵되왕등극후의　태종대왕등극후에
졍죵되왕거동보소　정종대왕거동보소
완월누에피ᄒᆡ안ᄌ　완월루에피해앉아

〈7〉

심신이불편ᄒᆞ여　심신이불편하여
아바님께고ᄒᆞᆫ말리　아버님께고한말씀
틱죵에마음보쇼　태종의마음보소
무삼일을못ᄒᆞ릿가　무슨일을못하리까
틱죵되왕분을닉여　태조대왕분을내어
옥새을ᄲᅢ서갈제　옥새를뺏어갈제
함흥으로ᄂᆞ려가셔　함흥으로내려가서
탁묵궁에홀노안ᄌ　탁묵궁에홀로앉아
한양소식영졀ᄒᆞ니　한양소식영절하니
틱죵되왕거동보쇼　태종대왕거동보소
등극은ᄒᆞ엿시나　등극은하였으나
옥셕가간되업다　옥새가간데없다

옥시엄난이인군이 · 옥새없는이임금이

무삼즈미잇시리요 · 무슨재미있으리오

틱죵더왕거동보쇼 · 태종대왕거동보소

부원군이드러가면 · 부원군이들어가면

틱죵더왕ㅎ신말삼 · 태종대왕하신말씀

옥세업서어이ㅎ오 · 옥새없어어이하오

부원군ㅎ신말삼 · 부원군의하신말씀

옥세갓치즁ㅎ물을 · 옥새같이중한물을

사람마다보너릿가 · 사람마다보내리까

함흥을뉘가갈고 · 함흥을뉘가갈꼬

죠서희이원틱을 · 조서해나이원태를

상쇼하고보너소서 · 상소하고보내소서

상소을뉘가쓸고 · 상소를누가쓸꼬

글잘하난조슌틱가 · 글잘하는조순태가

한임학사잇실써라 · 한림학사있을때라

죠슌틱샹쇼지어 · 조순태가상소지어

리원틱차자가서 · 이원태가찾아가서

함흥을얼넌건너 · 함흥을얼른건너

샹소을올이신이 · 상소를올리니

틱죵더왕분을너여 · 태조대왕분을내어

불문곡직덥퍼노코 · 불문곡직덮어놓고

하양서왓다ㅎ니 · 한양에서왔다하니

한양ㅅㅈ목버혀라 · 한양사자목베어라

틱조더왕거동보쇼 · 태종대왕거동보소

18

옥새을바레든니
옥새를바랬더니

옥새난안이오고
옥새는아니오고

이원퇵만죽어구나
이원태만죽었구나

그후에쏘보너니
그후에도또보내니

오난덕로목을
오는대로목을베어

함흥이어덕민오
함흥땅이어드메뇨

염나국이여기로다
염라국이여기로다

흔번가면다시올가
한번가면다시올까

이런고로이른마리
이런고로이른말이

흔편가고안이오니
한번가고아니오니

함흥차사이거일세
함흥차사이것일세

퇵죠덕왕즉위할스
태종대왕즉위한지

〈8〉

삼연을지너도록
삼년을지내도록

옥새업시정치하니
옥새없이정치하니

국소도창망흐고
국사도창망하고

스직이자미업너
사직이재미없네

부원군과의론흐되
부원군과의논하되

옥새을밧드즈면
옥새를받드자면

멋스람을쥭여난지
몇사람이죽을는지

퉁두란을초즈드러
퉁두란을찾아들어

우리부자창업함은
우리부자창업함은

퇵죠덕왕흐신말삼
태종대왕하신말씀

선성이아난비라
선생이아는바라

옥새을찾즈하면
옥새를찾자하면

션셩이안이시고
　선생이아니시고

다른스람보널진댄
　다른사람보낼진댄

무죄한스람목슘
　무죄한사람목숨

수업시쥭을건니
　수없이죽을지니

션셩이셩각하스
　선생이생각하사

한번향차하여보쇼
　한번행차하여주오

롱두랑이이만들고
　퉁두란이이말듣고

양쳔뒤소하난마리
　양천대소하는말이

젼하미워하신일을
　전하미워하신일을

소신간들주시릿가
　소신간들주시리까

튀죠더왕하신말삼
　태종대왕하신말씀

션셩에흔거름에
　선생의한걸음에

옥시을가질진이
　옥새를가질지니

스양말고가여보쇼
　사양말고다녀오소

롱두란의거동보소
　퉁두란의거동보소

조흔말다바리고
　좋은말은다버리고

식기갓뎃피마흔필
　새끼가진빈마한필

안장지여타고가너
　안장지어타고가네

함흥에다달나서
　함흥에다다라서

튀죠더왕차자가이
　태조대왕찾아가니

튀죠더왕거동보소
　태조대왕거동보소

롱두란얼넌보고
　퉁두란을얼른보고

손을잡고드러가며
　손을잡고들어가며

션셩보기의외로다
　선생보기의외로다

이변힝차어인일고
이번행차어인일고

풍진세상마다흐고
풍진세상마다하고

별유쳔지차조가셔
별유천지찾아가서

젹송자와노자드니
적송자와논다더니

쳔틱산을즈버밧나
천태산을자네봤나

무릉도원어되인고
무릉도원어디인고

어이이리와션난가
어이이리오셨는가

부자불목나을차자
부자불목나를찾아

노퇴흐여볼것업난
노퇴하여볼것없는

이사람을차자왓나
이사람을찾아왔나

궁여블너술부어라
궁녀불러술부어라

이술먹고나와놀식
이술먹고나와노세

서로견희마신후의
서로권해마신후에

소오빅먹은후의
사오배를먹은후에

통두란의거동보소
통두란의거동보소

틱조압희업드려서
태조앞에엎으려서

실피울며흐난마리
슬피울며하는말이

딕왕임흐신일리
대왕님의하신일이

어이그리장흐시여
어이그리장하시고

그안이괴로신가
그아니괴로신가

공양왕의모진졍亽
공양왕의모신정사

한번들어쇼멸흐고
한번들어소멸하고

억조창싱건져닉이
억조창생건져내니

이일을비흐건댄
이일을비하건댄

하걸의 모진정사
탕임금 소멸하고

상주의 모진정사
무왕이 멸지하고

진시황의 모진가정
한태조가 소멸하고

왕망의 모진정사
광무황제 고치시고

수양제의 망한정사
당태종이 평복하니

대왕의 창업하심
이제와 서생각하면

이예서 못할손가
몇백년 왕가사업

일조에 버리시고
이궁에 혼자 계셔

후세에 웃음되니
전하 하심이럴진댄

한심하지 아니하며
애달프지 아니할까

부자불목 고사하고
팔도창생 불쌍찮소

슬피울고 일어앉아
다시하는 말씀보소

창업을심생각하니 창업하심생각하니
소신과함께나서 소신과함께나서
수성을갓쳐하야 사생을같이하여
쳔힝으로성수하야 천행으로성사하여
군신지예미조두고 군신지의맺어두고
창업공신되조든니 창업공신되잤더니
원통할싸대왕님은 원통할싸대왕님은
이거시왼일리요 이것이웬일이오
여젹의운인군은 옛적에요임금은
만승쳔즈눕후위을 만승천자높은위를
수우의게젼히쥬고 사위에게전해주고
순인군의착한마음 순임금의착한마음

〈9〉

장인의게바든위을 장인에게받은위를
우인군을쥬엇거든 우임금께주셨거늘
하물며대왕임은 하물며대왕님은
더왕님하시위을 대왕님하신위를
아달의게젼하시고 아들에게전하시고
이다지도노하실가 이다지도노하실까
여차등설을옛젹의 여차등설하올적에
문외미인말리 문밖에매인말이
실푸게도우난구나 슬프게도우는구나
틱죠더왕드르시고 태조대왕들으시고
져마리무삼일노 저말이무슨일로
져러타시실피우나 저렇듯이슬피우나

튜두란이덕답ᄒᆞ되 통두란이대답하되

져말우난져변고을 저말우는저연고를

알위거든드르시오 아뢰거든들으소서

그말리석기뗸지 그말이새끼뗸지

석달을지녁시되 석달을지났으되

그석기을싱각ᄒᆞ여 그새끼를생각하여

듁듀어도안이먹고 죽주어도아니먹고

꼴듀어도안이먹고 꼴주어도아니먹고

밤나지로우난마리 밤낮으로우는말이

오날까지져리우니 오늘까지저리우니

져말을두고보며 저말을두고보면

아모리김성이나 아무리짐승이나

모자간의기린졍이 모자간의그린정이

스람어서못할손가 사람만못할손가

ᄒᆞ나라소듕남은 한나라소중랑이

북해상에이실적에 북해상에있을적에

호첩을졍히든니 호첩을정했더니

아달두을나아주고 아들둘을낳아두고

십구연고싱타가 십구년을고생타가

고국으로도라올ᄯᆡ 고국으로돌아올때

어려서못다리고 어려서못데리고

어미게두어든니 어미에게두었더니

칠연을지닌후의 칠년을지난후에

호첩의거동보소 호첩의거동보소

두 아달 압세우고
하양교 저문날의
이별ᄒᆞᆫ 져 눈물리
졈졈이 ᄯᅥ러져서
아히이마다 졋ᄂᆞᆫ다
그 어미 하ᄂᆞᆫ말리
모별ᄌᆞᄌᆞ 별모ᄂᆞᆫ
인간에 못할노라
모ᄌᆞ간인정이나
부ᄌᆞ간인정이나
쳔윤온일반이라
엇지ᄒᆞ사 젼ᄒᆞ마음

두아들앞세우고
한양교저문날에
이별하는저눈물이
점점이떨어져서
아이이마다젖는다
그어미하는말이
모별자자별모는
인간에못할노라
모자간의인정이나
부자간의인정이나
천륜은일반이라
어찌하사전하마음

〈10〉

부ᄌᆞ간 중한인정
삼연을돈졀하오
틔죠ᄃᆡ왕이 말듯고
자연이 회심되야
흔연이 ᄒᆞᆫ말삼
하양가은 길차려라
치도관을 분부ᄒᆞ여
칠ᄇᆡᆨ칠십면면길을
곳곳지셕가노니
바르기 터럭갓다
평양을을넌건너
숑도을다다르니

부자간의중한인정
삼년간을돈절하오
태조대왕이말듣고
자연히회심되어
흔연히하는말씀
한양가는길차려라
치도관에분부하여
칠백칠십먼먼길을
곳곳이닦아놓으니
바르기가터럭같다
평양을얼른건너
송도에다다르니

고향의수든더니
　고향의 살던터에

소실한풍가련ᄒᆞ다
　소슬한풍가련하다

파듀을다지나고
　파주를 다지나고

임진강을건너서니
　임진강을 건너서니

호조원이어더듣고
　효자원이어디든고

무학재가여게로다
　무학재 가여기로다

경기감영드러가니
　경기감영들어가니

연쥬문이반갑도다
　연추문이 반갑도다

퇴종더왕거동보소
　태종대왕거동보소

퇴조오신쇼문듣고
　태조오신소문듣고

묘하관에쳬일치고
　모화관에차일치고

빅관으로연졉할쩨
　백관으로영접할제

퇴조더왕거동보소
　태조대왕거동보소

묘하관에좌졍ᄒᆞ니
　보화관에좌정하니

위에도장할시고
　의위도장할씨고

국세도자별ᄒᆞ고
　국세도자별하고

오기난오셔시나
　오기는 오셨으나

퇴죵에ᄒᆞ든일을
　태종의하던일을

가엽고도졀통ᄒᆞ다
　가련코도절통하다

좌졍후에성각ᄒᆞ니
　좌정후에생각하니

아ᄒᆡ들을쥭이고셔
　아우들을죽이고서

형에위을앗사시니
　형의위를앗았으니

인군도조컨이와
　임금도좋거니와

골육이즁하잔나
　골육이중하잖나

26

고륙샹졍이려ᄒ고
골육상쟁이러하고

국가이장원할가
국가가장원할까

그일을셩각ᄒ니
그일을생각하니

여분이샹존이라
여분이상존이라

오호궁에살을머어
오호궁에살을메어

무릅우의ᄲᅥᆫ져노코
무릎위에얹어놓고

산악갓치안자슨니
산악같이앉았으니

잇ᄯᅥ의ᄐᆡ종ᄃᆡ왕
이때에태종대왕

ᄐᆡ조ᄇᆡ러오시다가
태조뵈러오시다가

활메운거동보고
활메운거동보고

ᄐᆡ종갓은기암에도
태종같은기안에도

용포조낙드난구나
용포자락떠는구나

놀납도다쿼ᄃᆡ구여
놀랍도다권대구여

츙심도장커니와
충심도장커니와

ᄐᆡ종을모시고셔
태종을모시고서

감담이넉넉ᄒ다
간담이늠름하다

함ᄭᅢ가며ᄒ난마리
함께가며하는말이

츄호도젼ᄒ마음
추호도전하마음

두려하지마압소셔
두려하지마옵소서

쥭난ᄃᆡ도신이쥭고
죽는대도신이죽고

살을마자샹ᄒᆞᄃᆡ도
살을맞아상한대도

신에몸이ᄃᆡ신하여
신의몸이대신하여

옥ᄎᆡ의난안가리니
옥체에는안가리니

쳔연하기ᄒ압소셔
천연하게하옵소서

터조디왕거동보소　태조대왕거동보소
싹지손을한번든니　깍짓손을한번드니
유성갓치쎄른스리　유성같이빠른살이
나난다시나올적에　나는듯이나올적에
권디구의거동보소　권대구의거동보소
터종압히쎡나서서　태종앞에썩나서서
그살을막고듀너　그살을막고죽네
이거을볼작시면　이것을볼작시면
군에신츙이안인가　군의신충이아닌가
그살을막고듀너　그살을막고죽네
터조디왕거동보소　태조대왕거동보소
노기로하신말삼　노기띠고하신말씀

〈11〉

이거시놀나온야　이것이 놀라우냐
터종디왕거동보소　태종대왕거동보소
용포자낙패트려셔　용포자락펴뜨려서
옥셩을듀으시고　옥새를주우시고
질거워ᄒᆞᆫ마리　즐거워서하는말이
옥새전슈ᄒᆞ옵신다　옥새전수하옵신다
영덕궁에터종잇서　경복궁에태종있고
만슈궁에터조게셔　덕수궁에태조계셔
졍ᄉᆞ을상의ᄒᆞ나　정사를상의하니
부자유친식롭도다　부자유친새롭도다
세월리여유하여　세월이여류하여
터조츈츄십칠셰라　태조춘추칠십사라

승피빅운구름타고
승피백 운구름타고

무자연에승하흐니
무자년에 승하하니

팔역에창성드리
팔역의 창생들이

여상고비의통한다
여상고비애통한다

양주쌍스십이에
양주땅사십리에

건월능이그능이요
건원릉이그능이요

기양쌍이빅이외
개성땅이백리에

왕비능은졔능이요
왕비릉은제릉이라

양쥬쌍십오이의
양주땅시오리에

둘찌왕비졍능이요
둘째왕비정릉이오

기스연구월달에
기해년의구월달에

졍죵되왕승흐흐니
정종대왕승하하니

〈12〉

춘츄가얼마신가
춘추가얼마신가

육십삼이불명흐다
육십삼이분명하다

기성쌍이빅이의
개성땅이백리에

후능이그능이요
후릉이그능이요

왕비능은어디든고
왕비릉은어디던고

후능과흐능이라
후릉과한능이라

틱종되왕옥시들고
태종대왕옥새들고

졍치을하실젹의
정치를하실적에

틱종역시성군이라
태종역시성군이라

만조가화락흐고
만조가화락하고

빅관이스양하야
백관이사양하야

인군을도으신이
임금을도우시니

백성은노래하고
국사는창연이라
태종대왕후궁처생
맹위가혹독하여
대신을해케하고
충신을살해하니
태종에게고달하고
장할씨고맹사성이
철퇴를둘러메고
이맹위를박살하니
만조백관어느누가
맹사성을그릇알까

태종대왕즉위후에
십팔년을정치하사
세종에게전위하고
상왕위에계시더니
사년을계시다가
오십육에승하하니
덕택도높으시고
복력도장하시다
광주땅사십리에
헌릉이그능이요
왕비릉도한능이라
세종대왕등극하니

왕비은뉘시든고
　왕비는뉘시던고

청송심씨부인이라
　청송심씨부인이라

부원군은뉘시든고
　부원군은뉘시던고

청송사람심온이라
　청송사람심온이라

심왕비나실적의
　심왕비가나실적에

이상하고기이흐다
　이상하고기이하다

〈13〉

청천빅일발근날의
　청천백일밝은날에

난디업난무지기가
　난데없는무지개가

한곳천대걸잇고
　한끝에는대궐있고

또한곳천청송잇서
　또한끝은청송있어

삼일을지네도록
　삼일이지나도록

완연이빈쳐거날
　완연히비치거늘

세종뒤왕거동보소
　세종대왕거동보소

무지기가기이흐다
　무지개가기이하다

궁관을보뇌시사
　궁관을보내시사

무지기을츄죵흐니
　무지개를추종하니

청송을나려가셔
　청송으로내려가서

호박골을드러가이
　호박골에당도하여

그집의드러가니
　그집에를들어가니

심이방의집이로다
　심이방의집이로다

궁비을보뇌시사
　궁비를보내시사

왕비로뫼셔오니
　왕비로모셔오니

그안이쳔연이면
　그아니천연이며

이안이이상흐가
　이아니이상한가

〈14〉

복역조흔세둉대왕 　복력좋은세종대왕
삼십이연즉위ㅎㅅ 　삼십이년즉위하사
국가안령잇써어날 　국가안녕이때어늘
시화세풍딕평이라 　시화세풍태평이라
딕국서픽문와서 　대국에서패문와서
문장명필불너거날 　문장명필부르거늘
글잘ㅎ난정삼봉과 　글잘하는정삼봉과
글씨잘쓴광평군이 　글씨잘쓴안평군이
두리함게드려가셔 　둘이함께들어가서
쳔자젼졍올나가셔 　천자전정올라가서
빅례ㅎ고안즈스니 　배례하고앉았으니
쳔자하신말삼보소 　천자하신말씀보소

짐의게잇난병풍 　짐에게있는병풍
화졔가업서기로 　화제가없었기로
아모라도이병풍의 　아무라도이병풍에
화졔을써서쥬렴 　화제를써주려무나
서촉선비ㅎ난마리 　서촉선비하는말
쇼신이써오리다 　소신이쓰오리다
져선비의거동보소 　저선비의거동보소
부셜잡바써써나니 　붓을잡아써서내니
쳔자보고딕로ㅎ사 　천자보고대로하사
젼션비을쑥지시딕 　저선비를꾸짖시되
네어이당돌ㅎ기 　네어이도당돌하게
그문필을가지고서 　그문필을가지고서

32

문필한다 자랑하고
짐에게 속이느냐
즉시에 추고하니
이 좌석이 어떠한고
정삼봉의 거동 보소
화제를 지어내니
일필휘지 써 올리니
안평군이 붓을 잡고
천자 보고 탄복하며
글과 글씨 칭찬하사
천금상사 후히 주고
대찬하여 가라사대

아마도 조선국이
소중화가 분명하다
이렇고야 문장이요
저렇고야 명필이지
화제를 살펴보니
그 글에 하였으되
일수개화색부동하니
난장차의 문동풍을
기간잉무능언조가
설도심홍영천홍을
이 병풍이 어떠한고
매화를 그렸으되

한가지은매우붉고
한가지는매우붉고

한가지은덜붉근너
한가지는덜붉그네

말잘ᄒᆞᆫ잉무ᄉᆡ을
말잘하는앵무새를

가지ᄉᆡ에그러거날
가지새에그렸거늘

그격의막기하니
그격에맞게하니

이안이어러우리
이아니어려우리

이글뜨셜드려보소
이글뜻을들어보소

아이용코엇더한고
아니용코어떠한고

한나무가엇지하여
한나무가어찌하여

빗치갓지안이ᄒᆞᆯ고
빛이같지아니한고

기럼쓰절가자다가
그림뜻을가져다가

동풍ᄲᅥ려못무을다
동풍때려못물을다

〈15〉

다ᄒᆡᆼ하려그사이의
다행하다그사이에

말잘ᄒᆞᆫ세가잇서
말잘하는새가있어

갓붉근졋ᄭᅩᆺ빗치
짙게붉은저꽃빛이

열기붉근의ᄭᅩᆺ빗희
엷게붉은이꽃빛에

셔로빈쳐그러ᄒᆞ니
서로비춰그러하니

이려ᄒᆞ야기이ᄒᆞᄃ
이리하여기이하다

이려한두문장이
이러한두문장이

즁국의일홈엇다
중국에이름났네

그후로셰죵ᄃᆡ왕
그후로세종대왕

션비을불너들러
선비를불러들여

셩균관의공부ᄒᆞ니
성균관에공부하니

문쳬가ᄃᆡ단ᄒᆞ다
문체가대단하다

팔도에공부하러
글공부을권학ᄒ니
문장도만컨이와
명필도흔니나고
과거을보이시니
문장보고과거주니
팔도의굴근선비
불철주야공부로다
이십팔왕제왕중에
복역좃코편ᄒ기가
셰종더왕졔일이리
셰종더왕등구후의

국사을두고보면
츄호도일리업고
요순셰계흡사ᄒ니
탕우쳔지부럽잔너
경오연이월달의
오십사에승하ᄒ니
여쥬ᄯᅡᆼ팔십이의
영능이그능이요
왕비능도그능이라
문종더왕등구하니
그왕비난뉘시든고
안동권씨부인이요

팔도에공부하라
글공부를권학하니
문장도많거니와
명필도흔히나고
과거를보이시어
문장보고과거주니
팔도의굵은선비
불철주야공부로다
이십칠왕제왕중에
복록좋고편하기가
세종대왕제일이라
세종대왕등극후의

국사를두고보면
추호도일이없고
요순세계흡사하니
탕우천지부럽잖네
경우년의이월달에
오십사에승하하니
여주땅팔십리의
영릉이그능이요
왕비능도그능이라
문종대왕등극하니
그왕비는뉘시던고
안동권씨부인이요

부원군은뉘시던가
안동사람권젼이라

문죵디왕거동보소
단죵을늣게두고

국사난창망ᄒᆞ고
고육상졩쉬울로라

가련ᄒᆞ다권왕비난
단죵을나으시고

강보의아달두고
이십에승ᄒᆞᄒᆞ고

양쥬ᄯᅡᆼ십이의
평능이그능이라

여한이무궁키로
영혼이잇서구나

문죵디왕거동보소
츈츄난놉잔으나

환후가ᄌᆞ로이셔
병침에누어스니

시시로혼자안ᄌᆞ
국사을셩각ᄒᆞ니

아달은어리시고
아희난그려ᄒᆞ니

아마도셩각컨던
국사가위퇴ᄒᆞ다

부원군은뉘시던가
안동사람권젼이라

문종대왕거동보소
단종을늦게두고

국사는창망하고
골육상쟁쉬울도다

가련하다권왕비는
단종을낳으시고

강보에아들두고
이십에승하하고

양주땅사십리의
현릉이그능이라

여한이무궁키로
영혼이있었구나

문종대왕거동보소
춘추는높잖으나

환후가자주있어
병침에누웠으니

시시로혼자앉아
국사를생각하니

아들은어리시고
아내는그러하니

아마도생각해도
국사가위태하다

36

박팽년성삼문과
박팽년성삼문과

하위지유응부와
하위지유응부와

이기와유성원과
이개와유성원과

김시십이밍젼과
김시습이맹전과

죠여와유성원과
조여와남효온과

셩보와원호등을
성보와원호등을

시시로불너드려
시시로불러들여

군신이셔로안자
군신이서로앉아

국사을의논할씩
국사를의논할때

문죵디왕ᄒᆞ신말씀
문종대왕하신말씀

열두신하경등의게
열두신하경등에게

유쥬을부탁하니
유주를부탁하니

예젹의쥬공갓치
옛적의주공같이

셩왕을보죤ᄒᆞ쇼
성왕을보존하소

아마도너쥭은후의
아마도내죽은후에

져아달리위타ᄒᆞ지
저아들이위태하지

우침의쓴난눈물
옥침에젖는눈물

졈졈이피가된다
점점이피가된다

열두신ᄒᆞ이말듯고
열두신하이말듣고

일시의이러셔셔
일시에일어서서

인군과갓치우니
임금과같이우니

비온다시흐른눈물
비오듯이흐른눈물

조복몸의다젼난다
조복몸이다젖는다

문죵디왕거동보쇼
문종대왕거동보소

옥수로눈물딱고　옥수로눈물닦고
가긍키ᄒᆞ신말삼　가긍케하신말씀
경등은예안즈서　경등은예앉아서
너말삼을드러보소　내말을들어보소
만약와약차ᄒᆞ며　만약에약자하면
경등은엇지ᄒᆞ리　경등은어찌하리
쪄신ᄒᆞ등거동보소　저신하들거동보소
나쥼일을모으오나　나중일을모르오나
약차ᄒᆞ고엿ᄎᆞᄒᆞ면　약차하고여차하면
신등의마음에야　신등의마음이야
빅골이진토덜들　백골이진토된들
츄호나변ᄒᆞ리가　추호라도변하리까

실퓨다쥬음이니여　슬프도다죽음이여
삼왕오제져인군도　삼황오제저임금도
쥬음을면치못ᄒᆞ　죽음을면치못해
우쥬쳥산무덤되니　우주청산무덤되니
문죵대왕엇지ᄒᆞ리　문종대왕어찌하리
임신연오월달의　임신년의오월달에
지우제향승ᄋᆞ하니　지우제향승하하니
춘츄가삼십구셰라　춘추가삼십구세라
쳥쳔이욕모하고　청천이욕모하고
빅일이무광하다　백일이무광하다
양쥬ᄯᅡ사십이의　양주땅사십리에
왕비릉과한능이라　왕비릉과한능이라

단종대왕거동보소
십이세에등극하니
그왕비는뉘시던가
여산송씨부인이요
부원군은뉘시던가
여산사람송현수라
열두신하충성보소
혈심으로임금섬겨
삼년을지내오니
춘추가십오세라
어질기요순이요
재주는창힐이라

구중궁궐깊은집에
예로부터공부하니
시서백가육경글을
무불통지이르신다
단종대왕재조보소
잡희시를지었으니
거위이문장이요
자자이주옥일세
지은글을들어보소
그글에하였으되
산월섬섬하동방
방문한기직성장

십년원별하용이
천리소광시재양
편심수첩홍라상
장몽수군자수장
팔자미수무협녀
일지화우두가랑
빈상수비소랭상
건중미문합환향
맥두양류쟁춘색
화곡단삼중육랑
이글뜻을말씀하니
자세히들어보소

서산에 돋는 달은
동방으로 내려오고
방문에는 고운비단
짜내어 펼리되네
십년의 원앙이별
어이 그리 용이한고
천리의 맑은 봄이
비로소 빛이난다
한 조각첩의 마음
홍라상을 치켜입고
길고긴 그대 꿈아
자수장을 따라간다

지기박졔연이꼭은 　빈상에서릿발을
뉘쏜으로슈겨시뻐 　그누가슬퍼하는가
수건안의합환향은 　수건안의합환향은
향기죳차들이잔녀 　향기조차들이잖네
팔자아미고온얼골 　팔자아미고운얼굴
무산선녀근심이요 　무산선녀근심이요
일지화우봄바람의 　일지화우봄바람에
두가랑의이별리라 　두가랑의이별이라
언덕밋희떠드냥건 　언덕밑에버드나무
봄빗쳘도스트난듯 　봄빛을다투는듯
화곡단삼비단젹삼 　화곡단삼비단적삼
육낭을쥬여도다 　육랑을주었도다

셩삼문이이글보고 　성삼문이이글보고
박펑연과ᄒ난마리 　박팽년과하는말이
우리대왕지은글리 　우리대왕지은글이
기상이쳬양ᄒ니 　기상이처량하니
아마도셍각ᄒ니 　아마도생각하니
수연이부죡ᄒ오 　수년이부족하오
글을보고엇지바라 　글을보고어찌알리
박펑연ᄒ난말리 　박팽년하는말이
셩삼문이른마리 　성삼문이른말이
실퓨다박인수난 　슬프다박인수야
뉴요궁달부귀빈쳔 　수요궁달부귀빈천
글을보편아난이라 　글을보면아느니라

글이야용컨마는
구구이가련하다

말이야옳건마는
자자이처량하니

구중궁궐사례하고
외로이계시도다

아마도생각컨댄
십상팔구정녕하니

박팽년이이말듣고
깜짝놀라일어앉아

성삼문여보시오
이말이웬말인고

〈18〉

국정이요란하여
만분위태커늘

단종대왕어이하리
자네말과같을진댄

국사는말아닐세
미구에우리나라

이렇듯이말하더니
둘이서로눈물닦고

일조에반정하니
을해년의십이월에

단종대왕내쳐다가
영월이라청령포에

42

절벽의집을짓고
우리안치두엇신이
그안이졀박ᄒᆞ며
이안이원통ᄒᆞᆫ가
궁노ᄒᆞ나궁여두을
함게보너두엇도다
십오세어진인군
오작이가궁ᄒᆞᆫ가
쳥양포로보너후의
쇼식이돈졀ᄒᆞ니
ᄉᆞ빅이영월ᄯᅡ의
어ᄂᆞ위가차자갈고

절벽에집을짓고
위리안치두었으니
그아니절박하며
이아니원통한가
궁노하나궁녀들을
함께보내두었도다
십오세의어린임금
오죽이나가긍한가
청령포로보낸후에
소식이돈절하니
사백릿길영월땅에
어느뉘가찾아갈꼬

우흐로난졀벽이오
아릭난덕대강이라
듯기실타졉강물아
무삼쇼회그리깁허
만경창파ᄑᆞ을는물결
쥬야불식흘너가노
공산낙월깁픈밤의
실피우난졉두경은
황츈의피을ᄲᅳᆯ여
ᄭᅳᆯ여귀을일삼드니
너의심사ᄉᆡᆼ각ᄒᆞ니
나와졍형갓들지라

위로는절벽이요
아래는대강이라
듣기싫다저강물아
무슨소회그리깊어
만경창파푸른물결
주야불식흘러가노
공산낙월깊은밤에
슬피우는저두견은
황촌에피를뿌려
불여귀를일삼느뇨
너의심사생각하니
나와정형같을지라

젹막강산절벽상의
적막강산절벽위에

쵹불압희을노안자
촛불앞에홀로앉아

현능송빅바라보니
현릉송백바라보니

꿈가온딕푸르럿다
꿈가운데푸르렀다

두건쇼럭실퓌듯고
두견소리슬피듣고

심회을졍치못히
심회를정치못해

자규시을지여녁니
자규시를지어내니

그글의하엿시되
그글에하였으되

일자원금츌졔궁하니
일자원금출제궁하니

고신쳥벽산즁을
고신척영벽산중을

셩열고셩잔월벽
성단효잠잔월백

혈유츈곡낙화홍
혈류춘곡낙화홍

〈19〉

가연야야연무가하니
가면야야면무가하니

궁한여연한불궁을
궁한연년한불궁을

쳥룡유미문의소하니
천성상미문애소하니

호녀수인이록춍고
하내수인이독총고

십이신을츙셩보소
십이신들충성보소

서로안자이론하되
서로앉아의논하되

지하의도라간들
지하에돌아간들

문죵딕왕어이보리
문종대왕어이보리

병침의하신유언
병침에서하신유언

두귀의그러잇다
두귀에그려있다

셰죠딕왕거동보소
세조대왕거동보소

반졍하고드러안자
반정하고들어앉아

만조백관조회할제
열두신하아니오니
세조대왕진노하사
국청을배설하고
엄형중벌하는구나
차례로잡아다가
여섯신하하는말이
여섯신하들가죽고
복는어려우니
우리들이죽을기요
그여섯이살았다가
복위를하여보게

그여섯이하는말이
우리들은못할거니
그여섯이복위하오
우리들이죽으리라
열두신하서로다퉈
죽기만생각하네
하위지유응부와
박팽년성삼문과
죽으러들어가고
이개와유성원은
김시습이맹전과
조여와남추강과

셩문두와원호는
그길로다라나셔
팔송졍의모여안즈
밤낫즈로의논흔들
운수가다히슨니
의론히도쓸띡업늬
셩삼문잡아들여
셰죠디왕흐난마리
빅관이죠회흐되
너의등은죠회업나
⟨20⟩
셩삼문디답흐되
불사이군충신이요

성문두와 원호는
그길로 달아나서
팔송정에 모여앉아
밤낮으로의 논한들
운수가 다했으니
의논해도 쓸데없네
성삼문 잡아들여
세조대왕 하는말이
백관이 조회하되
너희들은 조회없나
성삼문 대답하되
불사이군 충신이요

평싱의직키다가
너섬기든그인군은
스지의께셔신니
너인군을쫏차가셔
지흐의가셥길진이
뉘을보고죠회흐리
셰죠디왕그말듯고
분기가팅쳔흐야
삼문아달삼형졔을
일시의자바들려
아달을뻐히면셔
이러히도항복안나

평생동안 지키던 그임금은
내섬기던 그임금은
사지에 계셨으니
내임금을 좇아가서
지하에 가 섬길지니
뉘를 보고 조회하리
세조대왕 그말듣고
분기가 탱천하여
삼문아들 삼형제를
일시에 잡아들여
아들을 베이면서
이러해도 항복않나

성삼문이하는말이
자식이놀라우냐
둘째아들베이면서
이러해도항복않나
성삼문이하는말이
삼족을멸한대도
평생에먹은마음
추호나변할소냐
세살먹은셋째아들
전정에서박살하니
성삼문거동보소
눈물을지우거늘

세조대왕하신말씀
어린자식죽는데는
네가이놈눈물지니
그것은무슨일인고
장성한두아들은
죽음직한일인줄을
제가알고죽거니와
세살먹은어린자식
무슨일에죽는줄을
제가알고어찌죽나
그러므로우나이라
세조대왕분을내어

상단

셩삼문부모들을 — 성삼문의 부모들을

셩화갓치자바드려 — 성화같이 잡아들여

젼졍의꾸러녹코 — 전정에 꿇려놓고

지셩으로이른마리 — 지성으로 이른말이

너도항복못하겠나 — 너도항복못하겠나

셩삼문부모마리 — 성삼문의 부모말이

죽일나면죽일거지 — 죽이려면죽일거지

무삼욕셜그리할고 — 무슨욕설그리할꼬

셰죠디왕분을내여 — 세조대왕분을내어

일시의다죽인후 — 일시에다죽인후

스지을각각떠여 — 사지를각각떼어

거열이순하여시니 — 거열시순하였었네

〈21〉

하단

박팽연자바드려 — 박팽년을잡아들여

쇼부뻣쳘불의달궈 — 소부쇠철불에달궈

젼신을당금하니 — 전신을단근하니

박팽연하난마리 — 박팽년한는말이

오히려이쇠찬이 — 오히려이쇠차니

다시꾸여가져오라 — 다시구워가져오라

죵묘졔사그날밤의 — 종묘제사그날밤에

셰죠디왕하난마리 — 세조대왕하는말이

너독한줄내알엇다 — 너독한줄내알았다

박팽연하난마리 — 박팽년하는말이

향노쇠다룬것을 — 향로쇠달군것은

너지신줄아럿다 — 네짓인줄내알았다

손톱밑에기름내는
너보라고내했도다
박팽년자손잡아
일시에죽일적에
군관이내려가서
권속을사살하니
박팽년의종어미가
이말을얼른듣고
제자식을대신주고
상전아들데려다가
젖먹여서키워내어
상전뒤를이어내니

〈22〉

장할씨고이런종은
만고충비이안인가
사육신의여섯집에
박팽년의그한집이
혈손으로나려옴은
종의덕을입었도다
하위지를잡아들여
말밤쇠를깔아놓고
버선벗고들어오라
하위지의거동보소
두버선을훨훨벗고
번쩍번쩍높이들어

모리갓치발아오니　모래같이 밟아오니
말밤쵹의 바을쑤여　말밤쵹에 발이꿰여
발등을뚤고올나　발등을뚫고올라
찔닌궁기피가흘너　찔린구멍에피흘러
세죠디왕ᄒᆞ신말삼　세조대왕하신말씀
자욱마다가득ᄒᆞ니　자국마다가득하니
너도화복못ᄒᆞ겟나　너도항복못하겠나
ᄒᆞ위지거동보소　하위지의거동보소
앙쳔디쇼ᄒᆞ난마리　양천대소하는말이
츙신을욕뻬임도　충신을욕보임도
그죄가젹잔느니　그죄가적잖으니
ᄉᆞ속히쥭여다고　사속히죽여라고

〈23〉

듯기도너ᄉᆞ실코　듣기도내사싫고
보기도너ᄉᆞ실타　보기도내사싫다
세죠디왕분을너여　세조대왕분을내어
당장의파살ᄒᆞ고　당장에파살하고
유응부ᄌᆞ바드러　유응부를잡아들여
기름가마쌀믈젹의　기름가마삶을적에
가마안의부온기름　가마안에부은기름
구비구비쑬난구나　굽이굽이끓는구나
세죠디왕ᄒᆞ신말삼　세조대왕하는말이
네가ᄒᆞ나화복ᄒᆞ면　네가하나항복하면
죠흔뻬ᄉᆞᆯ씨일거니　좋은벼슬쓰일거니
향복을못ᄒᆞᄂᆞ냐　항복을못하느냐

유응부거동보소
두눈을부릅뜨고
고성대척하는말이
윤기모른네소리를
충신나는고사하고
범인들도듣기싫네
세조대왕대로하여
역적놈의유응부야
사속히저가마에
옷을벗고들어가라
유응부의거동보소
상하의복활활벗고

〈24〉

끓는가마들어가길
삼복중염더운날에
거렁물에들어가듯
추호나겁낼소냐
이개를잡아들여
세조대왕하는말이
이개야너들거라
자고급금두고봐라
충신열사자손있나
왕자비간이름나도
자손을끊어졌다
이름은전했으되

백이숙제두고보면
수양산의깊은골에
채미하고죽었으나
그무엇이쓸데있나
이윤같이어진이도
하사비군섬겼으니
네어이고집하여
이윤을본받잖나
단종이내조카라
삼촌되고못할소냐
사직을두고보면
불사이군하였어라

조카위를삼촌하니
이군이어이되리
한자손한혈육에
분간이별로없다
조카위를삼촌하니
이군이어이되리
충신이름일반이라
부디한번항복하라
호령하는말이
이개의거동보소
자고로두고보면
삼촌으로조카죽여

그위을뛴난인군　　그 위를 뺏는 임금

뉘기뉘기보안난고　　누구누구 보았는고

이윤의겁긴인군　　이윤이 섬긴 임금

골육상쳉인군인가　　골육상쟁 임금인가

형의뒤을어이쓴코　　형의 뒤를 이어 끊고

너욕심만생각ᄒ니　　내 욕심만 생각하니

금슈와갓튼지라　　금수와 같은지라

더러운잡말말고　　더러운 잡말 말고

수속키쥭여다고　　사속히 죽여 다고

세죠대왕분을너여　　세조대왕분을 내려

이칼로쥭이리라　　이 칼로 죽이리라

이게의거동보소　　이 개의 거동 보소

〈25〉

삼쳑금을이비믈고　　삼척검을 입에 물고

알흐로업더지니　　앞으로 엎어지니

입의문져칼긋치　　잎에 문저 칼끝이

뒤꼭지을쓸고난다　　뒤꼭지를 뚫고 난다

유성원자바드려　　유성원을 잡아들여

세죠대왕ᄒ신말삼　　세조대왕 하는 말이

다섯놈은무례ᄒ야　　다섯놈은 무례하여

욕셜ᄒ고쥭여신이　　욕설하고 죽였으니

너난욕셜못ᄒ리라　　너는 욕설 못하리라

이젼일을생각ᄒ면　　이전일을 생각하면

너와나와세의잇셔　　너와 나와 세의 있어

인졍이두터워라　　인정이 두터워라

충신을말할진댄
충신을 말할진댄

호자문의구한단의
효자문에구한다니

네가쩍영충신이면
네가정녕충신이면

호셩이잇실건이
효성이있을거니

호셩인난그즈손이
효성있는그자손이

무모을셍각잔나
부모를생각잖나

네의아비살이넙일
너의아비살려낸일

너도쪅영알거시이
너도정녕알것이라

유셩원뒤답능되
유성원이대답하되

너아비이살인이리
내아비를살린일이

너셩고을셍각능뗜
내선고를생각하면

너신뼁을셍각능니
내신명을생각하니

너션고을굿쩍일의
내선고를그때일에

죽기로셍각능니
죽기로생각하니

굿쩍의못쥭어셔
그때에못죽어서

누뼁을들려시니
누명을들었으니

네가니게원수로다
네가내게원수로다

은해난고사하고
은혜는고사하고

너션고쥭은빅골
내선고의죽은백골

그일로안썩난다
그때일로안썩는다

셰죠디왕분을너여
세조대왕분을내어

무사을쩨촉능야
무사를재촉하여

한발나문쇠직게로
한발넘는쇠집게로

두쑨으로들어벌여
두손으로들어벌려

54

유성원의 살덩이를
점점이 찢어내니
유성원이 하는 말이
아무리 형벌한들
원수는 원순지라
할말을 내하노라
내형벌을 못견뎌서
부모원수 말안할까
장하도다 사육신이
이렇듯이 말을 하니
열두신하군은 절개
역지사지 갈렸으니

〈26〉

죽은신하 여섯이요
산신하가 여섯이라
생육신과 사육신이
이때에나 나셨도다
생육신 여섯중에
다섯신하 함께가서
원호는 혼자 가서
팔송정에 모여앉고
만학강의 물가에서
가련정을 지어 놓고
단종대왕 소식몰라
편지를 서로 할제

하인은 못부리고
조그마한 표주박을
만학강에 띄워놓고
편지써서 담아주니
그 강물을 따라 흘러
저 표주박 거동보소
조그마한 표주박이
군신편지 전해주네
청령포와 가련정이
삼십오리 상간이라
삼십오리 강물위에
표주박이 왕래하니

내려갈땐 순류되고
올라갈땐 역수되니
순류는 쉽거니와
역수는 어렵잖나
다섯신하 동포하고
한신하는 소식알아
그 아니 장할손가
옥체를 문안하니
충성이 지극하면
하늘이 모르리오
하늘이 알으시고
표주박이 역수하네

〈27〉

세조대왕거동보소

힘안들고등극하니

그왕비는뉘시던고

파평윤씨부인이라

부원군은뉘시던고

파평사람윤번이라

임금마음불인하여

억지로등극하니

왕비도어질잖고

부원군도불측하다

부원군의마음보소

세조에게권한말이

달아난여섯신하

복위하자경영이라

나중에그저두면

국사가분주하리

세조대왕마음보소

그말을옳게듣고

약기를보내신다

약기가진사자보소

약기를가지고서

청량포강가에서

앙천통곡슬피울고

약기를번쩍들어

강믈우의던지기을　강물 위에 던지기를
돌갓치던져쓰나　돌같이 던졌구나
던지고셔셍각ᄒᆞ니　던지고서 생각하니
왕명으로ᄂᆡ왓다ᄀᆞ　왕명으로 내왔다가
그져오ᄂᆞ가셔마리　그저 올라가서 말이
믈의엿코왓다ᄒᆞ면　물에 넣고 왔다가
음특ᄒᆞᆫ세죠솜씨　음특한 세조 솜씨
육신갓치쥭일거니　육신같이 죽일거니
아셔라ᄂᆡ목숨을　앗아라 내 목숨을
ᄂᆡ손으로쥭으리라　내손으로 죽으리라
고름의ᄆᆡ인칼을　고름에 매인 칼을
ᄒᆞᆫ손으로얼넌ᄲᅡ여　한손으로 얼른 빼어

〈28〉

목을질너쥭어시니　목을 찔러 죽었으니
이사람도츙신일ᄂᆡ　이 사람도 충신일네
약기ᄉᆞ자쥭은쇼문　약기사자 죽은 소문
시각의올나가니　시각에 올라가니
셰죠더왕ᄃᆡ로ᄒᆞ야　세조대왕 대로하여
약기ᄉᆞ자ᄯᅩ보ᄂᆡᆫ다　약기사자 또 보낸다
단종더왕챡ᄒᆞᆫ마음　단종대왕 착한 마음
셰번ᄉᆞ자다쥭으니　세번 사자 다 죽으니
ᄉᆞ자쥭난쇼문듯고　사자 죽는 소문 듣고
ᄇᆡᆨ이ᄉᆞ지셍각ᄒᆡ도　백이사지 생각해도
박복ᄒᆞᆫ나로ᄒᆞ야　박복한 나로 하여
무죄ᄒᆞᆫ져사람이　무죄한 저 사람이

몇사람이죽을는지

아마도내가죽어

황천에돌아가서

부모나만나보자

아무리생각해도

죽을일이맹랑하다

약을먹고죽으려도

약이없어못죽겠고

칼로찔러죽자해도

칼이없어못죽겠다

중방밑을굴을내어

명주줄을드리우고

궁노복덕부른말이

복덕이말들어라

어젯밤찬바람에

감기가대단하니

구미가절로난다

취할걸생각하니

개밖에또있는냐

개한마리구했으니

내야차마잡을소냐

명주줄에맬것이니

밖에서당기다가

그만커든네놓아라

복덕이놈거동보소

두발길로문턱밀고

명주줄을손에쥐고

힘대로당기더니

슬프도다이럴적에

단종대왕승하했네

복덕이놈거동보소

아무리당기어도

그만말씀안계시니

복덕이놈생각컨대

개는정녕죽었는데

어찌말씀없으신고

〈29〉

괴이하여문을열고

단종대왕모양보소

죽은모양말하려니

애고차마말못할세

복덕이놈거동보소

아무리시켰기로

제가어찌살가보냐

제손으로당겼으니

언덕위에올라서서

일성장호통곡하고

크게외쳐하는말이

영월사자들어보소

단죵대왕승하했소
　단종대왕승하했소

단죵대왕승하했소
　단종대왕승하했소

박장녀문져언덕의
　백장넘는저언덕에

와락ᄲᅴ여ᄯᅥ어지니
　와락뛰어떨어지니

복덕이놈죽난모양
　복덕이놈죽는모양

돌한등이구부드시
　돌한덩이구르듯이

두굴두굴궁구러져
　데굴데굴뒹굴어서

쳥양포강가ᄭᅡ지
　청령포강가까지

구부러나려올제
　뒹굴뒹굴내려갈제

그모양오작할가
　그모양오죽할까

두골리기려졋고
　두골이깨어지고

슈죡이ᄲᅮ셔졋늬
　수족이부서졌네

〈30〉

열구녀ᄋᆞ거동보소
　열궁녀의거동보소

단죵대왕신체안고
　단종대왕신체안고

굿ᄭᆞ믈갓치우난쇼ᄅᆡ
　굿맴같이우는소리

구곡간장다녹난다
　구곡간장다녹는다

ᄲᅧᆼ츄줄을벗거놋코
　명주줄을벗겨놓고

목을만져우난말리
　목을만져우는말이

의고답답대왕님요
　애고답답대왕님요

이모양이왼일릴ᄭᅩ
　이모양이웬일인교

쥭을작졍ᄒᆞ신쥴을
　죽을작정하신줄을

우리등이아나시면
　우리들이알았으면

우리열리쥭드닉도
　우리열이죽더라도

대왕님을말여ᄂᆡ지
　대왕님을말려내지

외고외고우리대왕 애고애고우리대왕
이리할줄몰낫셧소 이러할줄몰랐었소
어질고착한임군 어지시고착한임금
십칠세의죽단말가 십칠세에죽단말가
외고답답어이할고 애고답답어이할꼬
세죠딕왕몹시도다 세조대왕몹쓰도다
이죡흥을이리하고 이조카를이리하고
무신복을밧고사라 무슨복을받고살라
거동은챠목하고 거동은참혹하고
경상도가령하다 정상도가련하다
뎌궁여는거동보소 저궁녀들거동보소
목이메여못울도다 목이매어못울도다

열궁여하난말이 열궁녀하는말이
아모리아녀자나 아무리아녀자나
심창이야다을소야 심장이야다를소냐
어리고어진인군 어리시고어진임금
쳥양포오신후로 청령포에오신후로
뎌인군을모시고셔 저임금을모시고서
인졍인들업실소야 인정인들없을소냐
두힛을지녀시니 두해를지냈으니
군신지간그이쳐난 군신지간그이치는
남여가다를소야 남녀가다를소냐
실퓨다우리들도 슬프도다우리들도
이을젹에함께죽어 이럴적에함께죽어

지하의도라가서
지하에 돌아가서

단종대왕모셔시면
단종대왕 모셨으면

문종대왕뵈압기을
문종대왕 뵈옵기를

붓그럿지안이하리
부끄럽지 아니하리

열구여갓치나와
열궁녀가 같이 나와

칭암절벽바위우의
충암절벽 바위 위에

녹의홍상고은단장
녹의홍상 고운 단장

아쥬펼펼나려지니
아주 펄펄 날려지네

삼월동풍시너가의
삼월동풍 시냇가에

낙화분분이안인가
낙화분분이 아닌가

일노두고볼작시면
이를 두고 볼작시면

궁여열과궁노하나
궁녀열과 궁노하나

〈31〉

충신열여이안인가
충신열녀 이 아닌가

그후로바위일홈
그후로는 바위 이름

낙화암이이안인ᄀ
낙화암이 아닌가

실퓨고도가연ᄒ다
슬프고도 가련하다

단죵왕비숑씨부인
단종왕비 송씨부인

단종쇼문드럿시면
단종소문 들었으면

궁여갓치안쥭고
궁녀같이 아니죽고

무삼영화바릭고셔
무슨 영화 바라고서

여든세희ᄉ라구나
여든세해 살았구나

져궁여들ᄲᅢᆨ각ᄒ니
저궁녀들 생각하니

숑왕비가붓그럽너
송왕비가 부끄럽네

실낫갓튼그목슘니
실낱같은 그 목숨을

알뜰히 도보존하니
가련코도한심하다
이제야생각하니
팔송정에모인산하
복위는못하고서
복위한다하였으나
다만몇해더살려고
목숨만생각하네
백마한필높이타고
단종대왕혼령보소
단종시체거두넌놈은
삼족을멸하리라
이말들은후로
어느뉘가거두리오

영월백성문는말이
대왕행차어디가오
태백산구경간다
대왕님대답하되
한양성중들어가니
단종승하하신소문
세조대왕하신말씀
영월관의관자하되
단종시체겨두넌놈은
삼족을멸하리라
이말을드른후로
어느뉘가거두이오

⟨32⟩

제몸하나죽는것도

범과같이겁내거늘

하물며삼족이야

말하여무엇하리

가엾도다단종대왕

돌아가신저시체가

청령포삼간집에

사오일을그저있네

장하고도장할씨고

엄홍도의충성이여

엄홍도는뉘시던고

영월호장아전이라

이런충신또있는가

삼족형벌겁안내고

대담하게나선말이

신민되고거저있나

수복과염포등을

낱낱이갖춰두고

원에게고한말이

관가에들어가서

어이해야옳으리까

단종대왕저시체를

영원부사거동보소

묵묵부답하고앉아

눈물만흘리고셔
눈물만흘리고서

디답이업서거날
대답이없었거늘

엄츙신ᄒᆞᄂᆞᆫ마리
엄충신하는말이

쇼신이치로가요
소신이치러가오

구죡을멸ᄒᆞᆫᄃᆡ도
구족을멸한대도

신민되고엇지ᄒᆞ리
신민되고어찌하리

하즉ᄒᆞ고이려션이
하직하고일어서니

영월부사거동보소
영월부사거동보소

보션발로뛰여나여
버선발로뛰어나와

엄호장의손을잡고
엄호장의손을잡고

치하ᄒᆞ고ᄒᆞᄂᆞᆫ마리
치하하고하는말이

장하도다엄호장아
장하도다엄호장아

자녀엇지호장으로
자네어찌호장으로

츙신녈ᄉᆞ마음가져
충신열사마음가져

너못할일ᄉᆞ너ᄂᆞᆫ나
내못할일자네하네

놀납도다엄츙신아
놀랍도다엄충신아

퓍인관되난마음
패인관되는마음

자녀보기붓그렵뇌
자네보기부끄럽네

츙신녈ᄉᆞ효ᄌᆞ녈여
충신열사효자녀

짓쳬상관업난길셰
지체상관없는걸세

츙신츙신엄츙신아
충신충신엄충신아

부듸부듸죠심ᄒᆞ여
부디부디조심하여

쳥산일곡아모ᄃᆡ나
청산일곡아무데나

안장이나잘ᄒᆞ시오
안장이나잘하시오

〈33〉

엄츙신거동보소 — 엄충신의 거동보소
염습등물등의지고 — 염습등물등에지고
청양포비빅을건너 — 청령포를 배로건너
절벽으로올나가셔 — 절벽으로올라가서
신쳬방드러간이 — 시체방에 들어가니
가렵고도치목ᄒ다 — 가엾고도참혹하다
엄츙신츙심보소 — 엄충신의충심보소
두쥬먹을불끈쥐고 — 두주먹을불끈쥐고
문턱을두다리면 — 문턱을두드리며
외고외고딕왕임요 — 애고애고대왕님요
이거 시왼일인고 — 이것이웬일이신교
무삼혀물잇썼든ᄀ — 무슨허물있었던고

쥭음도막치ᄒ희요 — 죽음도망측해요
니혼ᄌ볼겨시지 — 나혼자나볼것이지
여어사람못보깃소 — 여러사람못보겠소
외고외고딕왕님요 — 애고애고대왕님요
춘츄가십칠세에 — 춘추가십칠세에
구즁궁궐어디두고 — 구중궁궐어디두고
어느뉘게전장ᄒ고 — 어느뉘게전장하고
쳥양포절벽샹의 — 청령포의절벽위에
삼간집혼자계셰 — 삼간집에혼자계셔
두해을고셍타가 — 두해를고생타가
이모양을히야스니 — 이모양을하셨으니
이거시왼일리시요 — 이것이웬일이오

문종덕왕계실젹의
문종대왕계실적에

쳔흐업는귀흔아달
천하없는귀한아들

이모양이되실쥴을
이모양이되실줄을

문종디왕몰라던가
문종대왕몰랐던가

쳔디비임사라실쩍
권대비님살았을때

조션업난귀흔아달
조선없는귀한아들

이지경이되올쥴을
이지경이되올줄을

권왕비님모르신가
권왕비님몰랐던가

의달하다셰죠디왕
애닯도다세조대왕

그형님을보드라도
그형님을보더라도

죽하흐나이리할가
조카하나이리할까

우리사아쳔이되
우리들야아전이되

슉질간의이여찬소
숙질간에이여찮소

어혀어허참혹흐나
어허어허참혹하다

볼사록차목흐고
볼수록에참혹하고

볼사록가련흐다
볼수록에가련하다

구즁궁궐디궐안의
구중궁궐대궐안에

평안이게시다가
평안히잘계시다가

팔구십을스신디도
팔구십을사신대도

도라갈쩍가련커든
돌아갈땐가련커늘

하믈며디왕님은
하물며대왕님은

스사이셍각흐니
사사이생각하니

기가막혀늬쥭짓늬
기가막혀나죽겠네

의고의고실퓨시오
애고애고슬프도다

비온다시흘른눈물　비오듯이흐른눈물

눈물가려염못할세　눈물가려염못할세

인군옥체염습하니　임금옥체염습하니

용포업시어니하리　용포없이어이하리

용포을지을난니　곤룡포를지으려니

볍슈몰나못짓깃너　법수몰라못짓겠네

공단비단어더두고　공단비단어디두고

무명배로염을하며　무명베로염을하며

덕여쇼예어더두고　대여소여어디두고

칠셩판의혼즈지너　칠성판에혼자지네

금등옥등엇지하고　금등옥등어찌하고

듁산마도간듸엇다　죽산마도간데없다

〈34〉

엄호장의거동보소　엄호장의거동보소

육진쟝포쥴을걸어　육진장포줄을걸어

두엇기혼자메고　두어깨에혼자메고

쳥양포졀벽으로　청령포의절벽으로

근근이내려가서　근근이내려와서

산곡으로드러가이　산곡으로들어가니

엇띡난언느띡고　이때는어느땐고

졍츅연십월이라　정축년시월이라

이리가도눈쳔지온　이리가도눈천지요

어느곳듸눈업실리　어느곳에눈없으리

이리가도눈쳔지요　이리가도눈천지요

이리구도눈쳔지요　이리가도눈천지요

져리가도눈쳔지라　저리가도눈천지라

신체난등의지고
시체는등에지고

광이난손의집혀
괭이는손에집혀

오금의빠진눈이
오금에빠진눈이

거름을짓체한다
걸음을지체한다

하나님이도오신가
하느님이도우신가

산신영이지시한가
산신령이지시한가

난더업난노누흐나
난데없는노루하나

그고디누엇다가
그곳에누웠다가

스람옴을을넌보고
사람옴을얼른보고

별썩뒤여피희가니
벌떡뛰어피해가니

엄홍도의거동보소
엄홍도의거동보소

지고오든디왕신체
지고오던대왕시체

눈우의떠셔녹코
눈위에다내려놓고

노루늣든터을보니
노루눴던터를보니

금잔디가보니거날
금잔디가보이거늘

그터을이지흐야
그터를의지하여

광이들고광즁해서
괭이들고광중해서

신체을모셔닉여
시체를모셔내어

하현궁하올젹의
하현궁하올적에

분금좌향뉘가보리
분금좌향뉘가보리

봄분을지을난이
봉분을지으려니

눈으로어이흐리
눈때문에어이하리

눈을밋치고서
쌓인눈을밀치고서

여거파고져계파서
여기파고저기파서

흔산틈두산틈을
　한삼태기두삼태기

긔암의머닉다시
　개미가뭐내듯이

근근이모아다가
　근근이모아다가

ᄉ발만치무더니여
　사발만큼묻어놓고

쳔슈나파키ᄒ니
　천수나피케하니

기리남고이셜굴의
　길이남고이설굴에

그만ᄒ기장하도다
　그만하기장하도다

무든일셍각ᄒ니
　묻은일을생각하니

엄츙신안이드며
　엄충신이아니더면

뉘아달리할터인고
　뉘아들이할터인고

아무여나눌납도다
　아무려나놀랍도다

흘그로셩분ᄒ니
　흙으로성분하니

〈35〉

뼷산틈굴근흘결
　몇삼태기긁은흙을

그공덕을말할진댄
　그공덕을말할진댄

산틈산틈츙신이요
　삼태삼태충신이요

우품우품고셍이라
　움푹움푹고생이라

그러그러무든후의
　그러그러묻은후에

집으로도라와셔
　집으로돌아와서

업고지고압셔우고
　업고지고앞세우고

졀믄안ᄒ여린ᄌ식
　젊은아내어린자식

부지것쳐도망ᄒ니
　부지거처도망하니

광대한쳔지간의
　광대한천지간에

어딕간들못ᄉ리요
　어디간들못살리오

츙셩이지극키로
　충성심이지극키로

하날님이 감동하스
하느님이 감동하사

열네디을 지나와셔
열네대를 지나와서

슉죵덕왕등극후에
숙종대왕등극후에

단죵스기보시다가
단종사기보시다가

탄식하고하난말삼
탄식하고하는말씀

우리국가큰패단이
우리국가큰폐단이

영월관의관자하사
영월관에관자하사

골육상쩡참혹하다
골육상쟁참혹하다

단종능을다시하되
단종릉을다시하되

근월능과갓치하고
건원릉과같이하고

디궐갓치참봉너이
대궐같이참봉내어

가신마다향사하니
가신마다향사하니

영월짱스백이의
영월땅사백리에

장능이거뉴이라
장릉이그능이라

왕비능은어디든가
왕비능은어디던가

양쥬짱스십이의
양주땅사십리에

스능이그능이라
사릉이그능이라

장하시고슉종덕왕
장할씨고숙종대왕

엄츙신의즈손차자
엄충신의자손찾아

베살쥬고녹을쥬니
벼슬주고녹을주니

엄홍도의종숀으로
엄홍도의종손으로

장능참봉씨겨구나
장릉참봉시켰구나

조흔돌가려다가
좋은돌을가려다가

겨울갓치가리닉여
거울같이갈아내어

쥬홍즈로ᄉᆡ겨시되
조션츙신호장공니
엄홍도의츙졀비라
영월읍너들가넌디
이러타시녀와논으
쳔츄의유명ᄒᆞ니
그후로엄씨들이
즈즈손손양반되여
지금ᄭᅡ지혈혈ᄒᆞ니
이런일을볼작시면
장ᄒᆞ도다엄호장은
츙심한나가졌다가

주홍자로새겼으되
조선충신호장공의
엄홍도의충절비라
영월읍내들가는데
이렇듯이세워놓고
천추에유명하니
그후로는엄씨들이
자자손손양반되어
지금까지혁혁하니
이런일을볼작시면
장하도다엄호장은
충심하나가졌다가

〈36〉

그자손의시조되여
족보의오뜸일세
실류다단종사젹
다한잔이눈물나네
ᄉᆞ육신은쥭어시나
ᄉᆡᆼ육신은어딕간다
조여난낙대들고
김시십은즁이되고
이밍젼은쇼를몰고
거령물에고기잡고
심산궁곡드러가서
밧갈기가세월일세

그자손의시조되어
족보에으뜸일세
슬프도다단종사적
다하자니눈물나네
사육신은죽었으나
생육신은어디갔나
조여는낚대들고
김시습은중이되고
이맹전은소를몰고
거령물에고기잡고
심산궁곡들어가서
밭갈기가세월일세

남추강은배를타고
범범중류높이떠서
노중련의본을받아
동해를밟아간다
성문두는집에와서
평생을탈망하고
두문불출들어앉아
이웃출입없이하고
원호는돌아올때
가련정에불지르고
망혜를발에신고
죽장을손에들고

압록강을건너가서
중원으로들어간지
서양으로달아난지
부지거처간곳없고
사육산과생육신에
김시습은신기찬네
머리깎고중이되어
몇해를있었던지
중노릇을그만하고
세조대왕찾아가서
그조정을찾아가니
벼슬엘랑욕심인가

셰죠디왕셍각든가
　세조대왕생각든가

엇지ᄒ여그어한지
　어찌하여그러한지

션ᅙ심후하심고
　선하심후하심고

당쵸의ᄭᅡ지말고
　당초에깎지말고

셰죠을셤겨드면
　세조를섬겼더면

즁놈일홈업실거셜
　중놈이름없을거늘

듀지너분무심츙심
　주제넘는무슨충심

마음의잇난톄로
　마음엘랑있는처럼

단죵덕왕위할드시
　단종대왕위할듯이

팔송셩의함게모러
　팔송정에함께모여

되지못할의논튼가
　되지못할의논턴가

실퓨다김시습은
　슬프도다김시습은

〈37〉

불사이군못되리라
　불사이군못되리라

이가사를살펴보쇼
　아가사를살펴보소

셍육신여셧즁의
　생육신은여섯중에

다셧신하ᄲᅮᆫ이로다
　다섯신하뿐이로다

셰상사람공논마리
　세상사람공론말이

셍육신여셧신하
　생육신의여섯신하

스육신과갓다ᄒᆡ되
　사육신과같다하되

이가사진난나은
　이가사를짓는나는

지여녹코셍각ᄒᆞ니
　지어놓고생각하니

아마도셍육신이
　아무래도생육신의

츙졀을더논칸던
　충절을대론컨댄

스육신의당치안너
　사육신에당치않네

스육신의 스적보면
사육신의사적보면

방가위지츙신이요
방가위지충신이요

셍육신의 스뎍보면
생육신의사적보면

불가위지츙신이요
불가위지충신이요

셍육신의 츙셩보면
생육신의충성보면

원호ᄒᆞ나뿐이로다
원호하나뿐이로다

만학강강물우의
만학강의강물위에

표쥬박이왕ᄅᆡᄒᆞ니
표주박이왕래하니

하나리와난비라
하늘이아는바라

그일하나츙셩일셰
그일하나충성일세

다셧신하ᄒᆞ든 향젹
다섯신하하던행적

아무라도 할듯ᄒᆞ되
아무라도할듯하되

셍육신의허물보소
생육신의허물보소

단죵복위ᄒᆞ려다가
단종복위하려다가

단죵이승ᄒᆞᄒᆞ면
단종이승하하면

단죵신쳬거두어셔
단종시체거두어서

인산은몸할망졍
인산을못할망정

장ᄉᆞ은할거시ᄃᆡ
장사는할것이되

무신마음다시먹고
무슨마음다시먹고

산지사방흣터지니
산지사방흩어졌나

단죵신쳬안장후의
단종시체안장후의

당당이여셧신하
당당히여섯신하

일시의함ᄭᅦ쥭어
일시에함께죽어

지하의ᄯᅩ칠거셜
지하에좋을것을

엇지ᄒ여못쥭엇나 — 어찌하여못쥭었나
그일을ᄉᆡᆼ각ᄒ면 — 그일을생각하면
ᄉ육신의비할손가 — 사육신에비할손가
옛젹의젼횡이난 — 옛적에전횡이는
한펴 공을마다ᄒ고 — 한패공을마다하고
오ᄇᆡᆨ인을거나리고 — 오백인을거느리고
희도 듕의잇다가셔 — 해도중에있다가서
젼횡이쥭은후의 — 전횡이가죽은후에
오ᄇᆡᆨ명그사람이 — 오백명그사람이
일시의쥭어시이 — 일시에죽었으니
이른사기보드러도 — 이런사기보더라도
ᄉᆡᆼ육신이무어신가 — 생육신이무엇인가

김시습을말할진던 — 김시습을말할진댄
꼭갈씨기원일년가 — 고깔쓰기웬일인가
죠여을말할진던 — 조여를말할진댄
고기먹기원일년가 — 고기먹기웬일인가
이밍젼을말할진던 — 이맹전을말할진댄
셔슉밥이원일넌가 — 서숙밥이웬일인가
망근갑씨빗ᄊ든가 — 망건값이비쌌던가
셩문두을두고보면 — 성문두를두고보면
남효온을두고보면 — 남효온을두고보면
션유하기원일은가 — 선유하기웬일인가
츙셩찻치업셔시니 — 충성찾기없었으니
다셧신하하든일을 — 다섯신하하던일을

원호의포도박이
이거시츙셩이라
원호가졔일이라
원호의안쥭근일
셍각ᄒᆞ니원통ᄒᆞ다
이른츙신아이쥭고
듁쟝망혜집고가셔
언오고더쥭은난고
쟝하시다권왕비여
쳥츈의듁은혼영
어이그리신영ᄒᆞ고
셰조더왕꿈가온터

〈38〉

원호의표주박이
이것이충성이라
원호가제일이라
원호의안죽은일
생각하니원통하다
이런충신아니죽고
죽장망혜짚고가서
어느곳에죽을는고
장하시다권왕비여
청춘에죽은혼령
어이그리신령한고
세조대왕꿈가운데

현몽ᄒᆞ고ᄒᆞ신말삼
숙부슉부이슉부야
인군이무어시면
나라이무어신고
독하가인군이면
인군삼춘납쎡든
옛젹의문왕인군
어인아달두고듁어
국ᄉᆞ가창낙거날
듀공이삼춘으로
그죡하을업고안즈
졔후의게조회바다

현몽하고하신말씀
숙부숙부이숙부야
임금이무엇이고
나라가무엇인고
조카가임금이면
임금삼촌나쁘던가
옛적에문왕임금
어린아들두고죽어
국사가창망커늘
주공이삼촌으로
그조카를업고앉아
제후에게조회받아

국졍을돌보다가　국정을돌보다가

어린죡하장셩후의　어린조카성장후에

쳔자젼의모셔신이　천자전위모셨으니

듀공은엇지하여　주공은어찌하여

형님도셍각하고　형님도생각하고

죡하도의듕ᄒᆞ여　조카도의중하여

그죡하을거러커든　그조카를그랬거늘

슉부난무삼마음　숙부는무슨마음

져다지도험악ᄒᆞ여　저다지도험악하여

그죡하을듁이여셔　그조카를죽이어서

그형의되을쯘코　그형님의대를끊고

그형이불상찬나　그형님이불쌍찮나

골육상장한다ᄒᆞᆫ들　골육상쟁한다한들

이르키도상쟁할가　이렇게도상쟁할까

니아달네듁이니　내아들을네죽이니

그더아달너듁일다　그대아들내죽인다

이러켜고흥신말삼　일어서서하신말씀

슉부야더럽도다　숙부야더럽도다

낫틱다가츔비튼니　낯에다가침뱉으니

그츔이더러지며　그침이떨어지며

방울마다젼풍이라　방울마다전풍이라

빅셜갓치피여지니　백설같이피어지니

아모리약을쎤들　아무리약을쓴들

원흔으로비튼츔이　원한으로뱉은침이

약씬다고곤칠손가
약쓴다고고칠손가

임죵토록못곤치너
임종토록못고쳤네

〈39〉

세죠더왕깜작놀너
세조대왕깜짝놀라

끠다르쏨이로다
깨고나니꿈이로다

잠을끠여이려안즈
잠을깨어일어앉아

몽사을셍각ᄒ니
몽사를생각하니

꿈하고난약몽이라
꿈하고는악몽이라

졍신이어질ᄒ여
정신이어찔하고

심신이불평하며
심신이불평하여

궁쵹을발커놋코
등촉을밝혀놓고

역역히셍각ᄒ니
역력히생각하니

권왕비의모친흘영
권왕비의모진혼령

쵹하의안자든니
촉하에앉았더니

이윽고국문젼의
이윽고궁문전에

스자가급히와셔
사자가급히와서

황황하기알왼말삼
황황하게아뢴말씀

세자동궁위급ᄒ오
세자동궁위급하고

창죨간의나신병환
창졸간에나신병환

시각이밧부이다
시각이바쁘외다

세죠더왕창황ᄒ여
세조대왕창황하여

더로ᄒ사ᄒ신말삼
대로하사하신말씀

약씬다고못사리라
약쓴다고못살리라

악귀가침범ᄒ니
악귀가침범하니

살기일바리리오
살기를바라리오

잇ᄯᅢ의셰ᄌ동궁
이때에세자동궁

츈츄가이십이라
춘추가이십이라

아ᄃ론두어신나
아들은두었으나

요슈하기원통하다
요수하기원통하다

그려그려날러ᄲᅦ니
그리저리날이새니

셰조디왕분을ᄂᆡ여
세조대왕분을내어

궁병을ᄶᅦ촉ᄒᆞ여
궁병을재촉하며

츄상갓치호영ᄒᆞ여
추상같이호령하여

현능의드러가셔
현릉에들어가서

권왕비의능을ᄑᆞ고
권왕비의능을파고

신쳬든곽을ᄂᆡ여
시체든관을내어

한강슈의밀쳐ᄂᆡ니
한강수에밀쳐내니

영혼열빅놀납도ᄋ
영혼영백놀랍도다

너리셔셔올나오니
널이서서올라오니

이거동을구경하고
이거동을구경하고

어ᄂᆞ뉘가겹안ᄂᆡ리
어느뉘가겁안내리

셰조디왕분부ᄒᆞ딕
세조대왕분부하되

종묘의드러가셔
종묘에들어가서

널과갓치ᄲᅱ여라
널과같이띄워라

신쥬까지드러다가
신주까지들어다가

어느군관거역ᄒᆞ리
어느궁관거역하리

셩화갓차졔촉ᄒᆞ니
성화같이재촉하여

종묘문을열고보니
종묘문을열고보니

신쥬가도라안ᄂᆡ
신주가돌아앉았네

장하도다권왕비여
놀랍도다권왕비여
어이그리맹렬하며
어이그리신령한고
생시에도그러더니
사후에도무심찮너
청천백일발근날의
뇌셩소리진동한다
아무리세조더왕
영결ᄒᆞ고영결ᄒᆞᆫ들
유명이현수커날
왕비혼영못이기여

장하도다권왕비여
놀랍도다권왕비여
어이그리맹렬하며
어이그리신령한고
생시에도그렇더니
사후에도무심찮네
청천백일밝은날에
뇌성소리진동한다
아무리세조대왕
영결하고영결한들
유명이현수커늘
왕비혼령못이기어

마음의크기놀너
다시ᄒᆞ인분부ᄒᆞᆺ
종묘문을다시닫고
곽을건져모셔다가
능묘를환봉ᄒᆞ니
아마도권왕비난
세상의두무시다
생젼사후두고보면
요ᄯᅢ의나셧든들
아황여영부렵찬코
문왕셰상나셔든들
틱임틱사못할손가

마음속에크게놀라
다시하인분부하여
종묘문을다시닫고
관을건져모셔다가
능묘를환봉하니
아마도권왕비는
세상에드무시다
생전사후두고보면
요때에나셨더면
아황여영부럽잖고
문왕세상나셨더면
태임태사못할손가

세조덕왕호신마리　세조대왕하신말이
팔십향수어이하리　팔십향수어이하리
국가도창낙호다　국가도창망하다
무자년구월달의　무자년구월달에
세조덕왕승호호니　세조대왕승하하니
츈츄가얼마신가　춘추가얼마신가
오십이가불명호다　오십이가분명하다
칠십이양쥬땅의　칠십리양주땅에
광능이그능이요　광릉이그능이요
왕비능은어덕든가　왕비릉은어디던가
광능과흔능이라　광릉과한능이라
덕종은츄슝호고　덕종은추숭하고

〈40〉

고양땅칠십이의　고양땅칠십리에
경능이그능이라　경릉이그능이라
왕비능은어덕든고　왕비릉은어디던고
경능과흔능이라　경릉과한능이라
덕종왕비뉘시든가　덕종왕비뉘시던가
쳥쥬한씨부인이요　청주한씨부인이요
부원군은뉘시든고　부원군은뉘시던고
쳥쥬사람흔확이라　청주사람한확이라
예종덕왕등극호니　예종대왕등극하니
그왕비는뉘시든가　그왕비는뉘시던가
쳥쥬한씨부인이요　청주한씨부인이요
부원군은뉘시든가　부원군은뉘시던가

청쥬ㅅ람흔명회라
예종더왕세계보소
무자연의등극ᄒ니
일연을병환으로
복약만ᄒ시다가
기오년십이월의
이십의승ᄒ하니
쳥춘이압갑도다
국가이창망ᄒ니
국상만자조난다
고양ᄯᆼᄉ십이의
창능이그능이요

청주사람한명회라
예종대왕세계보소
무자년에등극하니
일년을병환으로
복약만하시다가
기축년십이월에
이십에승하하니
청춘이아깝도다
국사는창망한데
국상만자주난다
고양땅사십리에
창릉이그능이요

파쥬ᄯᆼ육십이의
왕비능이그능이라
셩종더왕등국ᄒ니
그왕비난뉘시던가
쳥쥬흔씨부인이요
부원군은뉘시던가
쳥쥬ㅅ람한명회라
둘체왕비뉘시던가
파평윤씨부인이요
부원군은뉘시던가
파평ㅅ람윤호로다
한명회의복록보소

파주땅육십리에
왕비능이그능이라
성종대왕등극하나
그왕비는뉘시던가
청주한씨부인이요
부원군은뉘시던가
청주사람한명회라
둘째왕비뉘시던가
파평윤씨부인이요
부원군은뉘시던가
파평사람윤호로다
한명회의복록보소

똑님두을나앗다가　따님둘을낳았다가

맛똑님은길너닉여　맏따님은길러내어

예종왕비되여시고　예종왕비되시었고

둘제똑님키워닉여　둘째따님키워내어

셩종왕비되엿시니　성종왕비되었으니

똑님복록기이흐다　따님복록기이하다

똘나아왕비되기　딸낳아서왕비되기

흐나도어렵거든　하나도어렵거늘

하믈며흔평회난　하물며한명회는

왕비두을나아난가　왕비둘을낳았는가

유자유여조흔쑴을　유자유녀좋은꿈을

어이그리잘쑤든지　어이그리잘뀄던가

우리조션두고보면　우리조선두고보면

부원군되난이가　부원군되는이가

몃몃치되엿난고　몇몇이되었는고

한인군의부원군도　한임금의부원군도

되기가어렵그든　되기가어렵거늘

하믈며두인군의　하물며두임금의

굿똑호강오작할가　그때호강오죽할까

부원군이되야시니　부원군이되었으니

예종셩종두인군은　예종성종두임금은

촌수를혜아리면　촌수를헤아리면

예종은삼촌되고　예종은삼촌되고

셩종은족하되니　성종은조카되니

덕종자제분명하다
덕종셩종부자노다
덕종은빅씨되고
예종은계씨로다
예종왕비셩종왕비
두왕비의촌수보면
친가로형제되고
시가로숙질일세
국가혼사이어하나
스가집은못하리라
국운이불항한지
국상이쏘나셧다

덕종자제분명하다
덕종성종부자로다
덕종은백씨되고
예종은계씨로다
예종왕비성종왕비
두왕비의촌수보면
친가로는형제되고
시가로는숙질일세
국가혼사이러하나
사갓집은못하리라
국인이불행한지
국상이또났도다

갑인연이월달에
셩종덕왕승하하니
춘츄가얼마신가
삼십팔리가련하다
광쥬쌍이십이의
셩종능은셩능이요
파쥬쌍이십이의
왕비능은순능이라
셩종담의연산쥬난
십칠연을등극할서
〈41〉
음힝이불칙키로
교동의늬치도다

갑인년십이월에
성종대왕승하하니
춘추가얼마신가
삼십팔이가련하다
광주땅이십리에
성종릉은선릉이요
파주땅이십리에
왕비릉은순릉이라
성종담의연산군은
십일년을등극할새
음행이불측키로
교동에내치도다

연산듀그비위난
연산군의그배위는

거창신씨부인이요
거창신씨부인이요

신종션의딸리로다
신승선의딸이로다

양듀짱힝동편의
양주땅의해동면에

연산무덤거게잇고
연산무덤거기있고

양듀짱쳔장산의
양주땅의천장산에

부인무덤거기로다
부인무덤거기로다

듕종이반졍ᄒᆞ여
중종이반정하여

병인연의등극ᄒᆞ니
병인년에등극하니

그왕비난뉘시든가
그왕비는뉘시던가

거창신씨부인이요
거창신씨부인이요

부원군은뉘시든가
부원군은뉘시던가

거창사람슈근이요
거창사람수근이요

둘졔왕비뉘시든가
둘째왕비뉘시던가

파평윤씨부인이요
파평윤씨부인이요

부원군은뉘시든고
부원군은뉘시던고

셋졔왕비뉘시든고
셋째왕비뉘시던가

파평사람여필리요
파평사람여필이요

파평윤씨부인이요
파평윤씨부인이요

부원군은뉘시든가
부원군은뉘시던가

잇ᄯᅡ가언졔든가
이때가언제던가

파평사람윤임이요
파평사람윤임이요

〈42〉

기묘사화야단일니
기묘사화야단일네

명현열사듁일ᄯᅡ라
명현열사죽일때라

조졍암이 엽의난
조정암과 이음에는

쳘망의 얼거럿다
철망에얽어졌다

금부의 고혼되고
금부의고혼되고

이션봉조혜곡은
이선봉과조혜곡은

쳘퇴의마쟈 죽고
철퇴에맞아죽고

그지차여러명현
그지차의여러명현

쳔리의졍비가셔
천리땅에정배가서

비소의셔죽엇구나
배소에서죽었도다

지금까지신원못히
지금까지신원못해

츙혼열빅싸인혼니
충혼열백쌓인혼이

틱산갓치놉파잇고
태산같이높아있고

흐희갓치깁혀도다
하해같이깊었도다

이거시 왼일린고
이것이웬일인고

고륙상쪙우리나라
골육상쟁우리나라

부자형체숙질간의
부자형제숙질간에

셔로죽여참목커늘
서로죽여참혹커늘

흐물며군신지간의
하물며군신지간에

남남새리의로못외
남남끼리의논못해

인군이나신흐이나
임금이나신하나

존비귀쳔차례놋코
존비귀천차례놓고

올은말흐난신하
옳은말을하는신하

역울노다스리고
역률로써다스리고

고든말흐난신흐
곧은말을하는신하

삭탈관죽흐난구나
삭탈관직하는구나

차목하고가련하다
기묘ㅅ화볼작시면

한나라한영씨도
ㅅ화가이러나셔

두밀과장영비도
원통하기듁어스니

인군이불명하려
환자환이이러나셔

국가이망키되니
인군의타시로다

ㅈ고급금명현ㅅ난
환자쇼인인연하여

기묘사화볼작시면
참혹하고 가련하다

한나라의환영씨도
사화가일어나서

두밀과장영비도
원통하게죽었으니

임금이불명하여
환자환이일어나서

국가가망케되니
임금의탓이로다

자고급금명현사는
환자소인인연하여

차목ㅎ기듁난거난
듕종더왕불명ㅎ다

환자의게쏙난일과
소인의계쏙난이을

역역히생각ㅎ니
팔연졍사ㅎ난거시

명현만듁엿구나
실푸다세월이려

국상이쏘나셧다
갑신년십이월의

듕종더왕승ㅎㅎ니
춘추가얼마신가

참혹하게죽는 것은
중종대왕불민하다

환자에게속는일과
소인에게속는일을

역력히생각하니
팔년정사하는것이

명현들만죽였구나
슬프도다세월이여

국상이또났도다
갑진년의십일월에

중종대왕승아하니
춘추가얼마신가

오십칠세분명하다
광쥬땅이십리의
듕종능은졍능이요
그왕비신씨능은
양주땅사십이의
온능이그능이라
두졔왕비윤씨능은
고양땅스십이의
해능이그능이요
셋졔왕비윤씨능은
양주땅삼십이의
퇴능이그능이라

오십칠세분명하다
광주땅이십리에
중종릉은정릉이요
그왕비신씨릉은
양주땅사십리에
온릉이그릉이라
둘째왕비윤씨릉은
고양땅사십리에
희릉이그릉이요
셋째왕비윤씨릉은
양주땅삼십리에
태릉이그릉이라

〈43〉

인종덕왕등극하니
그왕비은뉘시든가
나듀박씨부인이요
부원군은뉘시든가
나듀사람박용이라
실푸다국가이여
인종덕왕스기보소
갑진연의등극하여
을사연칠월달의
삼십일의승하하니
졍치난고스스고
쳥춘이압갑또다

인종대왕등극하니
그왕비는뉘시던가
나주박씨부인이요
부원군은뉘시던가
나주사람박용이라
슬프도다국가이여
인종대왕사기보소
갑진년에등극하여
을사년의칠월달에
삼십일에승하하니
정치는고사하고
청춘이아깝도다

고양땅사십이의 고양땅사십리에

인종능은이능이라 인종릉은효릉이고

왕비능도흘능이라 왕비릉도한릉이라

명종더왕등극하니 명종대왕등극하니

쳥숑심씨부인이오 청송심씨부인이요

그왕비은뉘시든가 그왕비는뉘시던가

부원군은뉘시든고 부원군은뉘시던가

쳥숑人람윤강이라 청송사람심강이라

명종더왕등극후로 명종대왕등극후에

삼연을우환으로 삼년을우환으로

졍人을못흐시고 정사를못하시고

부원군이셥졍흐니 부원군이섭정하니

조졍의츙원잇고 조정에청원있고

빅셩은도탄이라 백성은도탄이라

국운이엇쓰든가 국운이어떻던가

국상만자조난다 국상만자주난다

졍묘년유월달의 정묘년오월달에

명종더왕승하흐니 명종대왕승하하니

삼십人가불명하다 삼십사가분명하다

츈츄가얼마신가 춘추가얼마신가

명종능은경능이오 명종릉은강릉이요

양쥬땅이십이리에 양주땅이십리에

왕비능도한능일녀 왕비릉도한릉일네

엇지흐여우리국가 어찌하여우리국가

슈하시니그리업고　수하신이그리없노

션종덕왕등극하니　선조대왕등극하니

그왕비은뉘시든가　그왕비는뉘시던가

나쥬나씨부인이요　나주박씨부인이요

부원군은뉘시든가　부원군은뉘시던가

나쥬사람응순이라　나주사람응순이라

연안김씨부인이요　연안김씨부인이요

두졔왕비뉘시든고　둘째왕비뉘시던고

부원군은뉘시든고　부원군은뉘시던가

연안사람졔남이라　연안사람제남이라

국운은침톄ㅎ나　국운은침체하나

⟨44⟩
충신열사급셩ㅎ다　충신열사극성한다

졍치난못ㅎ시되　정치는못하시되

빅셩은무사트니　백성은무사터니

잇따가어느떤고　이때가어느땐고

임진년사월이라　임진년사월이라

국운이쇠진한가　국운이쇠진한가

빅셩이불힝튼가　백성이불행턴가

날이가나난구나　난리가나는구나

날이난어디난나　난리는어디났나

일본셔나온날이　일본에서나온난리

삼조팔억다나온다　삼조팔억다나온다

더장군은뉘시든가　대장군은뉘시던가

소셥이와쳥졍이라　소서와청정이라

듕군쟝은뉘시든가
중장군은뉘시던가

셩죵노와하나복이
성종노와하나복이

모사난뉘기든가
모사는누구던가

평슈길리쳬일이라
평수길이제일이라

딕쟝군의소셥이난
대장군의소서는

십만딕병거나리고
십만대군거느리고

셔희로도라와셔
서해로돌아와서

희쥬을합몰하고
해주를함몰하고

평양으로드러와셔
평양으로들어와서

연광졍의좌졍하고
연광정에좌정하고

셩죵노와하나복은
성종노와하나복은

백만대병거나리고
수만대병거느리고

동닉의셔하류하야
동래에서하류하여

언양양산소멸하고
언양양산소멸하고

진쥬로드러와셔
진주로들어와서

단셩지경도육하고
단성지경도륙하고

촉셩누의좌졍하니
촉석루에좌정하니

조션쟝스삼쟝스난
조선장사삼장사는

누기누기상쟝잔고
누구누구삼장산고

김쳔일유쳔일과
김천일과유천일과

최셩호이셔이가
최경회이서이가

굿씩의삼쟝사라
그때의삼장사라

〈45〉

삼쟝스가집심하야
삼장사가진심하여

진쥬을보젼타가
진주성을보전타가

왜인의 쓰엿다가
ᄉ면을둘너보니
천병만마져진중의
무삼졔조그리이셔
날고기난져장ᄉ을
셔이드러당할손가
할수업셔ᄒ난마리
우리셔이쟝ᄉ로셔
항복하기원통ᄒ다
쥭기로써 작졍ᄒ고
국ᄉ로쥭난거시
쥭어도당당하다

왜인에게싸였구나
사면을둘러보니
천병만마저진중에
무슨재주그리있어
날고기는저장사들
서이들어당할손가
할수없이하는말이
우리서이장사로서
항복하기원통하다
죽기로써작정하고
국사로써죽는거니
죽어도당당하다

술잔을셔로들고
한잔식마신후의
글두귀을지엇시니
그글의하엿시되
촉셩슈즁삼장ᄉ가
일비소지쟝강슈
쟝강마리유도ᄒ니
파불갈해혼불ᄉ
그글을지어놋코
쟝ᄉ셔이쥭은후의
논기난뉘기든가
진쥬기ᄉ생논기로다

술잔을서로들고
한잔씩을마신후에
글두귀를지었으니
그글에하였으되
촉석루상삼장사가
일배소지장강수
장강만리유도도하니
파불류혜혼불사라
그글을지어놓고
장사서이죽은후에
논개는뉘시던가
진주기생논개로다

최셩호의 쳡이 되여
최경회의첩이되어

졀기 잇기 셩기도다
절개있게섬기도다

최셩호 죽은 후의
최경회죽은후에

열기만 남아구나
열기만남았구나

잇셔 맛참왜 장두리
이때마침왜장둘이

쵹셩누의 모여안자
촉석루에모여앉아

논기의 인물듯고
논개의인물듣고

논긔을 불너드러
논개를불러들여

술먹고 츔을 츌졔
술먹고춤을출제

논긔 거동보소
논개의거동보소

한손은 종노잡고
한손으로종노잡고

쏘한손은 나북쥐고
또한손은나복쥐고

셔이셔로 손을잡고
서이서로손을잡고

난간으로 도라갈졔
난간으로돌아갈제

쳔경만파져 강물의
천경만파저강물에

아죠풍덩셔이 싸져
아주풍덩서이빠져

너쳔자로 누어시니
내천자로누웠으니

션죵노와 하나복의
성종노와하나복의

두장수의 거동보소
두장사의거동보소

몸을 쩌져 소실나니
몸을떨쳐솟으려고

물결을 밀치고셔
물결을밀치고서

머리을 들고보니
머리를들고보니

논긔의 거동보소
논개의거동보소

두리손길졈졈쥐고
둘의손길점점쥐고

이을갈고하난마리
이를갈고하는말이

듁기젼의못노리라
죽기전에못놓리라

셔이함긔듁어시니
서이함께죽었으니

츙졀마음아이드면
충절마음아니더면

범갓튼뎌쟝스을
범같은저장사를

셤셤약질안연즈가
섬섬약질아녀자가

두쟝스을안고듁녀
두장사를안고죽네

쟝할시고져긔싕은
장할씨고저기생은

일긔긔싕한몸으로
일개기생한몸으로

일변은위국능고
일변으론위국하고

일변은가쟝위해
일변으론가장위해

이팔쳥츈쏘시졀을
이팔청춘꽃시절을

〈46〉

슈듕고혼되엿시니
수중고혼되었으니

열여츙신겸햇도다
열녀충신겸했도다

괏망우당쟝약보소
곽망우당장략보소

이만군병거나리고
이만군병거느리고

화왕산의진을치고
화왕산에진을치고

왜진을막으랴고
왜진을막으려고

셩화셩의불을노와
성화성에불을놓아

슈쳔명듁여시니
수천명을죽였으니

그쟝약이오쟉할가
그장략이오죽할까

쟝할시고조듕봉은
장할씨고조중봉은

오십긔거나리고
오십기를거느리고

금산쌍의진을치고
금산땅에진을치고

용밍잇난신장수은
팔쳔병마거나리고
탄금딕의진을치고
의소만은권조사은
스쳔병겨나리고
치산게의진을치고
츙셩인난졍우봉은
육쳔병마거나리고
샹산읍의진을치고
제조잇난마하빅은
삼쳔병마거나리고
세마산셩진을치고

용맹있는신장수는
팔천병마거느리고
탄금대에진을치고
의사많은권장사는
사천병을거느리고
치산개에진을치고
충성있는정우복은
육천병마거느리고
상산읍에진을치고
재주있는마하백은
삼천병마거느리고
세마산성진을치고

츙무디신이슌신은
거북션을모와타고
세유강의잡아두고
쥭기모을김션원은
화약고의불지르고
육도삼약혀봉이난
진남장군되여잇고
활잘쏘난손무스은
스쳔병마거나리고
임진강을막아너니
관운장의홀영보소
멧쳔연을지너시되

충무대신이순신은
거북선을모아타고
세류강에잡아두고
죽기모른김선원은
화약고에불지르고
육도삼략허봉이는
진남장군되어있고
활잘쏘는손무사는
사천병마거느리고
임진강을막아내니
관운장의호령보소
몇천년을지났으되

신병을거나리고　신병을거느리고
왜병을지쳐넉니　왜병을짓쳐내니
왜장의거동보소　왜장의거동보소
보이잔난장수나셔　보이잖는장사나서
인병을살희흐니　인명을살해하니
이거시신병이라　이것이신병이라
직시의백말잡아　즉시에백말잡아
군즁의피뿌리니　군중에피뿌리니
스물범졍이아닌가　사불범정이아닌가
신병이다라난다　신병이달아난다
삼조팔억만은군스　삼조팔억많은군사
팔도을빈틈업시　팔도를빈틈없이

〈47〉

팔도을의와쓰셔　팔도를에워싸서
씀쓰드시쓴난구나　쌈싸듯이싸는구나
픠하난기조션이요　패하는게조선이요
죽난거시조션이요　죽는것이조선이요
아모리생각한들　아무리생각한들
하난슈가무삼슌가　하는수가무슨순가
션조딕왕거동보소　선조대왕거동보소
하양셩즁도록ᄒ니　한양성중도륙하니
스직이위퇵하고　사직이위태하고
옥쳬가경각이라　옥체가경각이라
옥새을픔의품고　옥새를품에품고
말탈여가젼혀업셔　말탈여가전혀없어

한몸으로다라나니
한몸으로달아나니

쳔보가난이기로다
천보간난이거로다

남한산셩올나갈졔
남한산성올라갈제

박한남의등의업펴
박한남의등에업혀

창망하기다라날졔
창망하게달아날제

왜쟝의거동보소
왜장의거동보소

활을모와드러쏘니
활을메어들어쏘니

박한남의왼귀마자
박한남의왼귀맞아

활촉꼿퓌셔러진니
활촉끝에떨어지니

쟝할시고한남충셩
장할씨고한남충성

츙셩인난박한남아
충성있는박한남아

용밍잇난박한남아
용맹있는박한남아

자우으로흘은활살
좌우로흐른화살

빗쌀갓치드러오늬
빗살같이들어오네

한손으로인군업고
한손으로임금업고

또한손은살을쎄여
또한손은살을빼어

그용밍이오작할가
그용맹이오죽할까

살을쎡거버리시니
살을꺾어버렸으니

이러타시위급할졔
이렇듯이위급할제

졔책을뉘가널고
계책을뉘가낼꼬

학봉셩생김셩일과
학봉선생김성일과

오셩덕감이항봉이
오성대감이항복이

두사람이셔로안즈
두사람이서로앉아

의론하여능난마리
의논하여하는말이

이러해안되것너
청병을가자셔라
이리해서안되겠네
청병을가잤어라

덕국으로쳥병가세
두리동힝함께갈졔
대국으로청병가세
둘이동행함께할제

압녹강을건너셔셔
칠백이요둥들의
압록강을건느셔서
칠백리요둥들에

창망하기드러갈졔
저왜인의거동보소
창망하게들어갈제
저왜인의거동보소

쳥병을막으라고
도로의날려섯다
청병을막으려고
도로에널려있네

학봉오성두사람이
군기한나업셔시니
학봉오성두사람이
군기하나없었으니

적슈공권쑨이로다
살한듸마자시면
적수공권뿐이로다
살한대맞았으면

별말업시쥭기구나
나쥬로난산의숨고
별말없이죽겠구나
낮으로는산에숨고

밤으로난길을가니
이졍셩이오작할가
밤으로는길을가니
이정상이오죽할까

지형을분간할가
밤으로가자하니
지형인들분간할까
밤으로만가자하니

엿세밤을가다가셔
하로밤은길을일코
엿샛밤을가다가서
하룻밤은길을잃고

갈곳절찾지못히
두리셔로마조셔셔
갈곳을찾지못해
둘이서로마주서서

지형을둘러본즉
너나내나첫기리라
너가아나너가아나
이러타시의을쎤이
침침칠야어두운뒤
망망뒤야아득하다
월낙오제상만천의
맛참멀이바려보니
일졈등화불리잇셔
스림을인도하여
그불을바려보고
천방지방차자가니

지형을둘러본즉
너나내나첫길이라
내가아나네가아나
이렇듯이애를쓰니
침침칠야어두운데
망망대야아득하다
월락오제상만천에
마침멀리바라보니
일점등화불이있어
사람을인도하여
그불을바라보고
천방지방찾아가니

〈48〉

평사만리언덕밋히
열간초옥집이로다
문밧게드러셔셔
쥬인을바려보니
쥬인이문을열고
너다르며능난마리
손임녁어딕잇소
방으로드려오소
반갑고길겨위라
신을벅고드려안즈
스면을바려보니
가도사벽쑨이로다

평사만리언덕밑에
열간초옥집이로다
문밖에들어서서
주인을바라보니
주인이문을열고
내달으며하는말이
손님네어디있소
방으로들어오소
반갑고도즐거워라
신을벗고들어앉아
사면을바라보니
가도사벽뿐이로다

쥬인을다시보니

빅발노고할미로다

오셩덕감하신말삼

쥬인할미말좀물세

져노구덕답하되

셔방님녀말삼흐오

학봉선생흐신말삼

이고지어덕미오

말리평스 너은덜의

인가흐나업난곳덕

할맘혼자기시난고

쥬인노구거동보소

주인을다시보니

백발노구할미로다

오성대감하신말씀

주인할미말좀묻세

저노구대답하되

서방님네말씀하오

학봉선생하신말씀

이곳이어디메오

만리평사넓은들에

인가하나없는곳에

할멈혼자계시는고

주인노구거동보소

한숨짓고하난마리

쳔태산상상봉의

초실삼칸집을직고

조고만한쌀다리고

글공부씨기다가

손세가부죡흐여

쌀하나도못직키여

거연봄의쥭고업셔

화즁이졍이졀노나셔

집이나옴겨볼가

이고지로세로와셔

이집을세로짓고

한숨짓고하는말이

천태산의상상봉에

초실삼간집을짓고

조그마한딸데리고

글공부를시키다가

손세가부족하여

딸하나도못지키어

거년봄에죽고없어

화중이정이절로나서

집이나옮겨볼까

이곳으로새로와서

이집을새로짓고

102

영감한나어들난니　영감하나언으려니

너의나이칠십이라　나의나이칠십이라

어느영감뉘가가보고　어느영감뉘가보고

스자은약뉘가할고　살자언약뉘가할꼬

할슈업셔혼자잇셔　할수없어혼자있소

너일은이러컨이와　내일은이러니와

셔방님두양반은　서방님네두양반은

어느곳의스려시면　어느곳에살으시며

무삼소회그리급히　무슨소회그리급해

침침칠야깁푼밤의　침침칠야깊은밤에

종모지모어듸가오　종모지오어디가오

학봉선생덕답흐듸　학봉선생대답하되

여기온우리두은　여기에온우리둘은

조션국의스옵듸니　조선국에사옵는데

국운이불황키로　국운이불행키로

졸지에날이나셔　졸지에난리나서

스직이불힝흐고　사직이불행하고

국가의망키되니　국가가망케되니

할슈헐슈전혀업셔　할수헐수전혀없어

디국으로청병가녀　대국으로청병가네

졍셩이부족한지　정성이부족한지

가난길을찻지못히　가는길을찾지못해

노변의셔방황타가　노변에서방황타가

불만보왓삽드니　불만보고왔삽더니

불힝듕다힝으로
할멈갓튼쥬인만나
길을무러가건이와
하로밤을유슉ᄒ고
젼역두상하여쥬게
쥬인노고이말듯고
불커들고밧게나와
젼역두상희여왓거날
달기벽고이러안자
쥬인노구다리고셔
이윽도록담화ᄒ니
그노구하난마리

불행중에다행으로
할멈같은주인만나
길을물어가거니와
하룻밤을유숙하고
저녁두상하여주게
주인노구이말듣고
불켜들고밖에나가
저녁두상해왔거늘
달게먹고일어앉아
주인노구데리고서
이윽토록담화하니
그노구의하는말이

사사이이상ᄒ고
말말리유식ᄒ여
쳔문도ᄂᆞᆼ통ᄒ고
지리가소연ᄒ며
흥망셩쇠고금사을
황홀ᄒᆞᆼ기말을ᄒ니
요량컨덜이노구가
쳔ᄐᆡ산의이다ᄒ니
마고션여아이신가
두리셔로의눈드니
쥬인노구ᄒᆞᆫ마리
셔방임너드려시요

사사이이상하고
말말이유식하여
천문도능통하고
지리가소연하여
흥망성쇠고금사를
황홀하게말을하니
요량컨댄이노구가
천태산에있었다니
마고선녀아니신가
둘이서로의눈터니
주인노구하는말이
서방님네들으시오

조선국의이번날이
조선국의이번난리

구운으로난거시라
국운으로난것이라

한탄을마르시고
한탄을랑말으시고

청병이나잘하시요
청병이나잘하시오

이러나농문열고
일어나서농문열고

화상흐나너여눅코
화상하나내어놓고

저노구흐난마리
저노구가하는말이

셔방님너화상보소
서방님네화상보소

이화상어덕잇소
이화상이어디있소

덕국의인난겨요
대국에있는거요

덕국명장이여송의
대국명장이여송의

셍화상기린기요
생화상을그린거요

덕국을드려가셔
대국에를들어가서

천자을보시거든
천자를보시거든

화상을너여눗코
이화상을내어놓고

이화상과갓튼장사
이화상과같은장사

부듸부듸달나흐오
부디부디달라하오

이장슈못어드면
이장수를못얻으면

쳔만장사엇온덕도
천만장사얻는대도

이번날이씰썩업소
이번난리쓸데없소

화상갑을의논컨던
화상값을의논컨댄

은자삼천주고가오
은자삼천주고가오

학봉션생오셩덕감
학봉선생오성대감

두리셔로도라보면
둘이서로돌아보며

〈49〉

눈짓하며 능난마리　　눈짓하며 하는말이
그리하오스가리라　　그리하오사가리다
행장의금즈녁　　　　행장에서금자내어
삼천금을쥬신후의　　삼천금을주신후에
화상바다간슈하고　　화상받아간수하고
목침비고누어든니　　목침베고누웠더니
여러날노독으로　　　여러날의노독으로
홀연히잠이든다　　　홀연히잠이든다
한잠즈고씨여보니　　한잠자고깨어보니
동방이밝가구나　　　동방이밝았구나
이것이무엇인고　　　이것이무엇인고
귀신인가스람인가　　귀신인가사람인가

이상하고기이하다　　이상하고기이하다
행장을풀고본즉　　　행장을풀고본즉
화상이정녕커날　　　화상이정녕커늘
그제야생각하니　　　그제야생각하니
두리정성지극하여　　둘의정성지극하여
천태산마고선여　　　천태산마고선녀
화상쥬로여왔구나　　화상주러예왔구나
화상을들고보니　　　화상을들고보니
은자삼천여긔잇너　　은자삼천여기있네
행장을슈십하여　　　행장을수습하여
요동덜을다지너고　　요동들을다지나고
심양강을건넌너　　　심양강을얼른건너

연정ᄉᆞ슉소ᄒᆞ고
장셩암다지나니
황금젼이여긔로다
쳔ᄌᆞ젼의올나가셔
고두ᄉᆞ졔ᄒᆞ난마리
죠션국이아모난
국운이불ᄒᆡᆼᄒᆞ여
왜난이지금와셔
ᄉᆞ빅년지난사즉
일조의망키되니
복원복망황졔젼의
하희갓튼덕턱입어

연정사에숙소하고
장성암을다지나니
황금전이여기로다
천자전에올라가서
고두사죄하는말이
조선국의이아무는
국운이불행하여
왜란이지금와서
사백년지난사직
일조에망케되니
복원복망황제전의
하해같은덕택입어

장슈한나쥬압시면
져날이을소멸ᄒᆞ고
왕병을보젼ᄒᆞ고
국운을갑사온후
지하의도라가셔
션뒤왕뵈오리라
황졔듯고ᄒᆞ신말삼
너의나라이번날리
국운쁜이아이로다
천운이그러ᄒᆞ니
아모리구원희도
유익함은업실거시

장수하나주옵시면
저난리를소멸하고
왕명을보전하고
국운을잡사온후
지하에들어가서
선대왕을뵈오리라
황제듣고하신말씀
너희나라이번난리
국운뿐이아니로다
천운이그러하니
아무리구원해도
유익함은없을거니

잠말 말고 도라 가라
잠말말고돌아가라

장슈 줄거 전혀 업다
장수줄것전혀없다

김셩일의 정셩보소
김성일의정성보소

갓벗고 망건벗셔
갓을벗고망건벗어

옥졔 아릭 던져 놋코
옥계아래던져놓고

쳔조젼의 업드러셔
천자전에엎드려서

머리을 두다리며
머리를두드리며

유혈리 낭조하여
유혈이낭자하여

옥졔 아릭 흘너간다
옥계아래흘러간다

쳔자가 보시다가
천자가보시다가

김셩일의 정셩보고
김성일의정성보고

용상을 어로만져
용상을어루만져

탄식 하고 ᄒ신 말삼
탄식하고하신말씀

조션국왕이 아모난
조선국왕이아무는

져연 츙신 두엇시니
저런충신두었으나

짐의 조졍 도라 보면
짐의조정돌아보면

셩일 갓튼 츙신 잇나
성일같은충신있나

쟝슈 하나 뎡ᄒ시되
장수하나명하시되

졍셔 장군 강덕진을
정서장군강덕진을

압영 하여 듀시거날
압령하여주시거늘

학봉션ᄉᆡᆼ 거동보소
학봉선생거동보소

화상을 닉여 놋코
화상을내어놓고

지셩으로 비난 마리
지성으로비는말이

황공 하고 황공ᄒ나
황공하고황공하나

장슈을 쥬시겨든　장수를주시겨든
이화상을보신후의　이화상을보신후에
이화상얼골갓튼　이화상과얼굴같은
그장슈을주압소셔　그장수를주옵소서
쳔자계셔화상보고　천자께서화상보고
덕경하야흥신말삼　대경하여하신말씀
너의등이이화상을　너희들이이화상을
어듸셔구희난야　어디에서구했느냐
짐의명장이여송이　짐의명장이여송이
흥노치로간난노라　흉노치러갔는지라
다섯달을지너도록　다섯달을지나도록
지금싸지안이왓다　지금까지아니왔다

업셔도못쥴게오　없어서도못줄게고
잇셔도안쥴계니　있어도안줄게니
져장슈을다려가라　저장수를데려가라
학봉션생거동보소　학봉선생거동보소
신등이오다가셔　신등이오던길에
은졍사의길을일코　연정사의길을잃고
엇지할쥴모르다가　어찌할줄모르다가
집을하나차자가이　집을하나찾아가니
노구하나안자겨날　노구하나앉았거늘
그노구을무러본즉　그노구께물어본즉
쳔태산의잇다하고　천태산에있다하고
이화상을너여주며　이화상을내어주며

여시여시하온후의
　여시여시하온후에

인홀불견간듸업늬
　인홀불견간데없어

고이하여도라보니
　괴이하여돌아보니

집도업고스람업셔
　집도없고사람없어

다만화상뿐이오니
　다만화상뿐이오라

신등이생각건듸
　신등이생각컨댄

하나리지시한듯
　하늘이지시한듯

신선이도르신듯
　신선이도우신듯

이상하고신기호니
　이상하고신기하니

이장슈을쥬시소셔
　이장수를주시소서

쳔자계셔이말듯고
　천자께서이말듣고

놀라시고탄식호스
　놀라시고탄식하사

하날리도오시니
　하늘이도우시니

너국왕운슈로다
　너의국왕운수로다

이여송을불너다가
　이여송을불러다가

쳔자게셔병영호사
　천자께서명령하사

너아이여의빅보늬
　너의아우여백보내

너딕신에흉노치고
　너대신에흉노치고

너난지금조션가셔
　너는지금조선가서

왜난을물이치고
　왜란을물리치고

조션국왕도와쥬라
　조선국왕도와주라

이여송의거동보소
　이여송의거동보소

흉노친다셧달의
　흉노친지다섯달에

성공못한분을늬여
　성공못한분을내어

나오기난나왓시되　나가기를꺼리거늘
마암이앙앙하여　천자께서강권하니

〈50〉
샀딕희도반사할나　나오기는나왔으되
약간희도드러갈나　마음이앙앙하여
딕국을다지너고　까딱해도반사할라
조션지경다다르니　약간해도들어갈라
압녹강이여제로다　대국땅을다지나고
도사공을밧비불너　조선지경다다르니
비딕여라길밧부다　압록강이여기로다
도사공의거동바라　도사공을바삐불러
딕도독의힝차온듈　비대어라길바쁘다
풍편의얼은듯고　도사공의거동봐라

딕도독의힝차온듈　대도독의행차온줄
풍편의얼은듯고　풍편에얼른듣고
예이예이비딕엿소　예이예이배대었소
쩨미딕을놉피드러　제밑대를높이들어
만경창파깁푼물의　만경창파깊은물에
이리풍덩져리풍덩　물세대로밀쳐내어
깁고깁푼저물결을　이리풍덩저리풍덩
순식간의건너온다　풍덩풍덩저어내니
이여송의거동보소　깊고깊은저물결을
강두의유진하고　순식간에건너온다
　이여송의거동보소
　강두에유진하고

트집너여 하난마리 · 트집내어하는말이
오날점심지을적의 · 오늘점심지을적에
황호슈길너다가 · 황하수를길어다가
졍심진지지여노코 · 점심진지지어놓고
용의간을회을ᄒᆞ고 · 용의간을회를하여
소담하기담아놋코 · 소담하게담아놓고
셕간젹쑤여놋코 · 석간적을구워오라
츄상갓치 호영ᄒᆞ니 · 추상같이호령하니
학봉션ᄉᆡᆼ오셩딕감 · 학봉선생오성대감
두리셔로의론할졔 · 둘이서로의논할제
맛참멀이바러보니 · 마침멀리바라보니
반갑도다반갑도다 · 반갑도다반갑도다

한음션ᄉᆡᆼ압셔오고 · 한음선생앞서오고
셔의딕감뒤의온다 · 서애대감뒤에온다
이여숑오난소문 · 이여송의오는소문
어느편의드려션지 · 어느편에들었는지
연졉하로왓난지라 · 영접하러왔는지라
너히셔로모여안즈 · 너이서로모여앉아
한음션ᄉᆡᆼ셔의딕감 · 한음선생서애대감
두리함ᄭᅦ드러가셔 · 둘이함께들어가서
이여숑왈치하ᄒᆞᆫ다 · 이여송을치하한다
황숑ᄒᆞ오딕도독니 · 황송하오대도독님
조션국을위ᄒᆞ시ᄉᆞ · 조선국을위하시사
말리원졍ᄒᆡᆼ차ᄒᆞ심 · 만리원정행차하심

황공하고감스하오
황공하고 감사하오

이여숑하난말리
이여송이 하는 말이

그스의왜진들리
그 사이에 왜진들이

어느지경되엿섯소
어느 지경되어 있소

셕의딕감딕답하되
서애대감 대답하되

겨의망케되엿섭너
거의 망케 되었습네

하직하고도라와셔
하직하고 돌아와서

너이셔로모여안즈
너이 서로 모여앉아

졍심지을공론할졔
점심지을 공론할제

황하슈은어렵잔녀
황하수를 어이할꼬

한음션생하난마리
한음선생 하는 말이

황하슈은어이할고
황하수는 어렵잖네

압녹강샹유물리
압록강의 상류물이

황하유월유오이
황하수의 원류오니

그물길너지으소셔
그 물길어지으소서

셕간젹이무어신고
석간적이 무엇인고

오셩딕감하난마리
오성대감 하는 말이

셕간젹이어렵존녀
석간적이 어렵잖네

조포가그젹일셰
조포가 그 적일세

용의간을엇지엇나
용의 간은 어찌얻나

학봉션생하난마리
학봉선생 하는 말이

용의간을너구하지
용의 간을 내구하지

그길로급히나와
그 길로 급히 나와

강샤의쑤력안즈
강가에 꿇어앉아

졔비하고통곡하며　재배하고통곡하며
두손으로비난마리　두손으로비는말이
소소하신흐나님　소소하신하느님은
하감하여드러소셔　하감하여들으소서
조션국왕위튀함은　조선국왕위태함은
조셕의달여잇고　조석에달려있고
억조창셩여묵슘　억조창생여러목숨
시각의다할터이　시각에다할터니
병병하신덕턱으로　명명하신덕택으로
용한마리쥬압소셔　용한마리주옵소서
이여송을더접하여　이여송을대접하여
져날이을소밀하고　저난리를소멸하고

보존하여스련이와　보존하여살려니와
그럿치아이흐면　그렇지를아니하면
스빅연오난스즉　사백년을오는사직
일조의젹복하고　일조에전복하고
국파군방흐압시며　국파군망하옵시면
그아이망극흐면　그아니망극하며
이안이원통할가　이아니원통할까
방셩통곡키기우니　방성통곡크게우니
이상하고기이하다　이상하고기이하다
강물리뒤쓸턴니　강물이뒤끓더니
난데업난용한마리　난데없는용한마리
물결을헛치면서　물결을헤치면서

〈51〉

기둥갓튼 굴근몸이
기둥같은몸이

강가의 쒸쳐지이
강가에 뛰쳐지니

학봉선생거동보소
학봉선생거동보소

삼쳑금드난칼로
삼척검드는칼로

비을길러 간을녀고
배를갈라간을내고

용을 드러 물의여니
용을들어물에넣니

용의 조화 이상타
용의조화이상하다

물을헷쳐 드러가니
물을헤쳐들어가네

학봉선생도라와셔
학봉선생돌아와서

용의 간을 회을치고
용의간을회를치고

졍심진지 드러가니
점심진지들여가니

이여숑의 트집보소
이여송의트집보소

졍심상을 도라보고
점심상을돌아보고

쏘다시 하난마리
또다시하는말이

용의간을먹자하면
용의간을먹자하면

다른젹 못먹나니
다른저론못먹나니

소상강반쥭졀을
소상강의반죽저를

시각너로가져오라
시각내로가져오라

진지상을물이거날
진짓상을물리거늘

셔의딕 감거동보소
서애대감거동보소

헝젼말게 손을여어
행전말에손을넣어

반쥭졀을 쒸여닉여
반죽저를빼어내어

두숀으로 밧드러셔
두손으로받들어서

진지상의 올여노니
진짓상에올려놓니

115

이여송의거동보소
　이여송의거동보소

낙담하고탄식하야
　낙담하고탄식하여

크기칭찬하난마리
　크게칭찬하는말이

장하시다죠션신하
　장하시다조선신하

충성도장컨이와
　충성도장커니와

졔죠도더욱용타
　재주도더욱용타

셕간젹은여스로되
　석간적은예사로되

황하슈을어이엇닉
　황하수를어이얻나

황하슈어렵겨든
　황하수도어렵거늘

용의간을엇지엇나
　용의간을어찌얻나

용의간은고스하고
　용의간은고사하고

반쥭졀은엇지구히
　반죽저를어찌구해

힝젼속의감츄엇다
　행전속에감췄다가

이러키로쉽기닉니
　이렇게도쉽게내니

할말리다시업다
　할말이다시없다

그졔야힝군하야
　그제야행군하여

의쥬로드러오니
　의주로들어오니

쳔문만호어딕간다
　천문만호어디갔나

불질너다타구나
　불을질러다탔구나

한양셩즁드러가니
　한양성중들어가니

피난가다죽은사람
　피난가다죽은사람

물의싸져죽은사람
　물에빠져죽은사람

총의마즈죽은사람
　총에맞아죽은사람

칼의찔여죽은사람
　칼에찔려죽은사람

불의타셔듀은스람　불에타셔듁은사람
안자듁고셔셔듁고　앉아듁고셔셔듁고
틱반이나듁어시니　태반이나듁었으니
젹벽강쓰홈인가　적벽강싸움인가
조조군스이기로다　조조군사이기로다
나문스람밋치든가　남은사람몇이던가
빅분일이엇지되리　백분일이어찌되리
장안을도라보니　장안성중돌아보니
소조막심가련하다　소조막심가련하다
인군은어되간나　임금은어디갔나
남한산셩피난간녀　의주까지피란갔네
이여송의거동보소　이여송의거동보소

〈52〉

군관을제쵹ᄒᆞ여　군관에게영을내려
남한산셩올나ᄀᆞ셔　의주길을재촉해서
션조듸왕모셔오라　선조대왕모셔오라
션조듸왕겨동보소　선조대왕거동보소
이여송의소문듯고　이여송의소문듣고
급피와셔졉듸하니　급히와서접대하니
션조듸왕얼골보고　선조대왕얼굴보고
이여송의트집보소　이여송의트집보소
도라와셔ᄒᆞ난마리　돌아와서하는말이
얼골보니셥셥ᄒᆞ다　얼굴보니섭섭하다
아모리구완희도　아무리구원해도
국왕되지못할거니　국왕되지못할거니

오늘날로반스흐여
오늘날로반사하여

나는정영갈지어다
나는정녕갈지어다

오성덕감이말듯고
오성대감이말듣고

결녁의드려가셔
대궐안에들어가서

덕황제엿즈오딕
대왕에게여쭈오되

즁원병장이도독이
중원명장이도독이

덕왕천안앗가보고
대왕천안아까보고

왕자기상아이라고
왕자기상아니라고

구안할뜻젼허업셔
구원할뜻전혀없어

오날날노반사하기
오늘로반사하기

결단하고이러셔이
결단하고일어서니

엇지히야되오리가
어찌해야되오리까

션조딕왕이말듯고
선조대왕이말듣고

크기근심하신말삼
크게근심하신말씀

반스을하기쉽지
반사를하기쉽지

천상의싱긴얼골
천생에생긴얼굴

오날날곤칠손야
오늘고칠소냐

국운이가지로다
국운이가지로다

오성덕감엿자오딕
오성대감여쭈오되

죠흔이리잇스오니
좋은일이있사오니

덕성통곡하압소셔
대성통곡하옵소서

션조딕왕이말듯고
선조대왕이말듣고

덕궐문을열치노코
대궐문을열쳐놓고

하날을우르여셔
하늘을우러러서

크기한번우르시니
크게한번울으시니

곡셩이웅장커날
곡성이웅장커늘

이여숑이놀너듯고
이여송이놀라듣고

이우름은뉘시우나
이울음은뉘시우나

오셩딕감능신말삼
오성대감하신말씀

딕도록반ᄉ함을
대도독의반사함을

우리딕왕드러시고
우리대왕들으시고

국ᄉ을셍각하야
국가대사생각하여

딕셩통곡하나이다
대성통곡하나이다

이여숑이이말듯고
이여송이이말듣고

딕히하여능난바리
대회하여하는말이

얼골을잠관보니
얼굴을잠깐보니

〈53〉

왕ᄌ기셍못되더니
왕자기상못되더니

우름쇼릭드러보니
울음소리들어보니

북희상운무중의
북해상의운무중에

쳥뇽의쇼릭로다
청룡의소리로다

뇽의쇼릭가져시니
용의소리가졌으니

조션국왕녁녁하다
조선국왕넉넉하다

그제야딕장기의
그제서야대장기에

금자로셍여시되
금자로새겼으되

중원명장이도독의
중원명장이도독에

이여숑의딕장기라
이여송의대장기라

장딕의셔와노니
장대에다세워놓니

바람솟해펄넝펄넝
바람끝에펄렁펄렁

장덕의 놉피안자
천기을도라보고
분부ᄒᆞ여ᄒᆞ난마리
남방의장셩ᄒᆞ나
고령현의쎠려젓다
밧비가셔다려오라
이장슈은뉘시든고
깁덕양이분병ᄒᆞ다
궁광이영을듣고
나난다시나러가셔
덕양집을차즈가셔
덕양을체촉하여

장대위에 높이앉아
천기를돌아보고
분부하여하는말이
남방에장성하니
고령현에떨어졌다
바삐가서데려오라
이장수는뉘시던고
김덕령이분명하다
군관이영을듣고
나는듯이내려가서
덕령집을찾아가서
덕령을재촉하여

한양셩득달하니
이여숑의겨동보쇼
덕양의손을잡고
반가이하난마리
그ᄃᆡ갓튼장양으로
이갓튼난셰듕의
슈간모옥집가온ᄃᆡ
젹막히누엇난가
조션을나와보니
날이가되단하오
창ᄉᆡᆼ은고ᄉᆞ하고
ᄉᆞ직이말안일셔

한양성에득달하니
이여송의거동보소
덕령의손을잡고
반가이하는말이
그대같은장략으로
이와같은난세중에
수간모옥집가운데
적막히누웠는가
조선에나와보니
난리가대단하오
창생은고사하고
사직이말아닐세

120

인군이 파쳔ᄒᆞ니
임금이 파천하니

시각이 어렵도다
시각이 어렵도다

일본딕 장쇼셥이난
일본대장소섭이는

기묘장약의 논칸던
기묘장략의 논컨댄

스마양졔무가녀요
사마양저무가내요

손빈옥이가소롭다
손빈오기가소롭다

이러타시 장한장슈
이렇듯이 장한장수

빅만병을겨나리고
백만병을거느리고

평양을도록ᄒᆞ여
평양을도륙하여

영광정의블지르고
연광정에불지르고

부도을웅거ᄒᆞ니
부도를웅거하니

잡기을의론컨던
잡기를의논컨대

그딕장약아이오면
그대장략 아니오면

언으뉘가잡으리오
어느뉘가잡으리오

ᄒᆡᆼ장을빗비차여
행장을바삐차려

수속히나려가셔
사속히내려가서

디스을도모ᄒᆞ고
대사를도모하고

쇼셥의목을비허
소섭의목을베어

너의게밧치여라
나에게바치어라

덕양이쳥령ᄒᆞ고
덕령이청령하고

필마단기졔촉ᄒᆞ여
필마단기재촉하여

나난다시나여가셔
나는듯이내려가서

임진강을넌건너
임진강을얼른건너

숑도를지넌후의
송도를지난후에

말마역에숙소하고
제주역을얼른지나
청강정을바삐가서
백운령을급히넘어
청양정에숙소하고
모란봉을얼른지나
을밀대에잠깐쉬어
기린굴을바삐지나
패강을얼른건너
장림들을다지나니
부벽루가어드메뇨
연광정이여기로다

〈54〉

김덕령이십구세에
평양감사비장으로
삼년을지낼적에
뉘기를친했던고
평양기생화월이라
은밀한인정맺어
맹세를깊이하여
백년을기약하고
이렇듯이굳은마음
평생을잊지말자
전라어사이도령과
남원기생춘향이라

백년기약 맺었듯이

둘이서로 맺었더니

덕령의 거동보소

이전인정생각하고

화월을찾아가니

화월어미 춘계말이

즐겁도다 내사위여

반갑도다 내사위여

이내딸 화월이와

함께죽자맹새터니

행차한번 하온후에

소식조차 돈절하고

죽자살자 하던인정

그다지도 매몰한가

나으리는 십구세요

화월이는 십륙세라

부벽루의 죽림속에

이별할때 뿌린눈물

지금까지 마르잖네

여보여보 나으리님요

마오마오 그리마오

사람대접 그리마오

아무리 천첩인들

인정조차 다르리오

123

비장나리가신후의 　비장나리가신후에
지금싸지몃히시오 　지금까지몇해시오
을유연의밋진언약 　을유년에맺은언약
임진연의풀노왓소 　임진년에풀러왔소
아모리은약인들 　아무리언약인들
제몸이기셍이오 　제몸이기생이요
제나이청춘이요 　제나이가청춘이요
이팔청춘절문연니 　이팔청춘젊은년이
독슈공방홀노안즈 　독수공방홀로앉아
지금싸지슈절타가 　지금까지수절타가
기셩되고장호잔소 　기생되고장하잖소
칠팔연을슈절타가 　칠팔년을수절타가

금연팔월보름날의 　금년팔월보름날에
일본디장소셥이가 　일본대장소섭이가
위역으로잡바다고 　위력으로잡아다가
왜장의첩이되여 　왜장의첩이되어
방슈로드러가고 　방수로들어가고
그후로안이왓너 　그후로아니왔네
화월아범제스날리 　화월아범제삿날이
오날지닌날리요 　오늘지나내일이요
제스날은나올거니 　제삿날은나올거니
굿셕의만너보소 　그때에나만나보소
덕양의거동보소 　덕령의거동보소
아모라도허물업소 　아무래도허물없소

드른후생각하니
들은후에생각하니

올코도무안하다
옳고도무안하다

화월어밤겨동보소
화월어멈거동보소

퓨닥거리한참하고
푸닥거리한참하고

후회가도로나셔
휘회가도로나서

손을잡고방의들가
손을잡고방에들가

슐부어덕졉으고
술부어서대접하고

담비쎠압희노코
담뱃대를앞에놓고

일커나져르커나
이렇거나저렇거나

잡담고스다치우고
잡담고사다치우고

악가늘든할미말을
아까하던할미말을

노혀말고분타마소
노여말고분타마소

이갓튼난셰즁의
이와같은난세중에

엇지하여여계왓소
어찌하여여기왔소

나을차즈와계시요
나를찾아여기왔소

화월보로와계시요
화월보러여기왔소

칠팔연긔린얼골
칠팔년을기린얼굴

아모여나반갑으오
아무려나반갑소다

김비장이덕답으디
김비장이대답하되

장모님너말듯쇼
장모님요내말듣소

나도예셔올나간후
나도예서올라간후

쳔지상을다당하니
천지상을다당하니

상신되고츌입할고
상신되고출입할꼬

편지나하자흐니
편지라도하자하니

기러기엇지못하히
편지도못붓치이
장모님은고스하고
너마음은조흘손가
그력져력황혼되러
석반상이드러온다
등불을발키노코
밥상을살펴보니
안호의찰진밥과
무장의살진고기
소담하게차려구나
덕양의겨동보소
〈55〉

기러기를얻지못해
편지도못부치니
장모님은고사하고
내맘인들좋을손가
그럭저럭황혼되어
석반상이들어온다
등불을밝혀놓고
밥상을살펴보니
안호의차진밥과
무장에살찐고기
소담하게차렸구나
덕령의거동보소

그밥을먹은후의
그날밤일혼자자고
화월리만나오기만
고의하고바려든니
왜나발부난소릭
창박게들이드니
왜군스슈십명이
화월리을얼는모셔
춘계집을드러온다
화월의겨동보소
옥빈홍안고운얼골
의구하기어엿쑤다

저녁밥을먹은후에
그날밤을 혼자자고
화월이가나오기만
고대하고바랐더니
왜놈나팔부는소리
창밖에들리더니
왜놈군사수십명이
화월이를얼른모셔
춘계집에들어온다
화월이의거동보소
옥빈홍안고운얼굴
의구하기어여쁘다

한양가

화월어미겨동보소　화월어미거동보소
화월보고하난마리　화월보고하는말이
고령스난김비장님　고령사는김비장님
어제날여기왓너　어젯날에여기왔네
화월리이말듯고　화월이가이말듣고
안색이부연하여　안색이불편하여
발연하여딕답하되　발연하여대답하되
김비장은뉘시든고　김비장은뉘시던고
너모르난그스람이　내모르는그사람이
나의집집을엇지왓나　나의집을어찌왔나
가마하고드러가셔　가마타고들어가서
어마다러이른마리　어미더러이른말이

왜장을친한후의　왜장놈을친한후에
네마음이변희구나　네마음이변했구나
나오기을기다려셔　나오기를기다려서
조년부터죽이리라　조년부터죽이리라
긱창한등찬바람의　객창한등찬바람에
심신이불편하여　심신이불편하여
몽침을도도비고　목침을돋워베고
삼척금을어로만져　삼척검을어루만져
경계하여흐난마리　경계하여하는말이
칼아칼아이너칼아　칼아칼아이내칼아
이번거름녀온일을　이번걸음내온일을
너도정영알거시니　너도정녕알것이니

127

부디부디셩공ᄒᆞ고　부디부디성공하고

너와너와갓치가자　너와나와같이가자

칼도ᄯᅩ한신이이셔　칼도또한신의있어

이번셩공너못ᄒᆞ며　이번성공내못하면

너목슘은고ᄉᆞᄒᆞ고　내목숨은고사하고

국ᄉᆞ가말안일세　국사가말아닐세

이려타시경게ᄒᆞ고　이렇듯이경계하고

날세기을기다리니　날새기를기다리니

오경한창풍우듕의　오경한창풍우중에

졔명셩이나난구나　계명성이나는구나

동방이발가오고　동방이밝아오고

ᄉᆞ발한창히가ᄯᅳ니　소슬한창해가뜨니

아침상이드러오겨날　아침상이들어오거늘

밥을먹고안ᄌᆞ드니　밥을먹고앉았더니

창박게드흰쇼릭　창밖에서들린소리

화월의ᄯᅩ나온다　화월이가또나온다

화월히드러가셔　화월이가들어가서

어마보고ᄒᆞ난마리　어미보고하는말이

슐과고기엇지힛쇼　술과고기어찌했소

춘게의겨동보쇼　춘계어미거동보소

슐동우드러너고　술동이를들어내고

고기그럭안고나와　고기그릇안고나와

마당의포진ᄒᆞ고　마당에다포진하고

왜졸을더졉ᄒᆞ니　왜졸들을대접하니

쪄왜졸겨동보쇼 　저왜졸들거동보소

셔로안자짓거리며 　서로앉아지껄이며

고기먹고비부으고 　고기먹고배부르고

슐마시고최한후의 　술마시고취한후에

호듕쳔지이안인가 　호중천지이아닌가

최리견곤이그시라 　취리건곤이것이라

홍몽쳔지최한놈니 　홍몽천지취한놈이

무삼말을졔들을가 　무슨말을제들을까

화월에겨동보쇼 　화월의거동보소

방문열고뛰여들가 　방문열고뛰어들어

덕양의손을잡고 　덕령의손을잡고

일히일비능난마리 　일희일비하는말이

반갑도다반갑도다 　반갑도다반갑도다

비장힝차반갑도다 　비장행차반갑도다

죠흘시고죠흘시고 　좋을씨고좋을씨고

나어리힝차죠흘시고 　나리행차좋을씨고

칠연덕한비오신들 　칠년대한비오신들

이의셔더할손가 　이에서더할손가

듁은부모스라온들 　죽은부모살아온들

이의셔더죠흘가 　이에서더좋을까

반갑도다반갑도다 　반갑도다반갑도다

쳘이힝차반갑도다 　천리행차반갑도다

멸고멸고머난길의 　멀고멀고머난길에

힝차나평안힛쇼 　행차나평안했소

을유연의이별하고　을유년에 이별하고

임진연의다시보니　임진년에 다시 보니

세월은빗게시되　세월은 바뀌었으되

얼굴은의구ᄒ다　얼굴은 의구하다

낭군이안이와도　낭군이 아니와도

평ᄉᆡᆼ을혼자늘거　평생을 혼자 늙어

첩의몸이쥭은후의　첩의 몸이 죽은 후에

지하의나만나볼가　지하에나 만나볼까

이여타시마음먹고　이렇듯이 마음먹고

ᄉ창의홀노누워　사창에 홀로 누워

눈물노세월보너　눈물로 세월 보내

팔연을지너듯니　팔년을 지냈더니

ᄯᅳᆺ박게날이나셔　뜻밖에 난리 나서

왜장이첩을불너　왜장이 첩을 불러

금슈안의가다두고　금수안에 가둬두고

어미도못보오니　어미도 못 보오니

화월의팔자보쇼　화월의 팔자 보소

쳥츈의가장그려　청춘에 가장 그려

독슉공방셔른회포　독수공방설운회포

구비구비미쳐겨날　굽이굽이 맺혔거늘

가장을말할진댄　가장을 말할진댄

쳘리박게오셔시니　천리밖에 오셨으니

원막치지못할진졍　원망하지 못할진정

졋틱의난쳐어미도　곁에있는 저 어미도

마음더로못보지요 마음대로못보지요
덕양의겨동보쇼 덕령의거동보소
어쩨날에ᄒ난일을 어젯날에하던일을
너가보고분이나셔 내가보고분이나서
네마음이변히되고 네마음이변했다고
오날날다시보면 오늘날에다시보면
쥭기기로작정ᄒ고 죽이기로작정하고
너나오기바러든니 너나오기바랐더니
오날보고ᄒ난이을 오늘보고하는일을
다시보고요랑하니 다시보고요량하니
너보기가붓거렵다 너보기가부끄럽다
우리두리만날적의 우리둘이만날적에

너의나은십구세요 나의나인십구세요
너의나은십육셰라 너의나인십륙세라
십육셰아여즈난 십륙세의아녀자는
장부마암알근만은 장부마음알건마는
십구셰덕장부은 십구세의대장부는
여즈마음몰나시니 여자마음몰랐으니
장부되기붓그렵다 장부되기부끄럽다
여즈되기암갑도다 여자되기아깝도다
화월의손을잡고 화월이의손을잡고
히히낙낙히농ᄒ니 희희낙락희롱하니
화월히ᄒ난마리 화월이가하는말이
히롱을마르시고 희롱을랑말으시고

진담으로 하압시오
진담으로하옵시오

덕양이 덕답하되
덕령이가대답하되

이별한지 팔연만의
이별한지팔연만에

너의얼골쎙각하면
너의얼굴생각하면

눈의삼삼어려잇고
눈에삼삼어려있고

너의음셩쎙각하면
너의음성생각하면

귀의쩽쩽들인다
귀에쟁쟁들린다

아모리보고져도
아무리보고자도

육년됴로진넌후의
육년도더지난후에

날이을쏘당하니
난리를또당하니

무삼여가잇시리요
무슨여가있으리오

이변의여계옴은
이번에여기옴은

월터화용너의얼골
월태화용너의얼굴

다시한번보자구나
다시한번보잣구나

화월히 이말듯고
화월이이말듣고

낫빗철다시곤쳐
낮빛을다시고쳐

쎙각하고하난마리
정색하고하는말이

아즉도장군임니
아직도장군님이

첩의마음몰나보고
첩의마음몰라보고

농담으로히롱하니
농담으로희롱하니

그아니원통할가
그아니원통할까

장군님이번겨름
장군님의이번걸음

더스을도모코자
대사를도모코자

첩을차즈오셔시니
첩을찾아오셨으니

일을도모ᄒ실진던
쳡아이며뉘노ᄒ니

일을도모하실진댄
첩아니면뉘하리오

덕양의거동보쇼
이말듯고더히ᄒ야

덕령의거동보소
이말듣고대희하여

잡은손목다시노코
흔연이하난마리

잡은손목다시놓고
흔연히하는말이

이니마을네아랏다
과연졍영그려ᄒ다

이내마음네알았다
과연정녕그러하다

이변의늬온뜻젼
쇼셥을ᄌ부라고

이번에내온뜻은
소섭을잡으려고

용쳔금드난칼을
갈고갈고또갈나셔

용천검드는칼을
갈고갈고또갈아서

금사쳘병칼집쇼의
김히쏘바ᄎ고왓다

금사철봉칼집속에
깊이꽂아차고왔다

화월히이말듯고
덕양의계ᄒ난마리

화월이가이말듣고
덕령에게하는말이

쟝군님아쟝군님아
쳡의말을드르쇼셔

장군님아장군님아
첩의말을들으소서

쇼셥의ᄒ난일을
난난치말ᄒ리다

소섭의하는일을
낱낱이말하리라

ᄉ방의금쥴미고
방울쇼릭달낭ᄒ면

사방에금줄매고
방울소리딸랑하면

잠을씌여기침ᄒ면
잠ᄌ난법을보면

잠을깨어기침하면
잠자난법을보면

쇼셥의ᄒᆞ난일을 소섭의하는일을
난난치말ᄒᆞ리다 낱낱이말하리다
ᄉᆞ방에금쥴믹고 사방에금줄매고
칸칸이방울다라 칸칸이방울달아
바람이불ᄯᆡ마당 바람이불때마다
방울쇼릭달낭ᄒᆞ면 방울소리딸랑하면
잠흘ᄭᆡ러기침ᄒᆞ면 잠을깨어기침하고
잠ᄌᆞ난법을보면 또잠자는법을보면
ᄉᆞ흘식크기잘쩨 사흘씩크게잘제
쳣잠은얏기들고 첫날잠은얕게들고
잇흘날깁히드러 이튿날은깊이들어
ᄉᆞ람츌입모르고셔 사람출입모르고서

ᄉᆞ흘은졈졈ᄭᆡ여 사흘잠은점점깨어
약간ᄒᆞ면그기뉘야 약간하면거기뉘야
기침ᄒᆞ난그쇼릭의 기침하는그소리에
방울히덜넝덜넝 방울이딸랑딸랑
몸빗칠만져보면 몸빛을만져보면
돈짝갓튼져비울리 돈짝같은저비늘이
쳡쳡이ᄊᆞ고잇셔 첩첩이싸고있어
층층이붓터넷혀 층층이붙어있고
구리쇠로만근드시 구리쇠로만든듯이
시시로용밍나면 시시로용맹나면
두쥬먹을쑬근쥐고 두주먹을불끈쥐고
기지기씰쩍보면 기지개를켤때보면

첩첩이박힌빈을　첩첩이박힌비늘

난난치이러나셔　낱낱이일어나서

빈을틈의살히난이　비늘틈에살나오니

그를젹의칼노치면　그럴적에칼로치면

졔아모리역사라도　제아무리역사라도

아이듁고무가너지　아니죽고무가내지

잠들기을얏기ᄒ면　잠들기를얕게하면

두눈을아죠함고　두눈을아주감고

잠들기을깁히ᄒ면　잠들기를깊이하면

두눈을변젹쩌셔　두눈을번쩍떠서

ᄉ람을보난갓고　사람을보는같고

쇼셥이ᄒ난일히　소섭의하는일이

ᄉ람을의심ᄒ여　사람을의심하여

져와갓치형용그러　저와같은형용그려

등신을만드러셔　등신을만들어서

셔이갓치누엇시니　서이같이누웠으니

어느거이참셥인지　어느것이참섭인지

얼는보면모르리다　얼른보면모르리다

양편의누은거난　양편에누운것은

등신셥누은기요　등신섭이누운거고

가온더누은겨션　가운데에누운것은

참셥이누운기니　참소섭이누운거니

너일히잇들졔리　내일이이틀째라

큰잠참난그날리라　큰잠자는그날이라

부듸부듸염여말고
　부디부디염려말고

너일밤의 드러오면
　내일밤에 들어오면

장군님의 이번더ᄉ
　장군님의 이번대사

셩공ᄒ고 가오리다
　성공하고 가오리다

이여타시약쇽ᄒ고
　이렇듯이약속하고

화월히난 드러가셔
　화월이는 들어가서

바지쇼기쎼여들고
　바지속을빼어들고

그만은 방울궁을
　그많은방울구멍을

나갈젹의 트러막고
　나갈적에 틀어막고

드여오며 다막으니
　들어오며 다막으니

아모리 츄립해도
　아무리출입해도

방울이 쇼리업네
　방울이 소리없네

덕양의 겨동보쇼
　덕령의거동보소

삼경의 지닌후의
　삼경을지난후에

칼을깁고 드러가니
　칼을짚고들어가니

좌우의웨쵹들은
　좌우의왜졸들은

젹젹이잠이들고
　적적히잠이들고

인젹이고요ᄒ다
　인적이고요하다

영광졍의올나가니
　연광정에올라가니

화월의거동보쇼
　화월이의거동보소

덕양온쥴졍녕알고
　덕령온줄정녕알고

문을열고 너달나셔
　문을열고내달아서

손을잡고인도ᄒ니
　손을잡고인도하니

덕양이 뒤를ᄯ라라
　덕령이뒤를따라

136

문을열고셔셔보니
집등갓혼쇼셥이가
셔이갓치누엇시니
알고바도놀납도다
덕양의장약보쇼
한변보미기가막혀
칼을집고혼자말노
디단할스쇼셥이여
듯든말과과연갓다
졍신을다시차려
즈난눈을살펴보니
두눈빗치경쇠갓고

문을열고서서보니
짚등같은소섭이가
서이같이누웠으니
알고봐도놀랍도다
덕령의장략보소
한번보매기가막혀
칼을짚고혼잣말로
대단할사소섭이여
듣던말과과연같다
정신을다시차려
자는눈을살펴보니
두눈빛이경쇠같고

불빗과서로빈쳐
안광이영농흐다
노기가등등하여
덕양을보난갓고
덕양의용밍보쇼
오른발을눕펴드러
즈난놈을코을차니
쇼셥이의용밍바라
듀쥬먹을쏼근쥐고
두팔을별이고셔
지지기을한창쎨써
덕양이칼을들고

불빛과서로비쳐
안광이영롱하다
노기가등등하여
덕령을보는같다
덕령의용맹보소
오른발을높이들어
자는놈을코를차니
소섭의용맹봐라
두주먹을불끈쥐고
두팔을벌리고서
기지개를한참켤때
덕령이칼을들고

빈울ㅅ이살을치니
비늘사이살을치니

칼맛고썩러질ᄯᅥ
칼맞고떨어질때

목업난뎌장ㅅ가
목없는저장사가

셜셜기여칼을차ᄌ
설설기어칼을찾아

덕양을치다치쳐
덕령을치다지쳐

영광졍대들보을
연광정대들보를

칼날노친ᄌ좌가
칼날로친자취가

지금ᄭᅥ지관연ᄒᆞ니
지금까지완연하니

목업난뎌장ㅅ가
목없는저장사가

뎌러ᄐᆞ시장ᄒᆞ거든
저렇듯이장하거늘

목잇실ᄯᅥ용밍보면
목있을때용맹보면

그용밍이어ᄃᆞᆺ을고
그용맹이어떠할꼬

〈58〉

화월히것히셔셔
화월이가곁에서서

ᄭᅡᆨ지제을헛치시니
깍짓재를훑였으니

듁은목이요동업ᄂᆞᆨ
죽은목이요동없네

덕양의겨동보쇼
덕령의거동보소

벼인머리써들고
베인머리싸서들고

화월을하직할ᄯᅥ
화월이를하직할때

측은하기ᄒᆞ난마리
측은하게하는말이

장하도다화월이야
장하도다화월아

팔연만의이쩨와셔
팔년만에이제와서

이릭가기셥셥하다
이래가기섭섭하다

갈길리밧바셔니
갈길이바빴으니

지쳐ᄒᆞ기어렵도다
지체하기어렵도다

날이나평졍되면
　난리가평졍되면

다시한번볼겨시미
　다시한번볼것이매

부딕부딕너의몸이
　부디부디너의몸이

장명이나보젼ᄒ라
　잔명이나보젼하라

화월리이말듯고
　화월이가이말듣고

실피울며ᄒ난마리
　슬피울며하는말이

장군님아장군님아
　장군님아장군님아

쳡의말삼드르쇼셔
　쳡의말씀들으소서

살이두고못가리라
　살려두고못가리라

쳡의목을벼혀쥬쇼
　쳡의목을베어주소

장군님드난칼로
　장군님의드는칼로

쳡의목버혀다가
　쳡의목을베어다가

쳡의어미쥬고가요
　쳡의어미주고가오

덕양이이말듯고
　덕령이이말듣고

탄식ᄒ고ᄒ난마리
　탄식하고하는말이

너와갓치동모ᄒ여
　너와같이동모하여

만고업난덕장머리
　만고없는대장머리

한칼의벼혀겨던
　한칼에베었거늘

너의공을의논컨던
　너의공을의논컨댄

쳔금상을쥰다ᄒ되
　쳔금상을준다해도

쳔금이부족ᄒ고
　천금이부족하고

만금상을쥬드리도
　만금상을주더라도

만금이부족커던
　만금이부족커늘

상이사못쥴망졍
　상이야못줄망졍

유공한그사람을　유공한그사람을

츄호라도히할숀야　추호라도해할소냐

남남의도못흥겨든　남남에도못하거든

하물며부부간의　하물며부부간에

닉칼노너의목을　내칼로너의목을

엇지차마버히리요　어찌차마베이리오

마라마라제발마라　마라마라제발마라

그런마을졔발마라　그런말을제발마라

살쳐군장흥난스람　살처군장하는사람

오기밧게쏘인난가　오기밖에또있는가

인졍박디못하게라　인정박대못할게라

부디부디잘잇겨라　부디부디잘있었거라

화월히이말듯고　화월이이말듣고

진졍으로비난마리　진정으로비는말이

오날날장군임이　오늘날장군님이

쳡과함게동모하여　첩과함께동모하여

왜장을죽이고셔　왜장을죽이고서

장군님가고보면　장군님가고보면

져왜쫄거동보소　저왜졸들거동보소

져장슈죽이씩고　저희장수죽였다고

쳡의모여죽일거니　첩의모녀죽일거니

오날날장군임이　오늘날장군님이

쳡의목을벼혀다ㄱ　첩의목을베어다가

쳡의어미쥬고가면　첩의어미주고가면

첩은이미듁난딕도　　첩은이미죽는대도
첩의어미ᄉ라ᄂᆑ제　　첩의어민살아나제
졔발덕분장군님요　　제발덕분장군님요
첩의목을뎌혀ᄃᆞ가　　첩의목을베어다가
가난길의듀고가오　　가는길에주고가오
첩의원이이기올졔　　첩의원이이거올제
덕양의겨동보쇼　　덕령의거동보소
한숨하고ᄒᆞᄂᆞᆫ마리　　한숨하고하는말이
ᄉ졍은박졀하나　　사정은박절하나
ᄉ세난ᄃᆞ연하다　　사세는당연하다
꼬문칼다시ᄲᅢ여　　꽂은칼을다시빼어
화월의목을뎌혀　　화월의목을베어

나오ᄃᆞ가불너듀이　　나오다가불러주니
화월어미겨동보쇼　　화월어미거동보소
효효비단치마벌여　　호접비단치마벌려
ᄯᅡ의머리바다들고　　딸의머리받아들고
덕양을붓들고셔　　덕령을붙들고서
실피울고ᄒᆞᄂᆞᆫ마리　　슬피울고하는말이
가련ᄒᆞᄃᆞ화월리야　　가련하다화월이야
불상ᄒᆞᄃᆞ화월리야　　불쌍하다화월이야
어미을ᄉᆞ각ᄒᆞ여　　이어미를생각하여
날을두고네가듁냐　　나를두고네가죽나
이연이을볼작시면　　이런일을볼작시면
화월이난기ᄉᆡᆼ이되　　화월이는기생이되

츙효을 겸젼ᄒ여
충과효를 겸전하여

후셰사람뷘바들셰
후세사람본받을세

덕양의겨동보쇼
덕령의거동보소

필마힝차ᄒ난고나
필마행차하는구나

더공을이루오니
대공을이루우니

쳔고의히한ᄒ다
천고에희한하다

〈59〉

평양ᄉ빅오십이을
평양사백오십리를

수흘만의득달ᄒ여
사흘만에득달하여

쇼셥의쓴은머리
소섭의끊은머리

이여숑의장단압ᄒ
이여송의장단앞에

봉한쳬로올라노니
봉한채로올려놓니

이여숑의겨동보쇼
이여송의거동보소

더히하여이러셔셔
대희하여일어서서

함을렬고혀쳐보니
함을열고헤쳐보니

쇼셥의쥭은머리
소섭의죽은머리

두눈이ᄭᆷ쪅ᄭᆷ쪅
두눈이끔쩍끔쩍

함안의어인피가
함안의어린피가

오ᄒ여마르잔닉
어리어서마르잖네

덕양의숀을잡고
덕령의손을잡고

크기칭찬ᄒ난마리
크게칭찬하는말이

장하도다장군님아
장하도다장군님아

놀랍도다놀납도다
놀랍도다놀랍도다

볌갓튼이장슈을
범같은이장수를

혼자드러즈바닉니
혼자들어잡아내니

그더의용밍본즉
그대의용맹본즉

듕원의나셔든들
중원에나셨던들

용밍과그도약이
용맹과그도량이

나의셔빅불리라
나에서백불이라

이여타시층찬하니
이렇듯이칭찬하니

덕양이볏자오디
덕령이여쭈오되

이번의성공흠은
이번에성공함은

장군의덕턱이요
장군의덕택이요

쇼장공은아이로다
소장공은아니로다

그잇튼날힝초할서
그이튿날행차할세

이여숑은덕장이요
이여송은대장이요

김덕양은아장이라
김덕령은아장이라

십만대병거나리고
십만대병거느리고

동정셔벌간곳마다
동정서벌간곳마다

피흐난기위폴이요
패하는게왜졸이요

듁난거시위폴이라
죽는것이왜졸이라

강홍엽을분부ᄒᆞ야
강홍립을분부하여

스천병마겨나리고
사천병마거느리고

황희도나려가셔
황해도에내려가서

셔홍연안빅현막고
서흥연안배천막고

김응셔을불너다가
김응서를불러다가

오천병마거나리고
오천병마거느리고

츙쳥도로나여가셔
충청도로내려가서

츙쥬읍을구원ᄒᆞ고
충주읍을구원하고

143

이여숑과김덕양은
금산진을차즈가니

죠듕봉은젼망ᄒ고

화왕산을차즈가니

곽망우당젼망ᄒ고

치산긔을차자가이

권화산은젼픽ᄒ고

상쥬읍을들드러가니

졍우복도젼망ᄒ고

츙쳥도을도라와셔

탄금더을차즈가니

신쟝군도간덕업다

이여송과김덕령은
금산진을찾아가니

조중봉은전망하고

화왕산을찾아가니

곽망우당전망하고

치산개를찾아가니

권화산은전패하고

상주읍을들어가니

정우복도전망하고

충청도를돌아와서

탄금대를찾아가니

신장군도간데없다

이여숑과김덕양이
도쳐마다왜병치고

왜진을쇼멸ᄒ니

이희가언ᄂ힌고

갑오연칠월이라

영남으로다시나려

셩쥬ᄯᅥᆼ의다달나셔

무게나루얼은건너

한긔압흘지나가니

왜병이모러겨날

한칼의무지르고

쳥픙읍을지나가니

이여송과김덕령이
도처마다왜병치고

왜진을소멸하니

이해가어느핸고

갑오년칠월이라

영남으로다시내려

성주땅에다다라서

무계나루얼른건너

한개앞을지나가니

왜병이모였거늘

한칼에무찌르고

현풍읍을지나가니

144

왜장의쳥졍이가 — 왜장의청정이가
오쳔병겨나리고 — 오천병을거느리고
디진을막아겨날 — 대진으로막았거늘
이여숑의용밍보쇼 — 이여송의용맹보소
한손의칼을들고 — 한손에칼을들고
쏘한손의창을들고 — 또한손에창을들고
억만군즁젹병즁의 — 억만군중적병중에
나난다시달여드려 — 나는듯이달려들어
가면치고오면치니 — 가며치고오며치니
칼끗희듁은군ㅅ — 칼끝에죽는군사
듁기가무슈ㅎ고 — 죽기가무수하고
창끗희듁은군ㅅ — 창끝에죽은군사

몃빅몀이듁은난지 — 몇백명이죽었는지
듁음이퇴산갓고 — 주검이태산같고
피흘너강슈던이 — 피흘러강물되니
디병을겨나리고 — 대병을거느리고
졀나도나려가셔 — 전라도에내려가서
강진나루건너가니 — 강진나루건너가니
십이평ㅅ너른들의 — 십리평사너른들에
왜장의평슈길히 — 왜장의평수길이
빅만군병진을치니 — 백만군병진을치니
진법이엄슉하다 — 진법이엄숙하다
변화불칙할양업셔 — 변화불측한량없어
잡기가극난ㅎ다 — 잡기가극난하다

이여숑의겨동보쇼

덕양을도라보고

급히일너ᄒᆞ난마리

나ᄂᆞᆫ잠간쉴거시니

김장군이드러가셔

져진을파ᄒᆞ여라

덕양의용밍보쇼

갑오셜단쇽ᄒᆞ고

〈60〉

투구쓴죨나미고

삼쳑금손에들고

말머리두다리며

진즁의얼는드려

이여송의거동보소

덕령을돌아보고

급히일러하는말이

나는잠깐쉴것이니

김장군이들어가서

저진을파하여라

덕령의용맹보소

갑옷을단속하고

투구끈을졸라매고

삼척검을손에들고

말머리를두드리며

진중에얼른들어

삼십여합ᄊᆞ와시되

승부을결단못ᄒᆡ

날리이미져물거날

본진으로도라와셔

이여숑과의논ᄒᆞ되

평슈길의졔죠보쇼

칼들러목을치면

마진목은그져릿고

졋희잇난군ᄉᆞ목이

되신ᄒᆡ셔러지니

다시드러목을치면

평슈길은간ᄃᆡ업고

삼십여합싸웠으되

승부를결단못해

날이이미저물거늘

본진으로돌아와서

이여송과의논하되

평수길의재주보소

칼을들어목을치면

맞은목은그저있고

곁에있는군사목이

대신해서떨어지니

다시들어목을치면

평수길은간데없고

말머리떠러진이
말머리만떨어지니

어거시슈상ᄒ오
이것이수상하오

아모리ᄉᆡᆼ각ᄒᆡ도
아무리생각해도

변화불칙이안이요
변화불측이아니요

변화가무어신가
변화가무엇인가

둔갑신장분명ᄒ다
둔갑신장분명하다

둔갑신장져장슈을
둔갑신장저장수를

어이ᄒ여ᄌ부릿가
어이하여잡으리까

이여송ᄒ난마리
이여송이하는말이

명일의다시쏘와
명일에다시싸워

제가만일명일ᄊᆞᆷ의
제가만일명일쌈에

둔갑신장ᄯᅩ하거든
둔갑신장또하거든

둔갑막난그법슈가
둔갑막는그법수가

어엽잔코쉬운이라
어렵잖고쉬우니라

둔갑을ᄌᆡ하거든
둔갑을제하거든

나난먼져비겨셔셔
나는먼저비켜서서

을방을도라드러
을방을돌아들어

좌편을먼져치고
좌편을먼저치고

장신을ᄌᆡᄒ겨든
장신을제하거든

나난먼져몸을비겨
나는먼저몸을비켜

경방으로도라드러
경방으로돌아들어

우편을먼져치면
우편을먼저치면

제아모리둔갑ᄒᆡ도
제아무리둔갑해도

둔갑이씰썩업고
둔갑이쓸데없고

쪠아모리졉신히도
제아무리접신해도

장신을못ᄒ나니
장신을못하나니

그럿젹의드러치면
그럴적에들이치면

아이쥭고어이스리
아니죽고어이살리

덕양이이말듯고
덕령이이말듣고

계교을배운후의
계교를배운후에

잇흔날졉젼할쎠
이튼날접전할때

덕양이칼을들고
덕령이칼을들고

을방으로도라드러
을방으로돌아드니

슈길의겨동보쇼
수길의거동보소

어혀어혀이장수야
어허어허이장수야

둔갑막난그졔죠을
둔갑막는그재주를

어쩨날은모르드니
어젯날은모르더니

오날날은아난구나
오늘날은아는구나

슈길히할슈업셔
수길이할수없어

필마로다라난다
필마로달아난다

덕양의겨동보쇼
덕령의거동보소

장슈업난져군스을
장수없는저군사를

한칼로쇼멸ᄒ니
한칼로소멸하니

피흘너강슈로다
피흘러강수로다

본진으로도라온니
본진으로돌아오니

이여숑이덕양보고
이여송이덕령보고

층찬ᄒ여ᄒ난마리
칭찬하여하는말이

아모러나늬용맹
아무려나내용맹

밍분오학다하시나
　맹분오획다시나도

장군만못할게요
　장군만못할게고

관우장비다시나도
　관우장비다시나도

장군만못할게요
　장군만못할게요

이석가언느썻고
　이때가어느땐고

졍유연팔월히라
　정유년팔월이라

군스을겨나리고
　군사를거느리고

팔도을평졍하니
　팔도를평정하니

〈61〉

이날이가오작할가
　이난리가오죽할까

영희을드러가이
　영해를들어가니

슈길의겨동보쇼
　수길의거동보소

다쥭고나문군스
　다죽고남은군사

계우모와오빅명을
　겨우모아오백명을

둔치흐러진을쳣다
　둔취하여진을쳤다

이여송의겨동보쇼
　이여송의거동보소

덕양과두리드러
　덕령과둘이들어

슈길을차자가니
　수길을찾아가니

슈길의졔쥬보쇼
　수길의재주보소

오빅명져군스로
　오백명의저군사로

오작진을치고인니
　오작진을치고있네

이여숑과김덕양이
　이여송과김덕령이

오작진을드러가이
　오작진을들어가니

슈길의겨동보쇼
　수길이의거동보소

반공즁의쇼스올나
　반공중에솟아올라

운무로진을치고　운무로진을치고

셩신으로군ᄉ삼고　셩신으로군사삼고

일월로진을치고　일월로진을치고

무지게로진을치고　무지개로진을치고

이럿타시흥헛겨날　이렇듯이하였거늘

이여숑은압희셔고　이여송은앞에서고

김덕양은뒤을셔고　김덕령은뒤에서고

두리셔로칼을들고　둘이서로칼을들고

운무중의삼장ᄉ가　운무중에삼장사가

셔이함계ᄡᅩ흘젹의　서이함께싸울적에

이장슈와뎌장슈을　이장수와저장수를

피차셔로분별못희　피차서로분별못해

이여숑칼을들고　이여송은칼을들고

김장군은어듸잇쇼　김장군은어디있소

김덕양은칼을들고　김덕령은칼을들고

이도독이어듸잇쇼　이도독은어디있소

두장슈가셔로무러　두장수가서로물어

슈길만차즈가이　수길이만찾아가니

슈길히위급하러　수길이가위급하여

도망하기어렵도다　도망하기어렵도다

운무가ᄌ옥한이　운무가자욱하니

금광도업셔지고　검광도없어지고

칼날히셔로더여　칼날이서로닿아

셜경셜경맛난쇼리　설경설경맞는소리

구름쇽의 나난 지라
　구름속에나는지라

순식간의 지널 젹의
　순식간이지날적에

아릭 잇난 왜군 스가
　아래있는왜군사가

하날만 바리 보고
　하늘만을바라보고

승부을 바릭든니
　승부를바랐더니

머리한 나 쩌러지니
　머리하나떨어진다

군스들히 칼을 드러
　군사들이칼을들어

머리을 들고 보니
　머리를들고보니

왜장의 슈길일세
　왜장의수길일세

쪄군스들 겨동 보쇼
　저군사들거동보소

오빅명우난 쇼릭
　오백명의우는소리

천지 가 진동 한다
　천지가진동한다

이여 숑과 김덕양이
　이여송과김덕령이

슈길의 머리 싸라
　수길이의머리따라

두리함계 나려 와셔
　둘이함께내려와서

왜쥴을 쇼멸 하고
　왜졸들을소멸하고

팔도의 나문군스
　팔도에남은군사

씨업시 뭇지르고
　씨없이무찌르고

한스람도 못스랏닉
　한사람도못살았네

삼죠 팔억만은군스
　삼조팔억많은군사

청졍은 어딕 가고
　청정은어디가고

쥭은고 지업셔시니
　죽은곳이없었으니

아마도 쳥졍이난
　아마도청정이는

고국으로 갓단마리
　고국으로갔단말이

졍영하고분명ᄒ다 · 정녕하고분명하다
쳥졍이드러갈졕 · 청정이가들어갈때
방울시을지여시ᄃ · 방휼시를지었으니
그글의하엿시ᄃ · 그글에하였으되
ᄃ방슈양피일한ᄒ니 · 대방수양피일한하니
휼금ᄒ스노상간고 · 휼금하사노상간고
신이굴퍽듀히쇼ᄒ니 · 신리굴택주태손하니
쪽답스쟝촤입찬을 · 족답사장취익잔을
패구의난이기구ᄒ라 · 폐구지난개구해라
입두유이츌두난을 · 입두유이출두난을
죠지구낙어인슈던 · 조지구락어인수인들
운슈비잠각자안을 · 운수비잠각자안을

그글쓰졀드러보쇼 · 그글뜻을들어보소
방울시가용ᄒ지요 · 방휼시가용하지요
크다큰져조긔가 · 크나큰저조개가
차운날은집을지여 · 추운날에집을지어
양지을차자나와 · 양지를찾아나
물가의붓터시니 · 물가에붙었더니
나라가은져황세가 · 날아가는저황새가
무삼일노쎨을닉여 · 무슨일로성을내어
셔로밋기보앗난고 · 서로밉게보았는고
가련ᄒ다져조긔난 · 가련하다저조개는
굴퍽을써나올졔 · 굴택을떠나올제
불군희가쏜상되고 · 붉은태가손상되니

어렵도다 이 황세여　어렵도다 이 황새여
스장을 발바들졔　사장을밟아들제
퓨른나러 쇠잔하다　푸른나래쇠잔하다
불상흐다 이 황세야　불쌍하다 이 황새야
입을막고 잇실적의　입을막고 있을적에
입을열면 희될줄을　입을열면해될줄을
어이그리 몰나시며　어이그리몰랐는고
가렵도다 져 황세야　가엾도다저황새야
드러오기 쉽건만은　들어오긴쉽건마는
누가기가 어렵운줄　나가기가어려운줄
네가어이 몰나든가　네가어이몰랐던가
우리두리 어용숀의　우리둘이어웅손에

한가지로 셔러질줄　한가지로떨어질줄
일직이 아랏든들　일찍이알았던들
나난나운 구름가고　나는나는구름가고
잠긴너난 물의 가셔　잠긴너는물에가서
피차셔로 편할거셜　피차서로편할것을
엇지타 못하여셔　어찌하다못하여서
후최흐들 씰썩잇나　후회한들쓸데있나
두리목슴그만일다　둘의목숨그만일
기희연의 평정흐니　기해년에평정하니
팔연풍진이 안인가　팔년풍진이아닌가
이여숑의 마음보쇼　이여송의마음보소
팔연풍진성공흐고　팔년풍진성공하고

〈62〉

흥한심亽세로나셔　흥한심사새로나서
죠션산쳔바라보니　조선산천바라보니
산쳔졍긔유명호다　산천정기유명하다
인졔가만이날다　인재가많이날다
팔도을두로도라　팔도강산두루돌아
명산디쳔차즈가셔　명산대천찾아가서
쇠말목치여들고　쇠말뚝을치켜들고
곳고지혈을질너　곳곳에다혈을찔러
산혈을쓴을젹의　산혈을끊을적에
넉달을단이구나　넉달을다니누나
넉달을혈지르니　넉달동안혈찌르니
그희을의논하면　그해악을의논하면

팔연병화더심호다　팔년병화더심하다
실퓨다죠션풍쇽　슬프도다조선풍속
공신디졉혀무호다　공신대접허무하다
팔연공신김덕양은　팔년공신김덕령은
그공을다못할결　그공적을다못할결
봉후작녹하드리도　봉후작록하더라도
봉작은고亽호고　봉작록은고사하고
함졍의든범이되니　함정에든범이되니
그신원을위가할고　그신원을뉘가할꼬
덕양이만쥭어구나　덕령이만죽었구나
졔강산을만드라고　제강산을만들려고
풍진을쇼멸호고　풍진을소멸하고

154

슈삼삭을짓체ᄒ니 · 수삼삭을지체하니
우리죠션국운보쇼 · 우리조선국운보소
오ᄇᆡᆨ연의지닌운슈 · 오백년간지난운수
임진연의맛칠손야 · 임진년에마칠소냐
난듸업난쵸립동이 · 난데없는초립동이
죠고만은나귀ᄒ나 · 조그마한나귀하나
삼쳑동ᄌ졍마들여 · 삼척동자정마들려
이여숑의진젼으로 · 이여송의진전으로
기탄업시달여가니 · 기탄없이달려가니
이여숑의분노ᄒ여 · 이여송이분노하여
군ᄉ놈급히불너 · 군사놈을급히불러
호령ᄒ며ᄒ난마리 · 호령하며하는말이

〈63〉

당돌하다엇든놈이 · 당돌하다어떤놈이
만진듕을능모ᄒ야 · 만진중을능모하여
말을타고지닉가니 · 말을타고지나가니
죄사무셕노을손야 · 죄사무석놓을소냐
한거름의밧바가셔 · 한걸음에바삐가서
셩화착닉자바오라 · 성화착래잡아오라
져군ᄉ놈거동보라 · 저군사놈거동봐라
쇠털벙치제켜씨고 · 쇠털벙치제쳐쓰고
군복ᄌ락홀쳐ᄆᆡ고 · 군복자락홀쳐매고
두쥬먹을쥴건쥐고 · 두주먹을불끈쥐고
들슘날슘헐덕이며 · 들숨날숨헐떡이며
바라보고쬿차가면 · 바라보고쫓아가며

슘찬즁의외는마리
숨찬중에외는말이

져기 가난 져 쇼연아
저기가는저소년아

거긔 잠간 머무러라
거기잠깐머물러라

너 자부여 너가간다
너잡으러내가간다

그러 그리 급히 가니
그러그리급히가니

두발 동안 띄어 노코
두발동안띄어놓고

그 모양 되야구나
그모양이되었구나

아모리 쏫차 가도
아무리쫓아가도

게 잇거라 쇼러하니
게있거라소리치니

타고 가난 쵸립동도
타고가는초립동이

아모 말도 안이 하고
아무말도아니하고

몰고 가난 삼쳑동도
몰고가는삼척동도

드른 체 도 안이하네
들은체도아니하네

그 딕 즁만 하고 가이
그대중만하고가니

슈십이 을 썩라본즉
수십리를따라본즉

그러 그러 쏫차 가셔
그러저러쫓아가서

그 쇼연이 그 말듯고
그소년이그말듣고

반셕 우에 올나 안즈
반석위에올라앉아

크기 호영하난마리
크게호령하는말이

분을 풀고 말할진댄
분을풀고말할진댄

너 붓틈 죽일거되
너부터죽일거되

너 놈은 무죄하니
네놈은무죄하니

잠간 참아 두건마는
잠깐참아두건마는

지금 당장 밧비 가셔
지금당장바삐가서

네장슈을보너여라
네장수를보내어라

져군ᄉ눈치보니
저군사 놈눈치보니

아마도귀신이요
아마도귀신이요

ᄉ람은아이로다
사람은아니로다

무ᄉ가도라가셔
무사 놈이돌아가서

그연유을쥬달ᄒᆞ니
그연유를주달하니

이여숑이이말듯고
이여송이이말듣고

마음의덕경ᄒᆞ여
마음속에대경하여

필마을타고가니
필마를타고가니

그쇼연의한난마리
그소년의하는말이

이여숑아네듯거라
이여송아네듣거라

엇지타가장역잇셔
어찌다가장력있어

쳔ᄌ명을네밧들고
천자명을네받들고

죠션을네왓구나
조선국을네왔구나

군병을거나리고
군병을거느리고

풍진을쇼멸ᄒᆞ고
풍진을소멸하고

동국을보죤ᄒᆞ니
동국을보존하니

네의공은기특ᄒᆞ나
너의공은기특하나

네마음ᄉᆡᆼ각ᄒᆞ면
네마음을생각하면

버히미맛당ᄒᆞ다
베임이마땅하나

공노을ᄉᆡᆨ각하미
공로를생각하매

동국공신극진ᄒᆞ다
동국공신극진하다

덕공을이랏시니
대공을이뤘으니

국왕의계하직ᄒᆞ고
국왕에게하직하고

네 국으로 도라가셔
네 나라로 돌아 가서

천자명을 갑난거시
천자명을 받는 것이

신조도리당당커날
신자 도리 당당커늘

쇠말뚝을치켜지고
쇠말뚝을 치켜들고

곳곳지혈을질너
곳곳에다 혈을 찔러

산천기운상커ᄒᆞ니
산천기운 상케하니

무삼심ᄉ그리하며
무슨 심사 그러하며

그릴은고ᄉ하고
그일은 고사하고

쳔위을모르고셔
천의를 모르고서

볌남한ᄠᅳᆯ을두어
범람한 뜻을 두어

일업신진을치고
일없이 진을 치고

슈월지쳐ᄒᆞ니
수월을 지체하니

네죄을네아난야
네 죄를 네 아느냐

오십근쳘퇴드러
오십근 철퇴 들어

덩그럭커거러노코
덩그렇게 걸어놓고

이여송의이마우의
이여송의 이마 위에

슈죄ᄒᆞ여하난마리
수죄하여 하는 말이

네이마가쇠이마냐
네 이마가 쇠 이마냐

쳘퇴드러한번치면
철퇴들어 한번치면

네두고리무엇되나
네 두골이 무엇되나

이여송의겨동보쇼
이여송의 거동보소

경황황급이여나셔
경황황급 일어나서

한츌쳠ᄇᆡᄯᅡᆷ이나셔
한출첨배 땀이나서

복복ᄉ쇠ᄒᆞ난마리
부복사죄 하는 말이

오늘당장 가오리다
절하고서 돌아보니
초립동은 간데없고
반석하나 남았도다
삼각산신령일네
초립동은 누구던가
이여송이 돌아 와서
군중에 영을 놓고
각처로 흩친후에
한양으로 돌아와서
선조에게 하직하니
선조대왕전별하사

용상하에 내려서서
호송하며 하는말이
대도독의 칠년공을
만분일을 갚을손가
삼만리의 악한경도
무양하게 행차하오
이여송을 전송하여
이오성과 김학봉은
임진강에다 다라서
악수상별하는말이
대도독의 이번공로
죽백에 올렸다가

〈64〉

션죵디왕평복하고
선조대왕평복하고

국치하신오연만의
국치하신오년만에

셔산디스스명당이
서산대사사명당이

상쇼하야하난마리
상소하여하는말이

쇼승이즁이로디
소승이중이로되

쳔기을아난고로
천기를아는고로

낙산스어졔밤의
낙산사서어젯밤에

쳔기을잠관보니
천기를잠깐보니

임진연의피한왜병
임진년에패한왜병

여분을참지못해
여분을참지못해

열셰회을지금신지
여러해를지금까지

군스군기죠연하여
군사군기조련하여

쳔츄의젼하리라
천추에전하리라

이여숑이흐난마리
이여송이하는말이

이변의이룬공은
이번에이룬공은

두션셩의츙셩으로
두선생의충성으로

김장군의공덕이니
김장군의공덕이니

쇼장공은말삼마오
소장공은말씀마오

이여숑이나왓다가
이여송이나왔다가

딕공을일와시나
대공을이뤘으나

마음한번잘못두고
마음한번잘못두어

쵸립동의혼이나셔
초립동에혼이나서

이여숑이드러간후
이여송이들어간후

죠션이퇴평이라
조선이태평이라

160

미구의나올길을
미구에나올길을

밤나지로경영ᄒᆞ니
밤낮으로경영하니

남쳔을바러본즉
남천을바라본즉

살기가츙쳔이라
살기가충천이라

날이나기불원ᄒᆞ니
난리나기불원하니

미리막아보옵쇼셔
미리막아보옵소서

사명당을불너드러
사명당을불러들여

션죵ᄃᆡ왕샹쇼보고
선조대왕상소보고

션죵ᄃᆡ왕하신말삼
선조대왕하신말씀

이일을엇지하리
이일을어찌하리

사명당이ᄃᆡ답ᄒᆞ되
사명당이대답하되

쇼승은ᄉᆡᆼ불리라
소승은생불이라

쇼승의한번거름의
소승의한번걸음

일본을항복밧고
일본을항복받고

후패업기하오리다
후폐없이하오리다

션죵ᄃᆡ왕질거ᄒᆞ여
선조대왕즐거하여

사명당을보널적의
사명당을보낼적에

어필노친이씨되
어필로친히쓰되

죠션국슈ᄉᆞ신의
조선국의수사신에

사명당의ᄉᆡᆼ불리라
사명당의생불이라

이날길을ᄯᅥ나갈졔
이날길을떠나갈제

각도열읍관장들리
각도열읍관장들이

ᄉᆞ신ᄒᆡᆼ차소문듯고
사신행차소문듣고

어느관장안이오리
어느관장아니오리

161

필마로나려갈제
필마로내려갈제

동내읍의드러가셔
동래읍에들어가서

스흘을유연하되
사흘을유련하되

동내부스숑경이난
동래부사송경이는

안이오고하난마리
아니오고하는말이

혀다한쇽인두고
허다한속인두고

어느뉘을못보내셔
어느뉘를못보내서

일기산숭즁보낼가
일개산승중보낼까

스명당이이말듯고
사명당이이말듣고

분기을참지못회
분기를참지못해

동내부사날립하야
동래부사나입하여

유죄하야하난마리
수죄하여하는말이

숑경아네듯거라
송경아네듣거라

너갓튼역신들로
너와같은역신들로

배살만탐을내고
벼슬만탐을내고

국스을네모르니
국사를네모르니

신하도리무어신가
신하도리무엇인가

네목을하나벼혀
네목을하나베어

쳔빅을징게한다
천백을징계하리

너아모리즁이라도
내아무리중이라도

왕명을밧들고셔
왕명을받들고서

말이타국들어가면
만리타국들어가면

스즉을밧들고셔
사직을받들고서

빅셩을싱각커든
백성을생각커늘

162

안연이네가안자
　　안연히네가앉아

말만하고아니오니
　　말만하고아니오니

네쇼위을싱각ᄒ면
　　네소위를생각하면

쳐참이맛당ᄒ다
　　처참이마땅하다

션참후계ᄒ온후의
　　선참후계하온후에

비을타고드르가니
　　배를타고들어가니

일본국이어듸미요
　　일본국이어드메뇨

즁국ᄃᆡ궐이기로다
　　중국대궐이거로다

ᄉᆞ명당하난마리
　　사명당이하는말이

나난죠션싱불리라
　　나는조선생불이라

왜왕이이말듯고
　　왜왕이이말듣고

네가졍녕싱불되면
　　네가정녕생불이면

못할겨시업실기라
　　못할것이없을거라

짓시의분부ᄒ여
　　즉시에분부하여

팔만경ᄃᆡ장경을
　　팔만경대장경을

평풍의써두엇드니
　　병풍에써두었더니

그병풍을벼려셰워
　　그병풍을벌려세워

그압흐로말을타고
　　그앞을말을타고

그압흐로지너오며
　　그앞으로지나가며

그글을다외우라
　　그글을다외어라

말을타고지너면셔
　　말을타고지나면서

ᄉᆞ명당헤조보쇼
　　사명당의재주보소

ᄃᆡ장경다본후의
　　대장경을다본후에

왜왕압희올나안ᄌ
　　왜왕앞에올라앉아

디장경을다외우고
대장경을다외우고

두쪽을안외우니
두쪽을안외우니

왜왕이ᄒ난마리
왜왕이하는말이

두편은아외우나
두편은왜안외우나

ᄉ명당이되답ᄒ되
사명당이대답하되

안본거설엇지외리
안본것을어찌외리

평풍을나가보니
병풍을나가보니

바람의다찻도다
바람에닫혔도다

왜왕의겨동보쇼
왜왕의거동보소

ᄯᅩ다시분부ᄒ여
또다시분부하여

쇠방셕을드러놋고
쇠방석을들여놓고

져물의이겨타라
저물에서이걸타라

그방셕자바타고
그쇠방석잡아타고

물우의단이기을
물위에서다니기를

임의로단이여라
임의로다니어라

ᄉ명당의제조보쇼
사명당의재주보소

비타고단이ᄃ시
배를타고다니듯이

임의로왕ᄂᆡᄒ여
임의로왕래하여

지남지북져리가고
지남지북저리가고

지동지셔이리오니
지동지서이리오며

팔만뒤장만은경을
팔만대장많은경을

고셩뒤독다외우니
고성대독다외우니

왜왕이셩각ᄒ되
왜왕이생각하되

아마도셩불인가
아마도생불인가

구리쇠로집을짓고
수명당을드러보내
그가온더안치노코
수면으로숫불싸와
불을질너숫이타셔
딕풍노로붓쳐대니
그쇠가불의녹아
부집이되앗구나
왜왕이하난마리
졔아모리성물이나
아이죽고사라난가
수명당의죠화보쇼

구리쇠로 집을 짓고
사명당을 들여 보내
그 가운데 앉혀 놓고
사면으로 숯불쌓아
불을 질러 숯이 타서
대풍로로 부쳐대니
그쇠가 불에 녹아
불집이 되었구나
왜왕이 하는말이
제아무리 생물이나
아니죽고 살아날까
사명당의 조화보소

방의난어름빙짜
벽의난눈셜자을
글두자을쎠붓치고
그가온더안즈구나
그잇을날왜졸드리
수명당녹아난가
쇠집을살펴보니
수명당의겨동보쇼
이마의난셔리치고
쵸염의난어름달여
차기가싹엽셔셔
이눔들아불좀너라

방에는 얼음빙자
벽에는 눈설자를
두글자를 써 붙이고
그 가운데 앉았구나
그 이튿날 왜졸들이
사명당이 녹았는
쇠집을 살펴보니
사명당의 거동보소
이마에는 서리치고
수염에는 얼음달려
차기가 짝이 없어
이놈들아 불좀넣라

왜쫄의 이말듯고 왜졸들이 이말듣고
그기놀나흐난마리 크게놀라하는말이
셩불은셩불이라 생불은생불이라
이셩불을어이흐랴 이생불을어이하랴
쇠말을만드러셔 쇠말을만들어서
숫불의다와너여 숯불에달궈내어
스명당을타라흐니 사명당을타라하니
스명당이셩각한즉 사명당이생각한즉
흐든즁구난이라 하던중에극난이라
하날을우르러셔 하늘을우러러서
지셩으로흐난마리 지성으로하는말이
쇼쇼흐신흐나임은 소소하신하느님은

죠션셩불위하시스 조선생불위하시사
일쟝풍비옴쇼셔 일장풍우주옵소서
시각너로쳥동쇼리 시각내로천둥소리
강산이진동흐여 강산이진동하여
산쳔이무어지고 산천이무너지고
바다뒤눕넌듯 바다가뒤눕는듯
강산이막막하여 강산이막막하여
쥬룩오난비가 주룩주룩오는비가
가렵도다일본국니 가엾도다일본국이
순식간의급히오니 순식간에급히오니
어별쑈이되려구나 어별소가되련구나
왜왕의겨동보쇼 왜왕의거동보소

창황더겁겁이나셔
ᄉ명당의앞희와셔
무지한과인몸이
셩불을몰나보고
욕셜노디졉ᄒ니
만ᄉ무젹죽여쥬오
셩불인줄아라시이
비을쏜쳐살여쥬오
분부더로ᄒ오리다
ᄉ명당의겨동보쇼
왜왕다러ᄒ난마리
우리죠션인군임은

창황대겁겁이나서
사명당의앞에와서
무지한과인몸이
생불을몰라보고
욕설로대접하니
만사무석죽여주오
생불인줄알았으니
비를그쳐살려주오
분부대로하오리다
사명당의거동보소
왜왕더러하는말이
우리조선임금님은

〈66〉

어진덕을ᄤ근고로
하날님이감동ᄒ사
셜나도낙산ᄉ의
셩불을졈지ᄒ니
삼연의도ᄒ나나고
오연의도ᄒ나난다
너의나라멸망ᄒ지
다시한번셩불오면
이변의망할기나
아즉참고나가난니
삼ᄇᆡᆨ장인피벽겨
연연이죠공ᄒ여

어진덕을닦은고로
하느님이감동하사
강원도낙산사에
생불을점지하니
삼년에도하나나고
오년에도하나난다
너의나라멸망하지
다시한번생불오면
이번에망할거나
아직참고나가느니
삼백장인피벗겨
연년이조공하라

왜왕이하난마리
영디로ᄒᆞ오리다
ᄉ명당나올젹의
다시분부하난마리
인피을벗긴되도
죽은사람가죽말고
산ᄉ사람을벗겨오라
ᄉ명당나온후로
삼빅장인피벗겨
연연이죠공ᄒᆞ니
하다가ᄉ각ᄒᆞ니
ᄉ람씨가업셔질ᄉᆞ

왜왕이 하는 말이
영대로하오리다
사명당이 나올적에
다시분부하는말이
인피를벗긴대도
죽은사람가죽말고
산사람을벗겨오라
사명당이나온후로
삼백장인피벗겨
연년이조공하니
하다가생각하니
사람씨가없어질세

다시죠공곤쳐ᄒᆞ되
쥬셕동쳘다신ᄒᆞ니
경영쥬삼빅근과
구리쇠삼쳔군을
인피ᄃᆡ신밧쳐오니
국용이탕갈이라
다시비러ᄒᆞ난마리
삼빅명군ᄉ나와
슈자리로사오리다
그리하라허락ᄒᆞ여
동ᄂᆡ읍ᄂᆡ초양압ᄒᆡ
죠흔집을지여노코

다시조공고쳐하되
주석동철대신하니
경면주사삼백근과
구리쇠삼천근을
인피대신바쳐오니
국용이탕갈이라
다시빌어하는말이
삼백명의군사나와
수자리로사오리다
그리하라허락하여
동래읍내초량앞에
좋은집을지어놓고

삼박명왜인드리
그리와셔살임ᄒᆞ니
그후로지금ᄭᅡ지
동ᄂᆡ왜관그기로다
무인연이월달의
션죠ᄃᆡ왕승ᄒᆞᄒᆞ니
츈츄가얼마신고
오십칠세분명ᄒᆞ다
양쥬ᄉᆡᆼ이십이의
목능이그능이오
두왕비도목능이라
광희군이등극ᄒᆞ니

삼백명의 왜인들이
그리와서 살림하니
그후로지금까지
동래왜관그거로다
무신년이월달에
선조대왕승하하니
춘추가얼마신고
오십칠세분명하다
양주땅이십리에
목릉이그릉이요
두왕비도목릉이라
광해군이등극하니

그비위난ᄂᆔ시든고
문화유씨부인이오
유ᄌᆞ신의ᄯᆞᆯ리로다
열녀희을지ᄂᆔ다
강화로ᄂᆡ치쓰니
양쥬ᄉᆡᆼ진관연의
ᄂᆡ위무듬그기로다
원종ᄃᆡ왕츄즁ᄒᆞ나
그왕비난ᄂᆔ시든고
능쥬구씨부인이오
부원군은ᄂᆔ시든고
능쥬ᄉᆞ람ᄉᆞ밍이라

그배위는뉘시던고
문화유씨부인이요
유자신의딸이로다
열네해를지나다가
강화로내쳤더니
양주땅진건면에
내외무덤거기로다
원종대왕추숭하니
그왕비는뉘시던고
능주구씨부인이요
부원군은뉘시던고
능주사람사맹이라

금포셩칠십이의
　김포땅칠십리에

원죵능은장능이오
　원종릉은장릉이요

왕비능은어듸든고
　왕비릉은어디던고

금포능과한능일셰
　김포릉과한능일세

계희연삼월달의
　계해년의삼월달에

인죠되왕등극하니
　인조대왕등극하니

그왕비뉘시든고
　그왕비는뉘시던고

쳥쥬한씨부인이오
　청주한씨부인이요

부원군은뉘시든가
　부원군은뉘시던가

쳥쥬사람쥰겸이라
　청주사람준겸이라

두졔왕비뉘시든고
　둘째왕비뉘시던고

양쥬죳씨부인이요
　양주조씨부인이요

〈68〉

부원군은뉘시든ㄱ
　부원군은뉘시던가

양쥬사람창원이라
　양주사람창원이라

인죵되왕겨동보쇼
　인조대왕거동보소

즉위신십사연의
　즉위하신십사년에

병자호란나는구나
　병자호란나는구나

호쳔자겨동보쇼
　호천자의거동보소

쳘기오만거나리고
　철기오만거느리고

다섯길넘난비을
　다섯길이넘는비를

젼자로비문써써
　전자로비문써서

나올젹의실고나와
　나올적에신고나와

죠션을항복밧고
　조선을항복받고

송파의셔웟시니
　송파에세웠으니

아모여나싱각ᄒᆞ면
아무려나생각하면

한이가영웅이가
한이가영웅이라

호쳔ᄌᆞ드러갈셔
호천자가들어갈때

인죠딕왕ᄌᆞ졔셔니
인조대왕자제셋이

누기누기잡혀간나
누구누구잡혀갔나

맛ᄌᆞ졔난인현셰ᄌᆞ
맏자제는인현세자

둘졔ᄌᆞ졔숑현셰ᄌᆞ
둘째자제효종대왕

셋졔ᄌᆞ졔호죵딕왕
셋째자제송현세자

삼형졔을압셔우고
삼형제를앞세우고

삼학ᄉᆞ을잡바갓다
삼학사를잡아갔다

삼학ᄉᆞ난뉘시든고
삼학사는뉘시던고

희쥬오씨오달졔라
해주오씨오달제라

남양홍씨홍익한과
남양홍씨홍익한과

남원윤씨윤집이라
남원윤씨윤집이라

딕유여삼쳔명과
대류녀삼천명과

딕유마삼쳔필을
대류마삼천필을

함게모러다려다가
함께몰아데려다가

구원옥게갓다두고
구원옥에가둬두고

딕유여딕유마는
대류녀와대류마는

최죵ᄒᆞ여길와두고
체종하여길와두고

삼학사죽일젹의
삼학사를죽일적에

기름가마쌀마구나
기름가마삶았구나

삼학ᄉᆞ거동보쇼
삼학사의거동보소

그름가마드러안ᄌᆞ
기름가마들어앉아

171

추상갓치호영하여
추상같이호령하여

구불절썅순치잔너
구불절단그치잖네

놀납고도장흥도다
놀랍고도장하도다

삼학스츙졍보쇼
삼학사의충정보소

쓸난가마드러안즈
끓는가마들어앉아

츄샹갓치호영흥야
추상같이호령하여

기와갓흔호쳔스야
개와같은호천구야

네가이놈무어시냐
네가이놈무엇이냐

노라치자손으로
누르하치자손으로

더명을손열흥고
대명을소멸하고

요슌우탕문무쥬공
요순우탕문무주공

스쳔연예악문물
사천년의예악문물

일죠의다업세고
일조에다없애고

살부디입네풍쇽을
살부대립네풍속을

삼이죠흔강산
삼만리의좋은강산

그풍쇽을필연두고
그풍속을필연두고

무삼마음부죡흥야
무슨마음부족하여

인의예지우리죠션
인의예지우리조선

네가감흐항복밧고
네가감히항복받고

네쇽국을만드라고
네속국을만들려고

금수갓흔네무리을
금수같은네무리를

멧쳔명을겨나리고
몇천명을거느리고

강포로힝악흥여
강포로행악하여

무죄한죠션인물
무죄한조선인물

져다지옥을뵈니
쳔지가무심하랴
망여락이덥퍼씨고
옥세을쳔슈흥기
붓그렵지안이능냐
기와갓흔이놈드라
이러타시호영하고
할말을다한후에
셔이함쌔죽여시니
장하도다삼학사여
쳥졀리츌상능니
죽은혼이말한갓다

저다지옥을뵈니
천지가무심하랴
망의락이덮어쓰고
옥새를전수하기
부끄럽지아니하냐
개와같은이놈들아
이렇듯이호령하고
할말을다한후에
셋이함께죽었으니
장하도다삼학사여
청절이출상하니
죽은혼이말한같다

〈69〉

호쳔즈안자들고
묵묵히말이업네
인형세즈불너드여
너에원이무어신냐
인형세즈더답하되
패하압희잇난비로
그거시원이로다
호쳔즈하난마리
그리하라뵈로쥬니
이뵈로엇드튼가
죠화잇난용연이라
그씨을씰나하면

호천자가앉아든고
묵묵히말이없네
인현세자불러들여
너의원이무엇이냐
인현세자대답하되
폐하앞에있는벼루
그것이원이로다
호천자하는말이
그리하라벼루주니
이벼루가어떻던가
조화있는용연이라
글씨를쓰려하면

사람의 손아니가도
제입으로물을토해
적도많도아니하게
마침맞게토해내니
용의조화이아닌가
보배는보배로다
송현세자불러들여
네원이무엇이냐
송현세자대답하되
고국으로돌아가서
부모처자만나보기
그것이원이로다

호천자가하는말이
기특하다그리하라
효종대왕불러들여
너는원이무엇이냐
효종대왕하신말씀
원대로하실진댄
원을말씀하려니와
그렇지를아니하면
말하지를못할로다
호천자가하는말이
네원대로할것이니
원을모두말하여라

효종대왕하신말씀
일구이언못하기는
범인도못하거늘
하물며천자께서
호천자가크게웃고
말하여라그리하마
효종대왕하신말씀
소인의삼형제와
죽은신하세사람과
대류녀삼천명과
대류마삼천필을
다데리고나갔으면

아무원도없나이다
호천자가하는말이
두번말을어찌하리
한번허락쾌히하고
다데리고나가거라
일시에다나오니
죽은신하원통하다
송죽같은굳은마음
일월같이빛난충성
천추에유명하니
장하도다삼학사여
살아서도삼학사요

듁어도삼학스라
죽어서도삼학사

삼학스죽은혼이
삼학사의죽은혼이

산거갓치호병호니
산것같이호령하니

호쳔즈겁이나셔
호천자겁이나서

죠션인물두렵도다
조선인물두렵도다

한스람도두기실타
한사람도두기싫다

이일을성각한즉
이일들을생각한즉

듁은학스덕이로다
죽은학사덕이로다

단죵째사육신과
단종때의사육신과

인죵째삼학스난
인조때의삼학사는

무죠비향앗갑도다
무묘배향아깝도다

쳔추혈식맛당호다
천추혈식마땅하다

〈70〉

인죵왕거동보쇼
인조대왕거동보소

인형세즈뵈로보고
인현세자벼루보고

뵈로돌둘너미고
벼룻돌을둘러메고

인형세즈이마치이
인현세자이마치니

차목하기죽난구나
참혹하게죽는구나

부즈간즁한쳘륜
부자간의중한천륜

어이참아이리할고
어이차마이리할꼬

인죠디왕하신말삼
인조대왕하신말씀

기갓흔그놈의기
개같은그놈에게

뵈로을가져오리
벼루를가져오리

네가이놈사람인냐
네가이놈사람이냐

한이만도못하도다
한이만도못하도다

176

불공더쳔큰원슈을
불공대천큰원수를

디보단의기록한다
대보단에기록한다

인죵디왕반졍할셕
인조대왕반정할때

반졍공신원두표난
반정공신원두표는

독기를숀의들고
도끼를손에들고

남디문을씨트리고
남대문을깨뜨리고

이러무로이른마리
이러므로이른말이

독기졍승이안인ᄀ
도끼정승이아닌가

셔쇼문밧이원규난
서소문밖이원규는

옥시을도젹ᄒ여
옥새를도적하여

등극후의밧친고로
등극후에바친고로

셰쇽의유문공신
세속에숨은공신

옥시판셔이안인가
옥새판서이아닌가

골육상ᄌᆡ이인군이
골육상쟁이임금이

뵈로가진그허물로
벼루가진그허물로

아달한나쥭러시이
아들하나죽였으니

이일을볼작시면
이일을볼작시면

인죵디왕하신이리
인조대왕하신일이

그르신ᄀ오르신가
그르신가옳으신가

아마도쥭인이리
아마도죽인일이

올치가못하오니
옳지가못하오니

후복이장원할가
후복이장원할까

한양ᄉ젹ᄌ셔보면
한양사적자세보면

국쵸로ᄂᆞ려오며
국초로내려오며

부자가불목하고
형제가불화하여
숙질이불화하고
수숙이척이져서
살육이자주나고
재변도많이나네
이를두고볼작시면
예의국이어찌되리
예의지국든는것은
명현열사많은고로
조선을예의라지
국가를두고보면

오계때가이아니며
전국시절적실하다
자고급금제왕가에
역력히생각해도
한양같은이런나라
천만고에다시없네
슬프도다국운이여
국상이또나신다
기축년의오월달에
인조대왕승하하니
춘추가오십이요
교하땅칠십리에

장능이그능이요
왕비능도한능이요

호죵딕왕등극ᄒᆞ니
그왕비난뉘시든가

덕슈장씨부인이요
부원군은뉘시든가

〈71〉

덕슈사람장유로다
호죵딕왕등극후로

딕보단피여들고
병자일성각ᄒᆞ니

한의이리어제갓다
즁심이울젹ᄒᆞ여

장릉이그능이요
왕비릉도한능이라

효종대왕등극하니
그왕비는뉘시던가

덕수장씨부인이요
부원군은뉘시던가

덕수사람장유로다
효종대왕등극후로

대보단을펴서들고
병자일을생각하니

한의일이어제같다
중심이울적하여

이완을불너드러
군신이셔로안ᄌ

보슈하기의론할졔
글두귀을지여니니

그글의ᄒᆞ엿시되
아원장군십만병은

츄풍웅거구연셩
지휘촉답편고ᄉᆞᆼ고

가무귀러옥경셩을
이글쓰을드러보쇼

원하나이다원하나이다
십만딕병거나리고

이완을불러들여
군신이서로앉아

복수하기의논할제
글두귀를지어내니

그글에하였으되
아원장군십만병은

추풍웅거구련성
지휘축답평고자하고

가무귀래옥경성을
이글뜻을들어보소

원하노니원하노니
십만대병거느리고

179

구연셩갈바람의
질을웅거치고가니
지회ᄒ여평교ᄌ을
쑥구려밟바너고
노러하고춤을츄며
옥경셩을도라오려
이원이엿ᄉᄉ오ᄃᆡ
기모장ᄉ길워너고
졍병연졸단연ᄒ고
장군의금단속하고
쇼신은ᄃᆡ장되여
권산하난아장ᄃᆡ고

구련성갈바람에
길을웅거치고가니
지휘하여평교자를
쭈그려밟아내고
노래하고춤을추며
옥경성을돌아오리
이완이여쭈오되
지모장사길러내고
정병연졸단련하고
장군의금단속하고
소신은대장되고
권산하는아장되어

십만병거나리고
압녹ᄀᆼ건너셔고
듕원을드러가면
한이머리어딕갈고
옥쳬을보죤ᄒ여
근심을마압쇼셔
병ᄌ연깁픈원슈
신등이갑퓨리다
삼학ᄉ의쥭은츙혼
혼빅인들무심ᄒ리
군신이의합ᄒ면
못할이리업ᄉ오니

십만병을거느리고
압록강을건너서서
중원에들어가면
한의머리어디갈꼬
옥체를보존하여
근심을마옵소서
병자년의깊은원수
신등이갚으리라
삼학사의죽은충혼
혼백인들무심하리
군신이의합하면
못할일이없사오니

션디왕욕되심과
선대왕의 욕되심과

인현세조원통함과
인현세자원통함과

숑현세조어울합과
송현세자억울함과

젼하의분하심을
전하의 분하심을

일죠의셜치호면
일조에 설치하면

국가뿐이안이오라
국가뿐이 아니오라

팔도창셩춤츄리ᄃᆞ
팔도창생 춤추리다

이렷타시디답ᄒᆞ니
이렇듯이 대답하니

팔도디왕드르시고
효종대왕들으시고

디히하야흥신말삼
대희하여 하신말씀

장하도너신ᄒᆞ여
장하도다 저신하여

놀납도다너신ᄒᆞ여
놀랍도다 내신하여

〈72〉

이원의장악이여
이완의 장략이여

만고의짝이업셔
만고에 짝이없어

십ᄉ연쓴인분을
십사년간 쌓인분을

아마도풀가부다
아마도 풀까보다

효죵디왕거동보소
효종대왕 거동보소

잇ᄯᅥ의역젹나면
이때에 역적나면

젼졍의불너드러
전정에 불러들여

난나치자바다가
낱낱이 잡아다가

죄지경즁시엄후의
죄지경중 시험후에

역젹ᄃᆞ러이른말삼
역적더러 이른말씀

너의얼골살펴보니
너의얼굴 살펴보니

역젹을수며ᄉᆞ나
역적질을 꾸몄구나

너의위난못하리라 나의위는못하리라

한사람도죽이잔코 한사람도죽이잖고

군관을명하시사 군관을명하시사

요을먹여길너드니 요를먹여길렀더니

이러무로굿적즉시 이러므로그때즉시

역적이만이난다 역적이많이난다

역적을쥭이잔코 역적을죽이잖고

양육하여두난거션 양육하여두는것은

호죵디왕마음의난 효종대왕마음에는

역젹되난뎌놈드른 역적되는저놈들은

범인과다른지라 범인과는다른지라

북별할셔너씰거니 북벌할때내쓸거니

한사람도쥭이잔코 한사람도죽이잖고

이럿타시후디하니 이렇듯이후대하니

영월이라일월산은 영월이라일월산은

희마다역적나너 해마다역적나네

역적나기유명하다 역적나기유명하다

역적이라낫다하면 역적이라났다하면

일월산역적이요 일월산역적이요

역적을즈바보면 역적을잡아보면

일월산의자바구나 일월산서잡았구나

상하다호죵시졀 이상하다효종시절

역적놈도씰덕잇셔 역적놈도쓸데있어

나라의셔양육하니 나라에서양육하니

젼후의역젹난기 　전후에 역적 난게
누기누기역젹인고 　누구누구 역적인고
홍슐히와구션복은 　홍술해와 구선복은
역젹의도괴슈되고 　역적에 도괴수되고
최일쳔과홍젹너난 　최일천과 홍적래는
역젹의도참모흐고 　역적에 도참모하고
졍히량과졍인홍은 　정희량과 정인홍은
역젹의도간신잇요 　역적에 도간신이요
우군칙과김자졈은 　우군칙과 김자점은
역젹의도흉노로다 　역적에 도흉노로다
그만은역젹신을 　그 많은 역적신하
다어이기록할가 　다 어이 기록할까

호죵디왕등극후로 　효종대왕 등극후로
십여연을지너도록 　십여년을 지나도록
치국치민셩각잔코 　치국치민 생각잖고
일평셩의두난마음 　일평생에 두는마음
북벌을기위쥬하샤 　북벌하기 위주하사
죠졍의모인신을 　조정에 모인신하
국사강논젼혀업고 　국사강론 전혀없고
북벌의논너무흐너 　북벌의 논너무하네
실상은도셩각흐면 　실상으로 생각하면
호죵이망발리라 　효종이 망발이라
분하을셩각흐면 　분함을 생각하면
당당그을기되 　당당히 그럴거되

강악을성각하면　강악을 생각하면
북벌리당한말가　북벌이 당한말가
디국죠션비할진던　대국조선비할진댄
당낭겨철이만인가　당랑거철이아닌가
분하고또분한들　분하고또분한들
그분함을어이푸리　그분함을어이풀리
호죵디왕두고보면　효종대왕두고보면
문필은문장이되　문필은문장이되
강약이쳬성각하면　강약이치생각하면
무식한인군일셰　무식한임금일세
통감쵸원모르신고　통감초권모르신가
연나라디자단이　연나라의태자단이

일시분을참지못히　일시분을참지못해
망영되기마음닉여　망령되이마음내어
전단성셩불너드려　전광선생불러들여
형가을인도ᄒ며　형가를인도하며
변오기의머리벼혀　번오기의머리베어
함즁의다마놋코　함중에담아넣고
셔씨의계비슈어더　서씨에게비수얻어
독향도함쎄싸셔　독항도와함께싸서
형가을보닐적의　형가를보낼적에
쇼실한풍역슈상의　소슬한풍역수상에
무양은기름지고　무양은기름지고
형가은돼을셔라　형가는뒤를따라

184

함양져시김푼밤의
함양저자깊은밤에

와염명일봉도타ᄀ
와넘명일봉도타가

아방궁져비연의
아방궁제비연의

진시황을죽이라고
진시황을죽이려고

아모리칼을ᄲᅢᆫ들
아무리칼을뺀들

강약이현슈키날
강약이현수커늘

만셩쳔저엇지하리
만승천자어찌하리

져다리만ᄯᅳᆫ어지고
제다리만끊어지고

연튁저져만죽고
연태자는저만죽고

연나라이망히시이
연나라가망했으니

일노두고볼작시면
이로두고볼작시면

호죵더왕가진마음
효종대왕가진마음

연튁저뫼다을손냐
연태자와다를소냐

굿ᄲᅥ의북별ᄐᆞ면
그때에북벌터면

불별도시기찬코
북벌도되지않고

큰일나고말안이지
큰일나고말아니지

호종이슈희시면
효종이수했으면

굿ᄲᅥ의이죠션이
그때에이조선이

씨업시다망하지
씨도없이다망하지

죠졍을두고보면
조정을두고보면

신하하나직신잇셔
신하하나직신있어

강약이쳬말하든가
강약이치말하든가

아무도간ᄒᆞ잔코
아무도간하잖고

북별ᄒᆞ기위쥬ᄒᆞ되
북벌하기위주하되

지각인난죄명길리
혼ㅈ ㄷ러간햇시리
그렴으로병자호란
강화공신명길일세
국운이장원키로
효죵요슈햇ㄴ니
기해연오월달의
효죵뒤왕승흥ㅎ니
춘츄가ㅅ십일ㄴ니
일빅팔십쪄궁셩의
영능이그능이요
왕비능도한능이라

지각있는 최명길이
혼자들어 간했으니
그러므로 병자호란
강화공신 명길일세
국운이 장원키로
효종대왕요 수했네
기해년의 오월달에
효종대왕 승하하니
춘추가 사십일네
일백팔십자궁땅의
영릉이 그릉이요
왕비릉도 한릉이라

〈73〉

현죵뒤왕등극ㅎ니
왕비난뉘시든가
쳥풍김씨부인이요
부원군은뉘시든가
쳥풍ㅅ람우명이라
현죵뒤왕등극후로
환후가ㄷ심하ㅅ
졍ㅅ을쪠폐하고
국방의어이와셔
쥬야로팀약ㅎ니
어이난뉘기든고
후궁쳐남장만셕이

현종대왕등극하니
왕비는 뉘시던가
청풍김씨부인이요
부원군은 뉘시던가
청풍사람우명이라
현종대왕등극후로
환후가 태심하사
정사를 제폐하고
궁방의어의 와서
주야로 탕약하니
어의는 뉘기던고
후궁처남장만석이

이유을유명하여
평성의약쓴법이
세첩이넘지안너
현죵디왕효성보쇼
효죵디왕국상나셔
용포을안이입고
최복을입우신이
디사간의이죠순이
업드러아뢰오되
자고급금제왕들른
인군의옥톄의난
흉복이스오니

의유로유명하여
평생에약쓴법이
세첩이넘지않네
현종대왕효성보소
효종대왕국상나서
용포를아니입고
최복을입으시니
대사간의이조순이
엎드려아뢰오되
자고급금제왕들은
임금의옥체에는
흉복이없사오니

용포을입으쇼셔
국톄가안인이다
현죵디왕하신말삼
인군은복도업나
요순우탕문무왕은
용포을벼스시니
인군이안이든가
그여이제복입어
삼연을지널적의
숙누가마르잔너
이십팔왕졔왕즁의
정치난의논말고

용포를입으소서
국체가아니니다
현종대왕하신말씀
임금은복도없나
요순우탕문무왕은
용포를벗었으니
임금이아니던가
기어이최복입어
삼년을지날적에
옥루가마르잖네
이십칠왕제왕중에
정치는의논말고

인졍을말할진댄
　인정을 말할진댄

요슌의갓갑도다
　요순에 가깝도다

실퓨다세월리러
　슬프도다 세월이여

십륙년등극으로
　십륙년간 등극으로

약으로부지타가
　약으로 부지타가

편하실썩얼마업셔
　편하실 때 얼마 없어

갑인연팔월달의
　갑인년의 팔월달에

삼십세승ㅎㅎ니
　삼십사세 승하하니

약쥬썽사십이의
　양주땅 사십리에

슉능이거능이라
　숭릉이 그능이라

왕비능도거능이라
　왕비릉도 그능이라

슉죵덕왕등국ㅎ니
　숙종대왕등극하니

그왕비난뉘시든가
　그 왕비는 뉘시던가

광셩김씨부인이요
　광산김씨부인이요

부원군은뉘시든가
　부원군은 뉘시던가

광셩ㅅ람만기로다
　광산사람 만기로다

둘제왕비뉘시든가
　둘째왕비 뉘시던가

여쥬민시부인예요
　여주민씨부인이요

부원군은뉘시든가
　부원군은 뉘시던가

여쥬ㅅ람유즁이라
　여주사람 유중이라

세졔왕비뉘시든가
　셋째왕비 뉘시던가

경쥬김씨부인이요
　경주김씨부인이요

부원군은뉘시든고
　부원군은 뉘시던고

경쥬ㅅ람쥬신이라
　경주사람주신이라

슉죵디왕등극후로 숙종대왕등극후로
졍치을션졍ᄒ니 정치를선정하니
국퇴민안한창이오 국태민안한창이요
시화연풍이ᄯᅢ로다 시화연풍이때로다
인군은셩군이요 임금은성군이요
신하난충신이라 신하는충신이라
슉죵디왕두고보면 숙종대왕두고보면
셩군은셩군이되 성군은성군이되
문왕만못ᄒ시다 문왕만은못하시다
문왕은셩군으로 문왕은성군으로
튁ᄌ의게하신법니 태조에게하신법이
졍졍하기ᄒ여잇고 정정하게하여있고

듕쳡의게ᄒ신도리 중첩에게하신도리
혹한바난업스시되 혹한바는없으시되
엇지퇴가슉죵디왕 어찌다가숙종대왕
셩군일홈드르시면셔 성군이름들으시면서
듕젼딕졉잘못ᄒ고 중전대접잘못하고
듕쳡의게혹ᄒ시고 중첩에게혹하시고
혹한쳡은뉘기든가 혹한첩은뉘시던가
쟝히빈이이긔로다 장희빈이이거로다
쟝히빈의거동보소 장희빈의거동보소
인물잇고글잘ᄒ고 인물있고글잘하고
요약ᄒ고간스ᄒ여 요약하고간사하여
이간ᄒ기일슈로다 이간하기일쑤로다

히빙이 슉종보고 · 희빈이 숙종보고

이간ᄒ여ᄒ난마리 · 이간하여하는말이

듕젼ᄌᆡ셔하신말삼 · 중전께서하신말씀

샹감이ᄲᅢ약취나ᄆᆡ · 상감입에약취나매

말할젹의민망ᄒ다 · 말할적에민망하다

이러하게이간ᄒ고 · 이러하게이간하고

듕젼보고ᄒ난마리 · 중전보고하는말이

샹감ᄭᅴ셔ᄒ신말삼 · 상감께서하신말씀

듕젼과말할나니 · 중전과말하려니

입의셔약최나ᄆᆡ · 입에서약취나매

말하기가용열ᄒ다 · 말하기가용렬하다

요러커이간ᄒ고 · 요렇케이간하고

요이간이이상ᄒ다 · 요이간이이상하다

어느날슉종ᄭᅴ셔 · 어느날은숙종께서

닉젼의드러가셔 · 내전에들어가서

듕젼과말삼할셰 · 중전과말씀할제

샹감ᄭᅴ셔ᄒ시기을 · 상감께서하시기를

듕젼의ᄒ신말삼 · 중전의하신말씀

닉입의약최나셔 · 내입에서약취나서

용열타ᄒ신단니 · 용렬하다하신다니

약최가황공ᄒ여 · 약취가황공하여

감히압희바로안ᄌ · 감히앞에바로앉아

약최을보닉리요 · 약취를보내리오

이럼으로도라안ᄌ · 이러므로돌아앉아

하신말삼뒤답하되 　하신말씀대답하되
숙종뒤왕셩각하니 　숙종대왕생각하니
희빈의하난마리 　희빈의 하는 말이
거진마리안이로다 　거짓말이 아니로다
닉입의약최시려 　내입의 약 취싫어
도라안즌말하도다 　돌아앉아 말하도다
두르계붓친이간 　두르게 붙인 이간
변통업시붓쳐구나 　변통없이 붙였구나
용하도다장히빈이 　용하도다 장희빈이
이간하기일슈로다 　이간하기 일수로다
이후로숙죵뒤왕 　이후로는 숙종대왕
즁젼뒤졉하시을 　중전대접하시기를

날마다쇼박하야 　날마다 소박하사
인졍이쇠하기을 　인정이 쇠하기를
구시월찬바람의 　구시월의 찬바람에
솔낙엽이만인가 　소소낙엽이 아닌가
오경한창셔난날의 　오경한 창 새는 날에
낙낙장숑이기로다 　낙락장송이 거로다
도도셔슈일반졍은 　도도서수일반정은
즁젼신셔이안인가 　중전신세 아닌가
실퓨다셰상스람 　슬프도다 세상사람
귀쳔업시부인몸은 　귀천없이 부인몸은
가장의졔달엿구나 　가장에게 달렸구나
젹가장이그르다면 　제 가장이 그르다면

오른부인그릇되고
제가장이울타ᄒᆞ면
그른부인오러진이
불상한기부인이요
가련한기부인일세
부인신원뉘가할고
천정의셔뉘가알면
가장하나아니알면
시집의셔뉘가알가
만승천자황후로도
천자게달여잇고
십이제후황후라도

옳은부인그릇되고
제가장이옳다하면
그른부인옳아지니
불쌍한게부인이요
가련한게부인일세
부인신원누가할꼬
친정에서뉘가알며
가장하나아니알면
시집에서뉘가알리
만승천자황후로도
천자에게달려있고
십이제후황후라도

그왕의게달엿구나
하물며여ᄉᆞ사람
부인몸을ᄉᆡᆼ각ᄒᆞ니
삼춘지난꼿치로다
우리죠션두고보면
왕비되ᄂᆞᆫ그팔자가
부인몸을의논컨댄
왕비우의ᄯᅩ인난가
그르키도귀큰만은
귀한몸도쳔히지니
숙종ᄃᆡ왕거동보쇼
밀밀ᄒᆞ고깁푼인졍

그왕에게달렸구나
하물며예삿사람
부인몸을생각하니
삼춘지난꽃이로다
우리조선두고보면
왕비되는그팔자가
부인몸을의논컨댄
왕비위에또있는
그렇게도귀커마는
귀한몸도천해지네
숙종대왕거동보소
밀밀하고깊은인정

쟝희빈이졔일이리요 　장희빈이제일이요
쇼쇼박박셔른구박 　소소박박설운구박
인즁젼의짝이업너 　민중전에짝이없네
무오연츈삼졀의 　기사년의춘삼월에
변슈궁의폐비ᄒᆞ니 　편수궁에폐비하니
실퓨다즁젼신셰 　슬프도다중전신세
젹막ᄒᆞ고가련ᄒᆞ다 　적막하고가련하다
어르궁여ᄒᆞ나갈가 　어느궁녀하나갈까
어느아달다시잇셔 　어느아들다시있어
그모친을차ᄌᆞ갈가 　그모친을찾아갈까
셔님ᄒᆞ나잇든것도 　따님하나있던것도
어리셔죽어업고 　어려서죽어없고

〈76〉

단독일신즁젼신셰 　단독일신중전신세
일지화슈불명ᄒᆞ다 　일지화수분명하다
패비할ᄯᆡ죽은신ᄒᆞ 　폐비할때죽은신하
뉘기뉘기죽엇난고 　뉘기뉘기죽었는고
졍비가셔죽어지고 　정배가서죽어지고
오두인은상쇼ᄒᆞ야 　오두인은상소하여
이졔화은간ᄒᆞ다가 　이세화는간하다가
장패ᄒᆞ여죽어지고 　장폐하여죽어지고
박틱보난젼졍의셔 　박태보는전정에서
삼일을다틀젹의 　삼일동안다툴적에
화영으로다ᄉᆞ리되 　화형으로다스리되
지셩으로간ᄒᆞᆫ마리 　지성으로간한말이

젼하젼일하신말삼
부부간의의논컨딘
셩민의시죠되고
만복의읏씀이라
경솔히못할거시
상하간의부부이라
이럿타시말삼든니
오날날하신일을
셩민시죠간듸업고
만복원도쓸쩌업고
쥬역을못보셧쇼
쳔지만물셩긴이쳬

전하전일하신말씀
부부간을의논컨댄
생민의시조되고
만복의으뜸이라
경솔히못할것이
상하간의부부이라
이렇듯이말씀터니
오늘날에하신일은
생민시조간데없고
만복원도쓸데없고
주역을못보셨소
천지만물생긴이치

건곤이싸다을손가
건곤이읏씀이라
건괘난엇더하며
곤괘난엇더한고
건곤이쳬말할진던
무어시시작되오
건도난원기밧고
곤도난형기바다
원형이졍쳔도되고
인이예지인셩되여
자쳔ᄌ셔인토록
건곤이쳬셔로직혀

건곤이자따를손가
건곤이으뜸이라
건괘는어떠하며
곤괘는어떠한고
건곤이치말할진댄
무엇이시작되오
건도는원기받고
곤도는형기받아
원형이정천도되고
인의예지인성되어
자천자서인토록
건곤이치서로지켜

천도인졍아리거든

젼하난엇지ᄒᆞᄉ

쥬역을아ᄅᆞ시면

건곤이쳬쓴으시오

퇴산갓튼져듕젼을

어ᄂᆞ궁여말을듯고

부위쳐강달엿거ᄂᆞᆯ

변슈궁의ᄂᆡ치시니

국가가쟝원ᄒᆞ며

복녹을누ᄅᆞ릿가

건곤이쳬샹합할졔

거이업셔어이되며

천도인정알았거든

전하께선어찌하사

주역을알으시면

건곤이치끊으시오

태산같은저중전을

어느궁녀말을듣고

부위처강달렸거늘

편수궁에내치시니

국가가장원하며

복록을누리리까

건곤이치상합할제

건이없어어이되며

곤이업셔어이되리

군ᄉᆡᆼ만물ᄉᆞ난거션

건곤이쳬안이시면

츈하츄동ᄉᆞ시졀에

만물을ᄉᆡᆼ각ᄒᆡ도

츈ᄉᆡᆼ츄실못할거이

복위을하압쇼셔

폐비을마압시고

슉죵ᄃᆡ왕거동보쇼

더욱더욱ᄃᆡ로ᄒᆞ여

쇠을다ᄅᆞ던지시니

박ᄐᆡ보거동보쇼

곤이없어어이되리

군생만물사는것은

건곤이치아니시면

춘하추동사시절에

만물을생각해도

춘생추실못할거니

복위를하옵소서

폐비를마옵시고

숙종대왕거동보소

더욱더욱대로하여

쇠를달궈던지시니

박태보의거동보소

박팽연당금질에
박팽년은단근질에

이쇠가차다드니
이쇠가차다더니

박틱보하난마리
박태보하는말이

박팽연과갓치하니
박팽년과같이하니

쓰거온걸차다하나
뜨거운걸차다하나

박씨난엇지하여
박씨네는어찌하여

오장이다타신니
오장이다탔으니

충절리장하신들
충절이장하신들

충신은안죽을가
충신은안죽을까

잇떡의김복현이
이때에김만중이

상부사로즁원가셔
상부사로중원가서

패비흔줄몰나듯니
폐비한줄몰랐더니

〈77〉

압녹강건너다가
압록강을건너

즁궁녁침드르시고
중궁내침들으시고

아모리성각하되
아무리생각해도

강두의유숙할졔
강두에유숙할제

숙죵회심어렵도다
숙종회심어렵도다

동촉을밝켜놋코
등촉을밝혀놓고

세도록지을적의
밤새도록지을적에

동지셧달진진밤의
동지섣달긴긴밤에

무삼첵을지엿난가
무슨책을지었는가

씨씨남졍책이로다
사씨남정책이로다

유한임은숙죵되고
유한림은숙종되고

사부인은즁젼되고
사부인은중전되고

196

교여난히빈덕여
비우흐여지여니
이책쓰지무어신고
유한임은가장이요
스씨난정실리요
교여난쳡이로다
교여마음요약흐여
유한님의쓰절맛희
스부인을모함흐여
히빈갓치쇠을니여
유한님의혹한마음
스부인을박디흐여

교녀는희빈되어
비유하여지어내니
이책뜻이무엇인고
유한림은가장이요
사씨는정실이요
교녀는첩이로다
교녀마음요악하여
유한림의뜻을맞춰
사부인을모함하여
희빈같이꾀를내어
유한림의혹한마음
사부인을박대하여

구축흐여닉치니
건곤이치각별커든
하나리무심할가
유한님의어진마음
느날리회심하니
봄풀갓치셰로나셔
스부인을모셔노코
교여을죽엿시니
신기하고이상흐다
이쓰즐지여닉여
숙중쎄드일적의
이변의중원가셔

구축하여내치더니
건곤이치각별커늘
하늘이무심할까
유한림의어진마음
나날이회심하니
봄풀같이새로나서
사부인을모셔놓고
교녀를죽였으니
신기하고이상하다
이뜻을지어내어
숙종에게드릴적에
이번에중원가서

책한권을어더시되　책한권을얻었으되

창졸간의판각못히　창졸간에판각못해

스연이자미잇고　사연이재미있고

문채가이상히다　문채가이상하다

다셔열장보아가니　다서열장보아가니

졈졈보기자미난다　점점보기재미난다

한즁간일너가니　한중간을읽어가니

스부인은무죄히고　사부인은무죄하고

요약한기교여로다　요약한게교녀로다

슉죵디왕거동보쇼　숙종대왕거동보소

〈78〉

금침을도도비고　금침을돋워베고

일난스연드르시니　일련사연들으시니

심신이불편하여　심신이불편하여

스부인의무죄함은　사부인의무죄함을

화연디각씨다랏다　환연대각깨달았다

벌덧이여안지시며　벌떡일어앉으시며

너가요연교여로다　네가요년교녀로다

쥬셔에셔회즁이　주서에서회중이

패비한기원통하다　폐비한게원통하다

히빈이미운거시　희빈의미운것이

칠팔삭싸엇다가　칠팔삭을쌓였다가

네가요번교여겻히　네가요년교녀같애

성화갓치쎡나셔셔　성화같이썩나서서

히빈이자바닉여　희빈을잡아내어

능지하여 흥압신다
벌덕 갓흔 져군쥴리

능지하라하옵신다
벌떼같은저군졸이

일시의달여드러
머리채을ㅈ바쥐고

일시에달려들어
머리채를잡아쥐고

궁뜰압셔나여가셔
육거의다올여노코

궁뜰앞에내려가서
윤거에다올려놓고

죵노로쓸고가이
그아달리ㅅ다라간다

종로로끌고가니
그아들이따라간다

그아달은뉘시든가
경쥬이아달리라

그아들은뉘시던가
경종이아들이라

경쥬의겨동보쇼
아모리요약한들

경종의거동보소
아무리요악한들

어미가죽난구나
죽난어미안이볼가

어미가죽는구나
죽는어미아니볼까

죽난거나보라ㅎ고
슈리압ㅎ셔셔보이

죽는거나보려하고
수레앞에서서보니

히빈의요약보쇼
경쥬을불은마리

희빈의요악보소
경종불러하는말이

나난이졔죽난거니
모자간의영결이라

나는이제죽는거니
모자간에영결이라

영결하는오날날의
손이나만져보ㅈ

영결하는오늘날에
손이나만져보자

경쥬의겨동보쇼
어미말드러본죽

경종의거동보소
어미말들어본즉

쳐양하고 가련ᄒ다
　처량하고 가련하다

갓가이 드러셔이
　가까이에 들어서니

히빈의 모진마음
　희빈의 모진마음

너목슘죽이면셔
　나의목숨죽이면서

너몸의나흘ᄌ식
　내몸에서낳은자식

져뒤을잇기할가
　저의뒤를잇게할까

숀길을얼넌너여
　손길을얼른내어

낭신을훔쳐쥐고
　신낭을움켜쥐고

아드득이을갈고
　아드득이를갈고

마음더로당기면셔
　마음대로당기면서

너와나와죽자구나
　너와나와죽잣구나

경죵의거동보쇼
　경종의거동보소

〈79〉

정신이깜짝하여
　정신이깜빡하여

질셕하고잡바진니
　질색하고자빠진다

의원을불너다가
　의원을불러다가

딕궐로모시고셔
　대궐로모시고서

아모리약을씬들
　아무리약을쓴들

하발리나빠진낭신
　한발이나빠진신낭

여젼하기어렵도다
　여전하기어렵도다

일일리셩각하면
　하나하나생각하면

슉죵딕왕셩군일가
　숙종대왕성군일까

후회가자심ᄒ야
　후회가자심하여

히빈을죽인후의
　희빈을죽인후에

듕젼복위하고
　중전을복위하고

오두인과 이세화와
박타보셧신한을
츙신으로포젹하고
츙열각을 지엿시니
아마도츙신열사
스라도츙신이요
듁어도츙신이라
졍사연유월달의
슉죵대왕승하하니
츈츄기육십이라
일연만제셧시면
한갑을지널겨셜

오두인과 이세화와
박태보세신하를
충신으로표적하고
충렬각을 지었으니
아마도충신열사
살아서도충신이요
죽어서도충신이라
경자년의유월달에
숙종대왕승하하니
춘추이미육십이라
일년만더계셨으면
환갑을지낼것을

〈80〉

그안이원통할가
양쥬쌍사십이의
명능이그능이요
고양쌍사십이의
왕비능은영능이요
둘쎄왕셋쎄왕비
명능과한능이요
그아달리등극하니
이인군은경종이라
그왕비난뉘시든가
청숑심씨부인이요
부원군은뉘시든고

그아니원통할가
고양땅사십리에
명릉이그능이요
고양땅사십리에
왕비릉은익릉이요
둘째왕비셋째왕비
명릉과한능이요
그아들이등극하니
이임금은경종이라
그왕비는뉘시던가
청송심씨부인이요
부원군은뉘시던고

쳥숑ㅅ람심호요
쳥송사람심호로다

둘졔왕비뉘시든가
둘째왕비뒤시던가

함죵어씨부인이요
하종어씨부인이요

부원군은뉘시시든고
부원군은뉘시시던고

함죵ㅅ람유구로다
함종사람유구로다

경종뒤왕등극후로
경종대왕등극후로

낫드못한당신으로
낫도못한신낭으로

날마다복약ᄒ샤
날마다복약하사

졍사하실이가업셔
정사하실여가없어

등극하신다셧히의
등극하신다섯해에

신고만하시다가
신고만하시다가

갑인연팔월달의
갑진년의팔월달에

삼십칠의승응ᄒ니
삼십칠에승하하니

이십이양쥬ᄯᅡ의
이십리의양주땅에

예능이그능이요
의릉이그능이요

삼십이양쥬ᄯᅡ의
삼십리의양주땅에

왕비능은현능이라
왕비릉은혜릉이라

둘졔왕비어더든가
둘째왕비어더던가

ᄐᆡ능과한능이라
의릉과한릉이라

영죵뒤왕등극ᄒ니
영조대왕등극하니

그왕비난뉘시든가
그왕비는뉘시던가

달셩셔씨부인이요
달성서씨부인이요

부원군은뉘시든가
부원군은뉘시던가

달셩ㅅ람죵졔로다
달성사람종제로다

둘쎄왕비뉘시든가
경쥬김씨부인이요
부원군은뉘시든가
경쥬사람한구로다
최후궁의영죵나셔
영죵덕왕등극ᄒᆞ니
인군은영결ᄒᆞ되
망연된죠옥쳔이
영죵이등극후의
부당한성각ᄂᆡ여
상쇼을지여노니
죠옥쳔의합부인이

둘째왕비바뀌시던가
경주김씨부인이요
부원군은뉘시던가
경주사람한구로다
최후궁에영조나서
영조대왕등극하니
임금은영결하되
망령된조옥천이
영조의등극후에
부당한생각내어
상소를지어놓니
조옥천의합부인이

죽은지칠연이되
영혼이신령ᄒᆞ야
ᄉᆞ흘밤을집의와셔
실피하며ᄒᆞ난마리
여보시요옥쳔션싱
제발덕분그상셔을
밧치지마압쇼셔
집안이결단난닉
자손이망할거이
상쇼을하지마오
그상쇼을볼작시면
옥쳔이망영이라

죽은지칠년이되
영혼이신령하여
사흘밤을집에와서
슬퍼하며하는말이
여보시오옥천선생
제발덕분그상소를
바치지마옵소서
집안이결딴나서
자손이망할거니
상소를하지마오
그상소를볼작시면
옥천이망령이라

쓸디업난 고든마음
영죵을모히ᄒᆞ니
샹쇼그리무어시고
그샹쇼외ᄒᆞ여어되
쪄불가이위봉이요
스물가이위용이라
일야의등극ᄒᆞ니
골육샹졍이안인가
샹쇼ᄰᅥ졀드러본면
차마못할소릭로다
아모리달기군들
제가엇지봉이되며

쓸데없는곧은마음
영조를모해하네
상소글이무엇인고
그상소에하였으되
계불가이위봉이요
사불가이위룡이라
일야에등극하니
골육상쟁이아닌가
상소뜻을들어보면
차마못할소리로다
아무리닭이큰들
제가어찌봉이되며

아모리범이군들
제가엇지용이되랴
하로밤그ᄉᆞ이의
졸지의등극ᄒᆞ니
인군이당치안ᄒᆡ
이샹쇼을보신후의
영죵되왕겨동보쇼
통곡ᄒᆞ고ᄒᆞ신말삼
죠가놈샹쇼ᄰᅳ거
골육샹졍반졍이라
이런놈의마리잇나
역율로치지할졔

아무리뱀이큰들
제가어찌용이되랴
하룻밤그사이에
졸지에등극하니
임금이당치않아
이상소를보신후에
영조대왕거동보소
통곡하고하신말씀
조가놈의상소뜻이
골육상쟁반정이라
이런놈의말이있나
역률로써치죄할제

204

옥천자바목베히고 　옥천잡아목을베고
자손을진멸하니 　자손을진멸하니
역율보다더십하니 　역률보다더심토다
의달도다죠옥쳔이 　애닯도다조옥천이
부인말삼드러든들 　부인말씀들었던들
자손보존할거시오 　자손보존할것이요
자기싱명온젼하지 　자기생명온전하지
영죵되왕등극후로 　영조대왕등극후로
오십이연계시다가 　오십이년계시다가
팔십의승하하니 　팔십삼에승하하니
병신연삼월달의 　병신년의삼월달에
양쥬땅스십이의 　양주땅사십리에

월능이그능이라 　원릉이그능이라
왕비능은어듸든가 　왕비릉은어디던가
고양덩사십이의 　고양땅사십리에
홍능이그능이라 　홍릉이그능이라
왕비능은어듸든가 　계비능은어디던가
양쥬땅스십이에 　양주땅사십리에
월능과한능일세 　원릉과한능일세
진죵되왕등극하니 　진종대왕추숭하니
무진연십일월의 　무신년의십일월에
일시에승하하니 　일시에승하하니
그왕비난뉘시든고 　그왕비는뉘시던가
풍양죠씨부인이요 　풍양조씨부인이요

205

부원군은뉘시던가
부원군은뉘시던가

풍양ㅅ람문명이라
풍양사람문명이라

진죵능은어디든고
진종릉은어디던가

파쥬ᄯᅡ육십이의
파주땅육십리에

영능이그능이라
영릉이그능이요

왕비능도한능이라
왕비릉도한능이라

ㅅ도세자죽은일을
사도세자죽은일을

이졔야싱각ᄒᆞ연
이제야생각하면

가렵고도한심하다
가엾고도한심하다

영죵ᄃᆡ왕모진마음
영조대왕모진마음

〈82〉
ㅅ도세자졔죽일젹의
사도세자죽일적에

두지안의갓와두고
뒤주안에가둬두고

쇠말을ᄂᆡ여치니
쇠말을내리치니

차목하기죽여구나
참혹하게죽었구나

부ᄌ간의할져신가
부자간에할짓인가

이일을두고보면
이일을두고보면

경종ᄃᆡ왕하룻밤의
경종대왕하룻밤에

그ㅅ이의승ᄒᆞᄂᆞ니
그사이에승하하니

영죵의졔의심두면
영조에게의심두면

죠옥쳔이ㅅ셰아졔
조옥천이자세알제

죽난덕도상쇼하고
죽는대도상소하고

망하여도상쇼한다
망하여도상소한다

그여이상쇼하니
기어이상소하니

옥쳔마리오른가비
옥천말이옳은가배

부자간의 살육ᄒᆞ니
부자간에 살육하니

그형으로못할손가
그형으로 못할손가

사도세자추숭ᄒᆞ니
사도세자 추숭하니

진죵덕왕분명ᄒᆞ다
장조대왕분명하다

그왕비난뉘시든고
그 왕비는 뉘시던가

풍산홍씨부인이요
풍산홍씨부인이요

부원군은뉘시든고
부원군은 뉘시던가

풍산사람봉한이라
청풍사람시묵이라

진죵능은어듸든고
장조릉은 어디던가

일ᄇᆡᆨ이영월ᄯᅡᆼ의
일백리화성땅에

융능이그능이요
융릉이그능이요

왕비능도한능이라
왕비릉도한능이라

〈83〉

진죵덕왕승ᄒᆞᄒᆞ니
장조대왕승하하니

춘추가얼마신가
춘추가얼마신가

이십팔셰불명ᄒᆞ다
이십팔세분명하다

졍죵덕왕등극ᄒᆞ니
정조대왕등극하니

그왕비난뉘시든고
그 왕비는 뉘시던가

쳥풍김씨부인이요
청풍김씨부인이요

부원군은뉘시든가
부원군은 뉘시던가

쳥풍사람시묵이라
청풍사람시묵이라

졍죵덕왕효셩보쇼
정조대왕효성보소

아바님의승ᄒᆞ한일
아버님의 승하한일

셩각ᄒᆞ니원통ᄒᆞ다
생각하니 원통하다

승하할ᄯᅢ영죵말삼
승할때영조말씀

네가만일복입으면
닉숀자가안이리라
이럿타시엄졀ᄒ니
졍죵ᄃ왕못입엇ᄂ니
국초의입복법을
말ᄒ거든드러보쇼
우의오슨퓨르럿고
아리오슨누르럿ᄂ니
졍죵ᄃ왕등극후로
그아비입복못입어
일평싱원통튼니
이졔와셔입난구나

네가만일복입으면
내손자가아니리라
이렇듯이엄절하니
정조대왕못입었네
국초의입복법을
말하거든들어보소
위의옷은푸르렀고
아래옷은누르렀네
정조대왕등극후로
그아버님복못입어
일평생을원통터니
이제와서입는구나

우도ᄒ고알도ᄒ니
소복으로입으시니
이모연의못입은복
병신연의입엇도다
졍죵ᄃ왕겨동보쇼
용포을버셔노코
쇼복지어이버시니
죠졍ᄃ신미안ᄒ여
흔오스로입어시미
그지차슈령방빅
흔오스로입어시니
그풍속이완구ᄒ여

위도희고알도희니
소복으로입으시니
임오년에못입은복
병신년에입었도다
정조대왕거동보소
용포를벗어놓고
소복지어입으시니
조정대신미안하여
흰옷으로입었으매
그지차의수령방백
흰옷으로입었으니
그풍속이완구하여

만백셩이그바지라
　만백성이그바지라

지금까지그법이라
　지금까지그법이라

그후로의복빗쳘
　그후로는의복빛을

바지난히기흐나
　바지는희게하나

져고리난퓨르도다
　저고리는푸르도다

아히들과신부인이
　아이들과신부인이

아모라도이복빗쳘
　아무라도의복빛을

쳥홍흑빅다하여도
　청홍흑백다하여도

동졍달뛰히히한줄
　동정달때희게한줄

그연고로아르시요
　그연고로알으시오

기자인군죠션나와
　기자임금조선나와

평양와도읍흐샤
　평양에와도읍하사

인군으로게실젹의
　임금으로계실적에

만고업시어지시어
　만고없이어지시어

팔됴목을배푸러셔
　팔조목을베풀어서

수단칠셩딱아닉여
　사단칠정닦아내어

인의예지인심으로
　인의예지인심으로

치국치민션치흐여
　치국치민선치하여

빅셩을화케흐니
　백성들을화케하니

만빅셩이가승하여
　만백성이가상하여

기즈인군상ᄉ나셔
　기자임금상사나서

삼연복을입은후의
　삼년복을입은후에

복을버고성각한즉
　복을벗고생각한즉

영이법기원통흐야
　영히벗기원통하여

천만연지늬도록
복을포희입어보세
그렴으로동장달떡
힌거시로다랏든니
그떡하던그풍속이
지금까지나여오니
모르시난친구임넉
그런줄아르시요
졍죵덕왕효셩보쇼
슈원떡의능을모셔
그아바임위한마음
슈원능갓숑츄보면

천만년이지나도록
복을표해입어보세
그러므로동정달때
흰것으로달았더니
그때하던그풍속이
지금까지내려오니
모르시는친구님네
그런줄을알으시오
정조대왕효성보소
수원땅에능을모셔
그아버님위한마음
수원릉갓송추보면

솔한폭이슈물젹의
한포기의돈한양식
포기마다한양쥬어
물쥬어셔커와낙니
능쵸압희졀을지니
졀일홈이용쥬사리
용쥬스그졀안의
덕왕젼을지여노코
오금으로향노흐고
은반상기장만흐여
즁으로불공씨켜
그아바님스후혼령

솔한포기심을적에
한포기에돈한냥씩
포기마다한냥주어
물주어서키워내고
능솔앞에절을지니
절이름이용주사리
용주사의그절안에
대왕전을지여놓고
오금으로향로하고
은반상기장만하여
중으로불공시켜
그아버님사후혼령

극낙세계도라가라
극락세계돌아가라

밤낫듀야츅원ᄒᆞ니
밤낮으로축원하니

그효셩이오쥭할ᄭᅩ
그효성이오죽할까

젼은자삼ᄇᆡᆨ냥을
전은자삼백냥을

옥함안의봉ᄒᆞ여셔
옥함안에봉하여서

덕왕젼의감차두고
대왕전에감춰두고

오ᄇᆡᆨ오십단마지기
오백오십닷마지기

능압흐로사셔두고
능앞으로사서두고

츈츄로거동ᄒᆞ사
춘추로거동하사

져송츙을도라보니
저송추를돌아보니

낙낙장숑푸런쇼리
낙락장송푸른솔이

졍죵덕왕효셩보소
정조대왕효성보소

저려퇴시무셩커늘
저렇듯이무성커늘

무지한져송츙이
무지한저송충이

송렵을뜨더먹어
송엽을뜯어먹어

쇼낭기쇠진ᄒᆞ니
소나무가쇠진하니

졍죵덕왕효셩보쇼
정조대왕효성보소

송츙이자바다가
송충이를잡아다가

용포ㅅ락송츙ᄊᆞ셔
용포자락송충싸서

입으로씨부시며
입으로씹으시며

이송츙아네듯그라
이송충아네듣거라

네아모리미물리나
네아무리미물이나

나을본들너가먹나
나늘본들네가먹나

션뎍왕의우리로다
선대왕의울이로다

211

숑츙을 셔문후의
송충을 깨문후에

나무마다만은숑츙
나무마다많은송충

일시의 ᄯᅥ러져셔
일시에떨어져서

나무빗러젼하니
나뭇빛이여전하니

효셩이안이시며
효성이아니시면

져미믈리엇지아리
저미물이어찌알리

일ᄅᆞᆺ흐신져숑츄을
이럭하신저송추를

일인드리발믹ᄒᆞ고
일인들이발매하고

젼은자삼뵉양을
전은자삼백냥을

은반상기오금향노
은반상기오금향로

⟨84⟩
신희연동지달의
신해년의 동짓달에

셔울셔나려온즁
서울에서내려온중

일일의계등을딕고
일인에게등을대고

그셰역을쎼가맛고
그세력을제가믿고

그물건을파라먹나
그물건을팔아먹나

아모리즁놈인들
아무리중놈인들

붓쳬압희잇난물건
부처앞에있는물건

즁놈되고파라먹나
중놈되고팔아먹나

숑츄스의모인즁놈
용주사에모인중놈

셔울즁이틱반이라
서울중이태반이라

즁마다계집두고
중마다계집두고

즁의계집ᄌᆞ식나아
중의계집자식낳아

져리라고드러가면
절이라고들어가면

어린아희우난쇼릭
어린아이우는소리

212

이방의도쇼리나고
이방에 도소리나고

져방의도우난구나
저방에 도우는구나

졀망한기용듀소요
절망한게용주사요

듕만한기져듕일셰
중망한게저중일세

졍죠뎍왕ᄒᆞ신인역
정조대왕하신인력

숑츄붓틈허가업닉
송추붙음터 가없네

경신연유월달의
경신년의유월달에

졍죠뎍왕승하하니
정조대왕승하하니

츈츄가亽십구라
춘추가사십구라

일빅이슈원ᄯᅡ의
일백리의수원땅에

건능이그능이요
건릉이그능이요

왕비능도한능이라
왕비릉도한능이라

〈85〉

슌죠뎍왕등극흐니
순조대왕등극하니

그왕비난뉘시든가
그왕비는뉘시던가

안동김씨부인이요
안동김씨부인이요

부원군은뉘시든고
부원군은뉘시던가

안동亽람죠순이라
안동사람조순이라

슌죠뎍왕등극후로
순조대왕등극후로

임신연셔젹만나
임신년에서적만나

ᄌ듕난붓틈으로
자중지난붙으므로

국가이부란하다
국가가불안하다

부원군김죠순이
부원군김조순이

부원군안되야셔
부원군안되어서

시골을잇실젹의
시골에있을적에

따님은 가련하고
살림은 천빈하나
그종씨 는서울있어
벼슬은좋지마는
그종씨 가두호할까
과거할길전혀없어
따님을데리고서
서울로이사갈제
가마타고가자하니
교군삯을어이줄꼬
교군더러이른말이
교군삯은서울가서

정한대로줄것이니
어서바삐메고가자
교군놈들이말듣고
둘이서로마주메고
대치원을지나와서
눈도오고비도와서
저희속에생각하되
여러날을유련하니
서울까지가고보면
객지에서과세할세
대치원의주막집에
가마놓고자고나서

김죠순과다툰마리　김조순과다툰말이
여보시오후긱양반　여보시오호객양반
교군쏙여기쥬오　교군삯을예서주오
우리난못가겟쇼　우리는더못가겠소
교군쏙여셔밧고　교군삯을예서받고
집으로나려와셔　집으로내려가서
과세을집의하고　과세를집에하고
죠상지사지날나오　조상제사지내려오
김죠순ㅎ난마리　김조순이하는말이
너의말당연하나　너희말은당연하나
너사정을드러보라　내사정을들어봐라
교군쏙은셔울가셔　교군삯은서울가서

쥬기로작정하고　주기로작정하고
향조듬삼십양을　행차돈삼십냥을
근근이도변통ㅎ여　근근이도변통하여
이곳쏘지계우오니　이곳까지겨우오니
두양돈도못더거든　두냥돈도못되거늘
교군쏙을어이쥬나　교군삯을어이주나
당쵸의안와든들　애시당초오질말고
셰후의올나갈걸　세후에올라갈걸
피차셔로이져셔리　피차서로잘못됐다
교군놈들겨동보쇼　교군놈들거동보소
셔울인지시골인지　서울인지시골인지
잠말말고얼넌쥬오　잠말말고얼른주오

예셔라도우리집이
예서라도우리집이

ᄉᆡᆨ이가더나맛소
사백리가넘게되오

김죠슌흐난마리
김조순이하는말이

교군군아말드러라
교군꾼아말들어라

당쵸의약할씌
당초에는언약할때

이쥬막의쥬마드냐
이주막서주먹더냐

눈비올쥴모르고셔
눈비올줄모르고서

몃칠이며올나가셔
며칠이면올라가서

몃칠리면나려온다
며칠이면내려온다

이엿ᄐᆞ시ᄒᆞ엿든니
이렇듯이하였더니

하나님이어이하야
하느님이어이하여

이지경이되얏스니
이지경이되었으니

피차불행이안이야
피차불행이아니냐

닉상관보드리도
내상관을보다라도

이번만셔을가셔
이번에만서울가서

긱이과셰한번하렴
객지과세한번하렴

져교군흐난마리
저교군이하는말이

헌말두번ᄒᆞ지말고
헛말두번하지말고

그입돗다쥭잡슈오
그입됬다죽잡수오

듯기실쇼어셔쥬요
듣기싫소어서주오

이러ᄐᆞ시닷ᄐᆞᆯ젹의
이렇듯이다퉅적에

봉누방의듯난스람
봉놋방서들던사람

괴안자더젼ᄒᆞ니
거기앉아듣자하니

그ᄉᆞ졍이밍낭ᄒᆞ다
그사정이맹랑하다

216

쥬인쥬막부른마리　　주막주인부른말이

후직양반일로오라　　호객양반일로오라

김죠슌올나와셔　　　김조순이올라와서

두리셔료인스한후　　둘이서로인사한후

져양반흐난마리　　　저양반이하는말이

교군쏙이얼마요　　　교군삯이얼마이오

셔울싸지올나가면　　서울까지올라가면

삼십양의결과호고　　삼십냥에결가하고

예쩨와셔회계흐니　　여기와서회계하니

시물엿양닷돈이요　　스물엿냥닷돈이오

져양반겨동보쇼　　　저양반의거동보소

힝락을퓨러노코　　　행탁을풀어놓고

교자쏙늬여쥬이　　　교자삯을내어주니

김죠슌겨동보쇼　　　김조순의거동보소

그돈바다압히놋코　　그돈받아앞에놓고

치흐흐여하난마리　　치하하여하는말이

활인법이엇다드니　　활인법이있다더니

김션달리활인호요　　김선달이활인하오

교군쏙늬여쥬고　　　교군삯을내어주고

그쥬막에교군어더　　그주막서교군얻어

가마문의드란질썩　　가마문에들앉을때

김션달리안자보이　　김선달이앉아보니

불상하다져쳐즈여　　불쌍하다저처자여

가난도우달도다　　　가난기도유달도다

동지셧달설한즁의
마포치마입고가이
가다가죽긱쑤나
김죠순다시불너
양모시두루막을
힝담열고너러쥬며
온공하기하난마리
이두루막너산지가
불과한달못되야셔
동정쎄도안무던늬
더럽다마르시고
입고타고쌀고가기

동지섣달설한중에
마포치마입고가니
가다가서죽겠구나
김조순을다시불러
양모사두루막을
행담열고내어주며
온공하게하는말이
이두루막내산지가
불과한달못되어서
동정때도안묻었네
더럽다고말으시고
입고타고깔고가게

김죠순의거동보쇼
두루막을바다노코
빅번치하하난마리
김선달봉셕이난
지금사람안이로다
교군삯도황공커던
이갓치즁한물건
나무쓸살이쯧고
만쳔풍셜이엄동의
너안잇고너여주리
이흔헤을의논컨던
빅골진토이질손가

김조순의거동보소
두루막을받아놓고
백번치하하는말이
김선달봉석이는
지금사람아니로다
교군삯도황공커늘
이와같이중한물건
남의딸을살리자고
만천풍설이엄동에
내안입고내어주니
이은혜를의논컨댄
백골진토잊을손가

218

〈86〉

죠흔 바람 다시 불면
궁곤ᄒᆞ던 그 사람도
황공ᄒᆞ고 감사ᄒᆞ오
이 인졍을 갑ᄒᆞ리다
평안이 ᄒᆡᆼ차ᄒᆞ오
셔울 겨음 계시거든
장동으로 차자오쇼
김션달을 ᄒᆞ직하고
두루막 가져다가
져 ᄯᅡ임을 입ᄒᆞ고셔
셔울로 올나가셔
셕달만의 왕비 된이

좋은바람다시불면
궁곤하던이사람도
황공하고감사하오
이인정을갚으리다
평안히행차하오
서울걸음계시거든
장동으로찾아오소
김선달을하직하고
두루막을가져다가
저따님을입히고서
서울로올라가서
석달만에왕비되니

사람 복녁 뉘가 알고
슌죵ᄃᆡ왕 두고 보면
고진감린 이 안이며
흥진비릭여 사로다
왕비로 드러안자
부원군불너드러
ᄃᆡ치원 주막집의
돈 쥬고 옷 쥰 사람
계방ᄒᆞ고 차자드러
불일ᄂᆡ로 보기ᄒᆞ오
김희로 사환ᄒᆞ여
김션달을 차ᄌᆞ다가

사람복력뉘가알꼬
순조왕비두고보면
고진감래이아니며
홍진비래여사로다
왕비로들어앉아
부원군을불러들여
대치원의주막집서
돈을주고옷준사람
게방하고찾아들여
불일내로보게하오
김해땅에사환하여
김선달을찾아다가

김히부스 제슈ᄒᆞ니
김션달을두고보면
마음도어지려야
ᄌᆞ연이되난지라
갑오연십일월의
슌죠디왕슝ᄒᆞᄒᆞ니
광쥬ᄯᅵᆼ스십이의
츈츄가오십이라
이능이그능이오
왕비능도한능이라
익죵을츄슝ᄒᆞ니
ᄆᆞ죠ᄃᆡ왕분명ᄒᆞ다

김해부사 제수하니
김선달을두고보면
마음씨 도어질어야
자연스레되는지라
갑오년의 십일월에
순조대왕승하하니
광주땅사십리에
춘추가사십오라
인릉이그능이요
왕비릉도한능이라
익종을추숭하니
문조대왕분명하다

경오연오월달의
익죵디왕슝ᄒᆞᄒᆞ니
츈츄ᄀᆞ이십이라
그왕비난뉘시던고
풍양죠씨부인이오
부원군은뉘시던고
풍양사람만영이라
익죵능은어되던고
양쥬ᄯᅵᆼ스십이의
유능이그능이오
왕비능은어되든ᄀᆞ
유능과ᄒᆞᆫᄀᆞ지라

경인년의오월달에
익종대왕승하하니
춘추가이십이라
그왕비는뉘시던고
풍양조씨부인이요
부원군은뉘시던고
풍양사람만영이라
익종릉은어디던고
양주땅사십리에
수릉이그능이요
왕비능은어디던가
수릉과한가지라

헌종대왕등극하니
그왕비는뉘시던가
안동김씨부인이요
부원군은뉘시던가
안동사람영흥이라
헌종대왕거동보소
여덟살에등극하여
십오년을치국하니
부원군이세도로다
국운이점쇠하여
기유년의유월달에
헌종대왕승하하니

〈87〉

춘추가얼마던가
이십삼이가엾도다
또왕비는뉘시던가
남양홍씨부인이요
부원군은뉘시던가
남양사람재룡이라
헌종릉은어디던가
양주땅사십리에
경릉이그능이요
왕비릉도그능이라
철종대왕등극하니
이임금은뉘시던가

강화도령모셔왔너　　강화도령모셔왔네
그왕비난뉘시든가　　그왕비는뉘시던가
안동김씨부인이요　　안동김씨부인이요
부원군은뉘시던고　　부원군은뉘시던가
안동사람문근이라　　안동사람문근이라
계희연섭이월의　　　계해년의십이월에
철죵덕왕승흥흥니　　철종대왕승하하니
춘츄가얼마신가　　　춘추가얼마신가
삼십삼이쳥츈이라　　삼십삼의청춘이라
철죵능운어듸든가　　철종릉은어디던가
고양쌍스십이의　　　고양땅사십리에
예능이그능이라　　　예릉이그능이라

왕비능은어듸든고　　왕비릉은어디던가
예능과한능이라　　　예릉과한능이라
흥덕궁우리상감　　　흥덕궁의우리상감
갑자연의등극하니　　갑자년에등극하니
어리고도장할씨고　　어리고도장할씨고
열두살의나신임군　　열두살에나신임금
지각도놀랍시고　　　지각도놀랍시고
외양도늠늠하다　　　외양도늠름하다
디신이졍스말을　　　대신들이정사말을
임의로못하도다　　　임의로못하도다
그왕비는뉘시든고　　그왕비는뉘시던가
여주민씨부인이요　　여주민씨부인이요

부원군은뉘시든고
여쥬ㅅ람치오로다
샹감부친디원군이
디원군안될젹의
군곤함도그지업고
디원군빅씨장도
흥인군안될젹의
가난하기유명턴이
샹감님등극후로
디원군봉하시고
흥인군덕신후의
불일영화극진ᄒᆞ다

부원군은뉘시던고
여주사람치록이라
상감부친대원군이
대원군이안될적에
궁곤함도그지없고
대원군의중씨장도
흥인군이안될적에
가난하기유명터니
상감님의등극후로
대원군에봉하시고
흥인군이되신후에
불일영화극진하다

〈88〉

을츅연을지닉고셔
뜻밧게날이나셔
병인연츄구월의
양인이디단한디
화륜선슈십쳑이
인쳔졔밀항구의셔
디함고놋난쇼릭
쳔지가진동하고
하히가뒤눕난듯
쟝안이경동ᄒᆞ니
피난가난ㅅ람들과
경상가부인ᄂᆞ리

을축년을지나고서
뜻밖에도난리나서
병인년의추구월에
양인들이대단하다
화륜선수십척이
인천제물항구에서
대완구놓는소리
천지가진동하고
하해가뒤눕는듯
장안천지경동하니
피난가는가람들과
경상가의부인들이

가마타고달아날제

임자없는저가마가

오강에뒤끓는다

밤낮으로나온가마

건너기를쟁두하니

선가가어떻든고

달라는게한정일세

그때판의서울사람

아내잃고못찾는이

몇백명이되었던고

그때정승뉘시던가

김병국이정승이라

하양사람왕오불러

한양사람황오불러

격서를써보낼적에

대장군의한성근은

군사얼마안데리고

문정하고나가더니

서양국서기별나와

대진을거느리고

급히오라하였기로

그러므로양인들이

수십척의배를끌어

양국으로들어간걸

그걸모른사람들은

한셩근이젼승힛다
향오의격셔보고
양인이놀너간다
잇씩우못난쇼릭
곳곳지흣터지고
쳐쳐이편만하다
무식하고모르스람
어렵흥여싱각흥오
양인갓치강한군스
몟만명이나왓다가
한셩근이하나보고
진을퍼히어이가리

한셩근이전승했다
황오의격셔보고
양인이놀라갔다
이때에못난소리
곳곳에흩어지고
처처에편만하다
무식하고모른사람
어림하여생각하오
양인같이강한군사
몇만명이나왔다가
한셩근이하나보고
진을파해어이가리

황오의격셔보고
쳔병만마다라날가
실업난딕원군이
한셩근을자랑흥고
승젼힛다붘을울여
잔차굿희삐살쥬니
잇씩붓터딕원군이
오졍하기시쵸로다
한셩군이공신이요
황오가졔일이라
이결두고싱각흥면
국운이비식하다

황오의격셔보고
천병만마달아날까
실없는대원군이
한셩근을자랑하고
승전했다붘을울려
잔치끝에벼슬주니
이때부터대원군이
오졍하기시쵸로다
한셩근이공신이요
황오가졔일이라
이걸두고생각하면
국운이비색하다

디원군의셰도하기　　대원군의세도하기
무진연의시쵸힛다　　무진년이시초였다
상감님은어리시미　　상감님은어리시매
시동으로안치노코　　시동으로앉혀놓고

〈89〉

비신비군이양반이　　비신비군이양반이
삼쳘리이강산과　　　삼천리의이강산과
너삼쳔위팔빅을　　　내삼천외팔백을
장즁의불너드러　　　장중에불러들여
기탄업시놀이넌들　　기탄없이놀아낸들
어느뉘가말을할가　　어느뉘가말을할까
어계뉘가금단할가　　거기뉘가금단할까
과거을보이지면　　　과거를보이자면

오쳔양의진ㅅ너고　　오천냥에진사내고
오만양의급졔너고　　오만냥에급제내고
진ㅅ급졔쑨일넌가　　진사급제뿐일런가
십만양의현감너고　　십만냥에현감내고
빅만양의부ㅅ너고　　백만냥에부사내니
현감부ㅅ쑨일넌가　　현감부사뿐일런가
조ㅅ부윤너넌법은　　조사부윤내는법은
몌만양의결가흐며　　몇만냥에결가하며
팔도감ㅅ너넌법은　　팔도감사내는법은
쳔만양의의논할가　　천만냥에의논할까
국졍이이러흐나　　　국정이이러하니
빅셩되은그목숨은　　백성되는그목숨은

팔도의 수령방백

도탄에 아니들까

이벼슬을 사 가지고

큰골갈이 큰골 가고

소읍갈이 소읍 가고

본밑천을 빼려 하니

그뉘가 죽어 가노

죽어간다 죽어 간다

백성들이 죽어 간다

백성에 도뉘가 죽노

부자백성 걸려 죽고

빈자백성 짜여 죽네

죽는것이 백성이요

다치는게 부자로다

대원군의 하신 일이

허다한많은 궁궐

궁궐이 부족턴가

있는 궁궐 하신대도

넉넉하고 많건마는

경복궁을 우에 짓고

원납령이오 죽할까

경복궁을 지을적에

대원군의 하신 말씀

원할원 자원 납이요

빅셩은ᄒᆞᄂᆞᆫ마리
원만원쏫원납이라
빅셩ᄒᆞ면쳔양이오
쳔셕ᄒᆞ면만만양일셰
만셕하면십만ᄒᆞ니
우리죠션펀답한들
만셕군이흔ᄒᆞᄃᆞᆫ가
가ᄉᆞ진ᄂᆞᆫ이ᄉᆞ람도
부명에걸엿겨날
탕픠ᄒᆞ여가든ᄉᆞ람
역참기즁월납ᄒᆞ니
그히롱ᄉᆞ펴롱힛쇼

백성들은하는말이
원망원자원납이라
백석하면천냥이요
천석하면만냥일세
만석하면십만하니
우리조선편답한들
만석꾼이흔하던가
가사짓는이사람도
부명에걸렸거늘
탕패하여가던사람
역참기중원납하니
그해농사폐농했소

경복궁에원납돈을
모아노코볼작시면
삼각산과비등하지
허명무실잡힌부자
몟쳔양몟만양을
아젼부ᄌᆞ일홈듯고
시각ᄂᆡ로밧치여라
져부ᄌᆞ의거동보쇼
그ᄒᆞᆫ졍의안밧치면
돈이잇지밧치지요
어느날쥭어난지
귀신도모르도다

경복궁에원납돈을
모아놓고볼작시면
삼각산과비등하리
허명무실잡힌부자
몇천냥몇만냥을
아전부자이름듣고
시각내로바치어라
저부자의거동보소
그한정에안바치면
돈이있지바치지요
어느날에죽었는지
귀신도모르도다

이러하기몃히든가 　이러하기몇해던가

뎌원군의거동보쇼 　대원군의거동보소

뎌원군궁곤할석 　대원군이궁곤할때

곳곳지단이다가 　곳곳에를다니다가

〈90〉

화양동셔원의셔 　화양동서원에서

무삼셔름크기본지 　무슨설움크게본지

몟히을품엇다가 　몇해를품었다가

뎌원군뎌온후의 　대원군이되온후에

팔도힝관하여 　팔도에행관하여

셔원회쳘ᄒ난구나 　서원훼철하는구나

그거시될지신가 　그것이될것인가

셔원의드신명현 　서원에드신명현

역역히요량한들 　역력히요량한들

뎌원군의비할손가 　대원군에비할손가

셔원을싱각하면 　서원을생각하면

너집죠상안뫼신가 　내집조상안모신가

츙신열사몃이시며 　충신열사몇이시며

도덕군즈얼마신가 　도덕군자얼마신가

쇼즁화라듯난쇼리 　소중화라듣는소리

우리죠션장한일홈 　우리조선장한이름

츄노국이졍영커날 　추로국이정녕커늘

원통할스뎌원군이 　원통할싸대원군이

셔원을회쳘ᄒ니 　서원을훼철하니

너분홈만싱각ᄒ고 　내분함만생각하고

후세웃음짓치시니
천추에내려가도
훼철하신그양반이
명현자손원망되어
전자전손내려가도
각골지통아니될까
어떤비기들어보고
살만인은무슨일고
만인을죽인다니
만인이무엇인가
중놈의정만인이
대장경팔만경을

배에신고남해간놈
이중놈을잡으려고
이중놈을자부라고
사방으로추숭한들
만경창파너른물에
묘창해지일속이라
어디가서찾으리오
이놈을못잡아서
제살한다하옵시고
만사람을죽여낼제
날마다죽는인명
몇만명이되었는고
살인명을이리하고

국가이장원하리
옛젹의진시황도
제혼자잘난체로
아방궁을지을젹의
진나라빅셩목슘
장셩아릭쥭은겨시
반이너머쥭엇신이
그아방을지을젹의
몟히안가항우손의
불씰러다힛시니
삼월불벌이안인고
아방궁도지은거시

국가가장원하리
옛적에진시황도
제혼자서잘난체로
아방궁을지을적에
진나라의백성목숨
장성아래죽은것이
반이넘어죽었으니
그아방을지을적에
몇해안가항우손에
불을질러다했으니
삼월불멸이아닌가
아방궁도지은것이

준민고릭지은집을
ㅈㅈ손손젼할손가
빅셩의원망마리
구쳔의ᄉ무친이
빅셩은못갑흐도
하나리질노흐ᄉ
항우갓흔영웅닉여
빅셩셜치씨기준이
그아니상쾌하며
이안이이상할가
문왕갓흔셩군님도
착한졍ᄉ흐시다가

준민고택지은집을
자자손손전할손가
백성들의원망말이
구천에사무치니
백성은못갚아도
하늘이진노하사
항우같은영웅내어
백성설치시켜주니
그아니상쾌하며
이아니이상한가
문왕같은성군님은
착한정사하시다가

세상이 저러하니
경복궁은 장구할까
한양도읍 생각하면
태조대왕 이후로서
정조헌종 그때까지
문치가 놀랍시고
과거를 보일때에
문필로 보이시니
팔도에 굵은선비
글공부를 하였다가
문필이 부족하면
글을 져도 한이 없고

영대를 짓는다니
만백성이 그말듣고
서민자래 급히와서
불일성지 지어놓니
백조학학 날아든다
우록탁타 놀아있고
어이하여 그러한고
문왕의 착한정사
금수들도 알아보고
곤충어별 화훼나니
문왕같진 못하나마
진시황은 면하시오

문필리유여하면
문필이유려하면

과거정영하엿시니
과거정녕하였으니

이렴으로글공부ㄹ
이러므로글공부가

불쏫갓치이러나셔
불꽃같이일어나서

수셔삼경통달하고
사서삼경통달하고

시셔빅가만은글을
시서백가많은글을

밤나즈로슉독하니
밤낮으로숙독하니

시부의심책문글을
시부의심책문글을

모다꼬다지여널졔
모두모두지어낼제

모르난것업셧시니
모르는것없었으니

쳐쳐의문장이요
처처에문장이요

집집이겨유로다
집집이거유로다

그렴으로굿씩법이
그러므로그때법이

이럿타시죠하션너
이렇듯이좋았었네

쥼더신도글못하ㅇ면
중대신도글못하면

충신노릇못히셧소
충신노릇못했었소

슈령방빅관원들도
수령방백관원들도

글못하고무식하면
글못하고무식하면

지쳬가쓸데업고
지체가쓸데없고

거문이싱광업고
거문이생광없고

우리죠션디신들도
우리조선대신들도

글못하난디신업고
글못하는대신없고

어러방빅어러슈영
어느방백어느수령

무식하고단이든가
무식하고다니든가

233

이럿타시히나가이
이렇듯이해나가니

다른연고안이로다
다른연고아니로다

어느인군글안하리
어느임금글안하리

이십팔왕제왕중의
이십칠왕제왕중에

무식인군뉘시든가
무식임금뉘시던가

상감임의삼부즈라
상감님의삼부자라

그름으로한양말연
그러므로한양말년

가련코도한심ᄒᆞ여
가련코도한심하여

문필은뒤가지고
문필은뒤가지고

제문은압히셔고
재물은앞에서고

과거의도제무리요
과거에도재물이요

ᄲᅦ살의도제무리요
벼슬에도재물이요

송ᄉᆞ의도제무리요
송사에도재물이요

혼인의도제무리요
혼인에도재물이요

영문의도제무리요
영문에도재물이요

불젼의도제무리요
불전에도재물이요

유체의도제무리요
유체에도재물이요

쳔ᄉᆞ만ᄉᆞ온갓일리
천사만사온갖일이

지물로위쥬함은
재물로위주함은

우의셔불측ᄒᆞ니
위에서불측하니

만빅셩이ᄲᅳᆫ은바다
만백성이본을받아

약속을힘셰ᄒᆞ니
약속을행세하니

볍지불힝못ᄒᆞ기난
법지불행못하기는

즈상영지이안인가
자상범지이아닌가

디원군의거동보쇼　대원군의거동보소

인군의부모로셔　임금의부모로서

무어시부족ᄒ여　무엇이부족하여

찬위함을셩각ᄒ여　찬위함을생각하여

갑인연의난을쑤며　갑인년에난을꾸며

무죄한즁대신들　무죄한중대신들

역율노죽여시니　역률로죽였으니

그거신들할지신가　그것인들할짓인가

과거라뷘다ᄒ면　과거라뷘다하면

진스급제함은　진사에급제함은

의심업시미리으라　의심없이미리알아

부ᄌ난돈장만코　부자는돈장만코

빈ᄌ난ᄉ성각업셔　빈자는생각없어

글공부난젼폐ᄒ고　글공부는전폐하고

이름으로돈밧치면　어므로돈바치면

노령비도진ᄉ하고　노령배도진사하고

시졍비도급제ᄒ고　시정배도급제하고

풍원놈도찰방ᄒ니　풍헌놈도찰방하네

아젼슈령멧치나셔　아전수령몇이나고

빅졍승지뉘기든가　백정승지뉘기던가

길영슈가호강ᄒ여　길영수가호강하여

상쥬목ᄉ나려와셔　상주목사내려와서

졍치가엇더한고　정치가어떠한고

본읍ᄉ부옥뼤이닉　본읍사부옥보이네

235

감사참봉소령이요　감사참봉사령이요
도소감찰급창이라　도사감찰급창이라
가가급제이안이며　가가급제이안이며
인인진소이기로다　인인진사이거로다
허무흐다우리한양　허무하다우리한양
이러코야안망할가　이러고야안망할까
예의듯기붓그럽소　예의듣기부끄럽소
실퓨다예의국이　슬프도다예의국이
이상하다우리상감　이상하다우리상감
연기가장성하니　연기가장성하니
〈92〉
닉젼의만혼학하여　내전에만혼혹하여
불효공부엇지흐소　불효공부어찌하사

아바님도닉모르고　아버님도내모르고
어마님도닉모른다　어머님도내모른다
어진왕비민즁젼의　어진왕비민중전의
세도을흐고겨셔　세도를하고자셔
부모간의불목흐여　부모간에불목하여
셔로마음두난겨시　서로마음두는것이
쥭이기로위쥬흐니　죽이기로위주하니
민즁젼의겨동보소　민중전의거동보소
뒤원군을모라다가　대원군을몰아다가
텬진으로보널젹의　천진으로보낼적에
어윤즁의편지긋희　어윤중의편지끝에
뒤원군이쏙아가셔　대원군이속아가서

〈93〉

형진의들 갓다가
임인도로 잡혀가셔
ㅅ연을 신고하고
근근이 ㅅ라와셔
임오군란 쑤며내니
흥인군은 마즈쥭고
민치녹은 칼의쥭고
민뒤호난 불의타고
즁젼의 계폐살ᄒ니
몟몟치나 쥭엇든고
상감님의 겨동보소
오른말로 상쇼ᄒ연

천진에 들어갔다가
임인도로 잡혀 가서
사년을 신고하고
근근이 살아와서
임오군란 꾸며내니
흥인군은 맞아 죽고
민겸호는 칼에 죽고
민승호는 불에 타고
중전에게 벼슬한 이
몇몇이나 죽었던고
상감님의 거동 보소
옳은 말로 상소하면

그신ᄒ들다쥭으니
뉘가뉘가쥭엇든고
홍젹학박난관과
유원식허원식은
역율노다쥭이고
숑쥭갓튼최익현이
고향으로도라와셔
삭달관즉내치시니
밧믜기가싱의로다
장하도다최익현은
쥭기로위쥬ᅟᅳᆼ고
상쇼을몟변하되

그 신하들 다 죽으니
뉘기뉘기 죽었던고
홍정학과백남관과
유원식과허원식은
역률로써다죽이고
송죽같은최익현이
고향으로돌아가서
삭탈관직내치시니
밭매기가생이로다
장하도다최익현은
죽기로위주하고
상소를몇번하되

듁이둔안이ᄒ니
죽이지는아니하니

최익현은쳔명이라
최익현은천명이라

진고게잡혀가셔
진고개에잡혀가서

셕달을싱각다가
석달을생각다가

일본으로잡혀가셔
일본으로잡혀가서

빅이슉제쓴을바다
백이숙제본을받아

의불식쥬속으로
의불식주속으로

칠일을쥬여쥭어
칠일간을주려죽어

고국으로반혼ᄒ니
고국으로반혼하니

쥭어도원통찬늬
죽어도원통찮네

〈94〉

민즁젼의겨동보소
민중전의거동보소

셰ᄌ동궁길을젹의
세자동궁기를적에

슈복다남장구ᄒ여
수복다남장구하여

영셰불망나려가셔
영세불망내려가서

지우만셰이르도록
지우만세이르도록

젼지무궁보존ᄒ여
전지무궁보존코자

질영군불너드여
진령군을불러들여

강원도금강산의
강원도라금강산에

네가지금드러가셔
네가지금들어가서

팔만구암만은절의
팔만구암많은절에

엇든분체신령한고
어떤부처신령한가

조셔이아라본후
자세히알아본후

은금포빅얼마라도
은금포백얼마라도

앗기잔코쥴거시니
아끼잖고줄것이니

슈복장원무궁하기　수복장원무궁하게

발원하고네오너라　발원하고네오너라

진령군이분부듯고　진령군이분부듣고

은금포빅말게실고　은금포백말에싣고

가마타고드러갈제　가마타고들어갈제

전후은금포빅바리　전후은금포백바리

길가의나렬하니　길가에나열하니

이제물리어디난가　이재물이어디난가

미관미작그제물리라　매관매작재물이라

미관미작그제물리　매관매작그재물이

중전계셔미작ᄒ면　중전께서매작하면

상감님이사시든고　상감님이사시던가

다다리파난뼈실　다달이파는벼슬

나나리파난뼈살　나날이파는벼슬

억빅만양만은제물　억백냥많은재물

동디문남디문의　동대문과남대문에

연속부절드러오니　연속부절들어오니

빅셩제물이안인가　백성재물이아닌가

앗갑도다져제물을　아깝도다저재물을

금강산중놈쥬어　금강산의중놈주어

중부자만드난이　중부자를만드나니

호죠고간감쳣다가　호조곳간감쳤다가

흉연을만나겨든　흉년을만나거든

기민이나쥬시겨나　기민이나주실거지

쥼놈을다쥬시니
중놈에게다주시니

이러하고복을반나
이러하고복을받나

오강의쌀풀젹의
오강에쌀풀적에

쌀과돈과얼마든가
쌀과돈이얼마던가

숑파강의벼을타고
송파강에배를타고

멧빅셕을헛쳐둔고
몇백석을흩었던가

슈복비러잘될진댄
수복빌어잘될진댄

그뉘가안이할가
그누가아니할까

어진마음짓거시면
어진마음지켰으면

즈연이되난줄을
자연스레되는줄을

그이쳬난모르시고
그이치는모르시고

악한일만슝상하니
악한일만숭상하네

〈95〉

당나라망할젹의
당나라가망할적에

후졍화을불너다가
후정화를부르다가

그곡조을부르다가
그곡조를부르다가

안녹산의난을만나
안녹산의난을만나

양귀비의고흔얼골
양귀비의고운얼굴

마위파의쥭어지고
마외파에죽어지고

당명황의밧분거음
당명황의바쁜걸음

마외고을지널젹의
마외고을지날적에

일헝이을탄식하고
일행이를탄식하고

밤자르다하든명황
밤이짧다하던명황

쵹즁의홀로안즈
촉중에홀로앉아

밤진줄을씌다르니
밤긴줄을깨달으니

240

의달응고우리상감 (애달프다우리상감)
이른사적보시오면 (이런사적보시오면)
응당이아르실결 (응당이알으실걸)
엇지타모르신가 (어찌하다모르신가)
거스놈과소당놈을 (거사놈과사당놈을)
딕궐안의불너드러 (대궐안에불러들여)
아르랑타령씨겨 (아리랑타령시켜)
밤나즈로논일적에 (밤낮으로노닐적에)
츔잘츄며상을쥬되 (춤잘추면상을주되)
지우사슈건으로 (지우산수건으로)
노리능면잘한다고 (노래하면잘한다고)
돈빅약식불너쥬니 (돈백냥씩불러주니)

오입장이민중젼이 (오입쟁이민중전이)
왕비오립쳣제가니 (왕비오입첫째가네)
계궁은무심죄로 (계궁은무슨죄로)
독안의갓와두고 (독안에가둬두고)
모즈목슘다죽으니 (모자목숨다죽으니)
그거신들할지신가 (그것인들할짓인가)
엇지타가민중젼은 (어찌하가민중전은)
어진쏜을안이보고 (어진본을아니보고)
음한풍속죠회능여 (음한풍속좋아하여)
악한쎤만보이난고 (악한본만보이는고)
소소이싱각하니 (사사이생각하니)
의달코도원통하다 (애닯고도원통하다)

우리상감외니분은 　우리상감외내분은
귀도업고눈도업늬 　귀도없고눈도없네
실퓨고도가련하다 　슬프고도가련하다
민즁뎐의겨동보소 　민중전의거동보소
칠촌인지팔촌인지 　칠촌인지팔촌인지
민망난이불너드러 　민망나니불러들여
삼남부즈즈바드러 　삼남부자잡아들여
유죄무죄돈벗치라 　유죄무죄돈바치라
쳐부즈들겨동보소 　저부자들거동보소
쳔양토록만양토록 　천냥토록만냥토록
불일너로다밧치니 　불일내로다바치니
돈을바다싸아두고 　돈을받아쌓아두고

〈96〉

밤나즈로져짓흐니 　밤낮으로저짓하니
빅셩이어이사나 　백성들이어이사나
빅셩이원망흐니 　백성들이원망하니
국가이장원할가 　국가인들장원할까
우리나라지방보면 　우리나라지방보면
삼쳘이가녁녁흐니 　삼천리가녁녁하니
그지방이부족든가 　그지방이부족턴가
문왕졍스못하시며 　문왕정사못하시며
탕의졍스못할실가 　탕의정사못하실까
션졍을못흐기로 　선정을못하기로
쳐변이즈조난다 　재변이자주난다
임오연군란통에 　임오년의군란통에

242

민즁젼이도망ᄒ여　민중전이 도망하여
관희구경가셧든가　관해구경 가셨던가
유산ᄒ러가셧든가　유산하러 가셨던가
어듸로가셧난가　어디로 가셨는가
오입ᄒ로가신기의　오입하러 가신길에
장원으로ᄂ려가셔　장원으로 내려가셔
셕달을슈무시니　석달간을숨으시니
국상낫다쇼동ᄂ셔　국상났다 소동나서
어리셕은져빅셩이　어리석은저백성이
셕달을빅입씨이　석달간을백립쓰니
빅셩도리그르든가　백성도리그르던가
팔월달의환궁ᄒ여　팔월달에 환궁하여

〈97〉

넝치러운져경상을　넝치러운저경상을
ᄉ흘을보인난고　사흘간을보이는고
그광경을뉘가밧노　그광경을뉘가봤노
민씨드리모도반늬　민씨들이모두봤네
완악ᄒ다진쥬빅셩　완악하다진주백성
헛빅입셧다ᄒ고　헛백립을썼다하고
미호의한양돈을　매호에서한냥돈을
구실돈의쳇구나　구실돈에체했구나
일은일노말할진딘　이런일로말할지댄
국가졔변이인인가　국가재변이아닌가
갑신연오월달의　갑신년의오월달에
그변고젹겨쓴가　그변고를겪었던가

갑오년에동학나서
팔도가진동하여
처처이입주되고
곳곳이입도되어
천명도모여앉고
이천명도모여앉아
시천주조화경을
사람마다공부하여
밤낮으로들썩거려
잠자기가어려우네
큰동네는백명이요
작은동넨쉰명이라

동네동네모여앉아
하는사업무엇인가
상놈이접주되면
사부잡아주리틀고
종놈이접주되면
상전잡아주리틀고
전일에못판꾀를
잡아다가꾀파주기
전자에못받은돈
잡아다가받아주기
그때를두고보면
동학밖에또있는가

반상이분간없다
노주가분별없어
입도만하고보면
수령을겁을내나
그중에안동사람
안하에무인이라
동학보고겁내기를
범같이두려하네
동학놈의거동보소
전곡이아쉬우면
부자를잡아들여
입도하라주리틀면

큰부자는천냥이요
동학에들기싫면
작은부잔백냥이요
돈바치고면해가네
동학놈의거동보소
총끝에서물이나고
수백명이모여앉아
한동이감주놓고
매명에한사발씩
먹고나도감주남네
이렇듯이자랑하여
변화불측재주있어

쳑왜쳑양졔한다고
동학마다뒤담ᄒᆞ니
어리셕은촌밍드리
ᄉᆞ롱공샹ᄒᆞ든ᄉᆞ람
일시의다바리고
동학의ᄲᅱ여들가
둠벙의오리안듯
요량업시ᄲᅱ여든다
엇든동ᄂᆡ심하든고
여편네동학군이
더우슙고야단일셰
그르그ᄌᆞ구월달의

척왜척양제한다고
동학마다대담하니
어리석은촌맹들이
사농공상하던사람
일시에다버리고
동학에뛰어들가
둠벙에오리앉듯
요량없이뛰어든다
어떤동네심하던고
여편네들동학군이
더우습고야단일세
그리그자구월달에

슈만명이모여안ᄌ
시물다셧왜인드리
총을미고드려가면
방포일셩놋코가이
동학놈들겨동보소
졍신업시다라날졔
칼놋코다라난놈
총들고다라난놈
신벗고다라난놈
쳔방지방다라난놈
총ᄉᆞᆫ뒤물난죄죠
엇든듸부릴난지

수만명이모여앉아
스물다섯왜인들이
총을메고들어가면
방포일성놓고가니
동학놈들거동보소
정신없이달아날제
칼을놓고달아난놈
총을들고달아난놈
신을벗고달아난놈
천방지방달아난놈
총끝에서물난재주
어떤데서부릴는지

그 제조 네 못씨고
그재주를 네못쓰고

별살 갓치 헛쳐진 놈
별살같이 흩어진 놈

이것도 제 변이오
이것도재변이요

병슐연 민난 보쇼
병술년의민란보소

쳐쳐이 향회ᄒ야
처처이 향회하여

빅셩이 원죽이고
백성들이 원죽이고

동원의 불지르고
동헌에 불지르고

이호장 아젼드리
이호장 아전들이

멧멧치 죽어난고
몇몇이나 죽었는고

골골리 날이로다
골골이난리로다

병슐년 민난 나셔
병술년에민란나서

슈령 드리 불칙ᄒ야
수령들이 불측하여

〈98〉

바든 공전 제증ᄒ고
받은공전재징하고

제 증한 그 공전을
재징한그공전을

세 번 공젼 바다 닉니
세번공전받아내니

빅셩드리 당치 못히
백성들이당치못해

도탄즁의 드러셔셔
도탄중에들어서서

스싱을 불고ᄒ고
사생을불고하고

일시의 통문 돌여
일시에통문돌려

면면이 모혀 나니
면면이모였나니

그 거시 아 이로다
그것이아니로다

이밀 란을의 논컨딘
이민란을의 논컨댄

상감님은 당치 안너
상감님은당치않네

철종 덕왕 불민ᄒ야
철종대왕불민하여

슈령방빅잘못너여
성민도탄즈심하니
우리하양국운보면
철죵붓텀시쵸힛녀
실규다우리상감
그뒤을어이안즈
션졍을잘ᄒ시ᄉ
즁흥을못ᄒ시고
셜샹의가샹ᄒ니
안이망코어이ᄒ니
듀나라이셩군이되
유왕여왕두인군이

수령방백잘못내어
생민도탄자심하니
우리한양국운보면
철종부터시초였네
슬프다우리상감
그뒤를어이앉아
선정을잘하시사
중흥을못하시고
설상에가상하니
아니망코어이하리
주나라의성군이되
유왕여왕두임금이

그나라이망ᄒ잇고
진시황이영웅이되
쟝영이가혼미ᄒ여
그나라을망ᄒ잇고
당나라삼빅연의
당명황이망ᄒ잇
오계을다지너고
고구려빅졔셩도
위만이가망ᄒ잇고
경쥬셔울일쳔연에
지셩영군망ᄒ잇고
고려삼빅칠십연의

그나라를망치었고
진시황이영웅이되
자영이가혼미하여
그나라를망치었고
당나라이백구십년
당명황이망치었고
오계를다지나고
고조선과왕검성도
위만이가망치었고
경주서울구구이년
진성여군망치었고
고려사백칠십오년

공양왕이망희시니
한양ᄉ빅이십연의
슈월찬코놀납도다
골육상졩이왕가가
하기도만이힛쇼
국운이다힛거든
셩군이날슈잇나
한을한들씰떡잇쇼
잇떡에나션ᄉ람
뉘기시며뉘기든구
을미연이병이라
국ᄉ을셩각하니

공양왕이망쳤으니
한양오백십구년이
수월찮고놀랍도다
골육상잔이왕가가
하기도많이했소
국운이다했거늘
성군이날수있나
한을한들쓸데있소
이때에나선사람
뉘기시며뉘기던가
을미년에이변이라
국사를생각하니

〈99〉

쳑왜함이도리업셔
의병을쏘뜨너니
강원도의병장은
그뉘가더장인고
삼ᄉ빅명거나리고
장하도다셔상렬이
곳곳지단일젹의
풍우을불피하고
병기가젼혀업셔
군병도젹견이와
왜인과졉젼ᄒ며
향노을졍치못히

척왜함이도리없어
의병들을꾸며내니
강원도의의병장은
그뉘기가대장인고
삼사백명거느리고
장하도다서상렬이
곳곳에다닐적에
풍우를불피하고
병기가전혀없어
군병도적거니와
왜인과접전하며
행로를정치못해

강약이부동ᄒᆞ니　　강약이부동하니

쳔운만탄식ᄒᆞᆫ다　　천운만탄식한다

셔상열리패희시니　　서상렬이패했으니

쥭은ᄉᆞ람젹을손가　　죽은사람적을손가

영남ᄃᆡ장뉘시든가　　영남대장뉘시던가

문경ᄉᆞ람이강영을　　문경사람이강년은

이셕쥬의계씨로셔　　이석주의계씨로서

국ᄉᆞ을근심하야　　국사를근심하여

실픈다죠션풍속　　슬프다조선풍속

문관만힘을씨고　　문관만힘을쓰고

무관은쳔키ᄒᆞ니　　무관은천케하니

군ᄉᆞ인들잇실손야　　군사인들있을소냐

각쳐의쵼민들리　　각처의촌민들이

ᄌᆞ원으로츙군ᄒᆞ니　　자원으로충군하니

그마음은어덧던지　　그마음은어떻든지

이안이면이럴손가　　의아니면이럴손가

기약업시모인군ᄉᆞ　　기약없이모인군사

몟빅명이되엿든가　　몇백명이되었던가

일군ᄃᆡ을이루어셔　　일군대를이루어서

쳐쳐의졉젼ᄒᆞ나　　처처에서접전하나

쳔운을엇지하리　　천운인걸어찌하리

쇽졀업시쥭어구나　　속절없이죽었구나

이달고도실픈도다　　애닯고도슬프도다

이ᄃᆡ장이쥭어군나　　이대장이죽었구나

⟨100⟩

옛일을보드러도
천운이할슈업니
역발산기계세도
한고죠의게퍼희잇고
죠죠가영웅인들
쇼열황뎨당할손가
쳐쳐의의병덕장
이러타시덕퍼ᄒ니
의병이이려나셔
실퓨다우리상감
ᄒᆡ여나쳑위할가
ᄒᆡ여나쳑양할가

옛일들을보더라도
천운이라할수없네
역발산기개세도
한고조에패하였고
조조가영웅인들
소열황제당할손가
처처의의병대장
이렇듯이대패하니
의병이일어나서
슬프다우리상감
행여나척양할까
행여나척왜할까

은근이바릭신들
쳔도가완연커날
인군이불명ᄒ여
어느일리그리되리
인군은부모업나
쳔즈도부모잇고
뎨후도부모잇지
쳔황지황인황후의
부모업시어이나요
옛젹의요슌군은
만승쳔즈되기젼에
역산의밧쳘갈라

은근히바라신들
천도가완연커늘
임금이불명하여
어느일이그리되리
임금은부모없나
천자도부모있고
제후도부모있지
천황지황인황후에
부모없이어이나요
옛적에요순군은
만승천자되기전에
역산에서밭을갈아

부모임종도 모르쇠상감, 약주에 취하셨나

부모 봉양ᄒ시ᄭᅥ던
부모봉양하셨거늘

엇지ᄒᆞ여우리상감
어찌하여우리상감

부모난모르신가
부모는모르신가

쳐ᄌᆞ말만드르시
처자말만들으시고

부ᄃᆡ부인도라갈ᄯᅥ
부대부인돌아갈때

즁젼말만드르시고
중전말만들으시고

어마님운명할ᄶᅦ
어머님운명할제

엇지안이보셔시며
어찌아니보셨으며

딕원군의임죵시의
대원군의임종시에

죠가신ᄒ말을듯고
조가신들말을듣고

아바임을영결함을
아버님을영결함을

엇지안이보션난고
어찌아니보셨는고

상감님의ᄒ신이리
상감님의하신일이

약쥬를잡슈신가
약주를잡수신가

독쥬을잡슈신가
독주를잡수신가

최한일리만ᄒ도다
취한일이많았도다

즁젼이그르기로
중전이그르기로

상ᄉᆞ날ᄯᅥ겨동보소
상사날때거동보소

희골을보젼못히
해골을보전못해

쥭어쥬금본을바다
죽어주금본을받아

시쥬하든금강산의
시주하던금강산의

어느붓쳬다려가리
어느부처데려가리

극락셰계가련난가
극락세계가셨는가

흔젹업난져즁젼은
흔적없는저중전은

인산흔다ᄒᆞ압시고 — 인산한다 하옵시고

홍능을무드노코 — 홍릉에 묻어 놓고

지금ᄭᅡ지상직트니 — 지금까지 상직터니

언쩨나엇지한지 — 이제는 어찌한지

흔덕궁의혼노안즈 — 홍덕궁에 홀로 앉아

늘기을성각난가 — 늙기를 생각는가

부모을성각난가 — 부모를 생각는가

듕젼을성각난가 — 중전을 생각는가

엄상궁을성각난가 — 엄상궁을 생각는가

영친왕을성각난가 — 영친왕을 생각는가

그마음을옴겨두구 — 그마음을 옮겨다가

부모의계ᄒᆞ엿시면 — 부모에게 하였으면

효즈인군안되릿가 — 효자임금 안되리까

엇더한동학놈들 — 어떠한 동학놈들

갑오연의말ᄒᆞ기을 — 갑오년에 말하기를

우리나라상감님은 — 우리나라 상감님은

어드로나신난가 — 어디로 나셨는가

부모의계안이나고 — 부모에게 아니고

산각산둘궁그로 — 삼각산 돌구멍으로

나왔다ᄒᆞ시든야 — 나왔다 하시더냐

이여타시욕셜ᄒᆞ니 — 이렇듯이 욕설하니

그른인군고스ᄒᆞ고 — 그른임금 고사하고

동학놈은역젹이라 — 동학놈은 역적이라

가려말할손가 — 가려서 말할손가

〈101〉

민씨라셩만타면
계랄것튼탕건씨고
완순이씨셩만튼면
죵친과의과거보고
벼살하고과거하되
민씨이씨뿐일넌가
민씨와이씨들은
나든날의베살하니
돌과인지무어신지
히마다보넌돌과
갑슐연의낫다하면
덥펴놋코진ᄉ쥬이

민씨라는성만타면
계란같은탕건쓰고
완산이씨성만타면
종친과의과거보고
벼슬하고과거하되
민씨이씨뿐일런가
민씨와이씨들은
나던날에벼슬하네
돌과인지무엇인지
해마다보인돌과
갑술년에낳다하면
덮어놓고진사주니

그러한과거법니
한양의도쏘잇난가
구비구비성각하니
의닶코도한심하다
일국왕의기세로셔
삼쳘이이강산을
한심ᄒ고가련ᄒ오
부모보양ᄒ난도리
ᄌ쳔ᄌ셔인토록
ᄌ식도리일반이라
셰ᄌ동궁길을젹의
히마다졀의가셔

그러한과거법이
한양외에또있는
굽이굽이생각하니
애닲고도한심하다
일국왕의기세로써
삼천리이강산을
한심하고가련하오
부모보양하는도리
자천자서인토록
자식도리일반이라
세자동궁기를적에
해마다절에가서

〈102〉

불젼의시쥬ᄒ고
오강의쫄을쥬어

불전에시주하고
오강에쌀을주어

상감이이여ᄒ고
즁젼이져려ᄒ니

상감이이러하고
중전이저러하니

동궁이복을바다
슈복다남ᄒ오릿가

동궁이복을받아
수복다남하오리까

상감의불효함과
즁젼의박한허물

상감의불효함과
중전의박한허물

두로두로함게모여
그익운이나려가셔

두루두루함께모여
그액운이내려가서

셰즈의게밋쳐구나
하쵸의병이나셔

세자에게맺혔구나
하초에병이나서

츈츄가ᄉ십이되
용식을못ᄒ시고

춘추가사십이되
용색을못하시고

윤턱영의ᄯ님보소
이팔쳥츈됴흔시졀

윤택영의따님보소
이팔청춘좋은시절

독슉공방늘거노니
그것도역젹이라

독수공방늙어가니
그것도역적이라

몹실연셕윤턱영이
부원군을욕심ᄒ여

몹쓸년석윤택영이
부원군을욕심하여

아부지난ᄯᆺ컨만은
부원군이되엿시니

아부는좋건마는
부원군이되었으니

불상ᄒ다져셕님이
부친보고우난마리

불쌍하다저따님이
부친보고우는말이

닉신셰난 볼것업소　내신세는볼것없소

어여타 시원망흐니　이렇듯이원망하니

납 폐 밧고 과부되여　납폐받고과부되어

득난 스람 싱각흐라　득본사람생각하라

팔자죠흔 엄상궁은　팔자좋은엄상궁은

나인으로 쳔튼몸이　나인으로천턴몸이

어변셩용 왕비되야　어변성룡왕비되어

호강도 무궁흐고　호강도무궁하고

아달도 잘낫더니　아들도잘낳더니

엇지타 오입으로　어찌하다오입으로

무모을 다바리고　부모를다버리고

며리깍고 일본가셔　머리깎고일본가서

〈103〉

죠흔 뼤살 한다드니　좋은벼슬한다더니

엄상군죽은 후의　엄상궁죽은후에

왕비예로 장스흐고　왕비예로장사하고

왕비일홈 드럿스니　왕비이름들었으니

스후복역의 논컨던　사후복력의논컨댄

즁젼의 계비할숀가　중전에게비할손가

실퓨도 다우리 한양　슬프도다우리한양

역역히 싱각하이　역력히생각하니

오빅연이 한졍이라　오백년이한정이라

틱죠더 왕하신즉위　태조대왕하신즉위

장원흐고 무궁터니　장원하고무궁터니

경슐연 칠월달의　경술년의칠월달에

합방문쯧드러오니
　합방문자들어오니

뉘가능히막아닐고
　뉘가능히막아낼꼬

오빅연예이국이
　오백년의예의국이

쇼일본되단말가
　소일본이되단말가

장하시고민영환은
　장할씨고민영환은

합방거동안이보고
　합방거동아니보고

도장쳐근굿쩍듁에
　도장찍은그때죽어

듁은뒤의츙졀밋쳐
　죽은뒤에충절맺혀

딕나무가쇼스나셔
　대나무가솟아나서

마로롬을뚜엿시니
　마루틈을꿰었으니

이딕남기어덕난노
　이대나무어디났노

민영환이듁은터라
　민영환이죽은터라

이딕나무모양보쇼
　이대나무모양보소

이상하고기이흐다
　이상하고기이하다

베가지은죠금작고
　세가지는조금작고

세가지난죠금굴거
　세가지는조금굵어

쵸록갓치푸른더가
　초록같이푸른대가

츙졀리빗난도다
　충절이빛난도다

민영환의부즈도리
　민영환의부자도리

츙졀리안이시면
　충절이아니시면

일본츄립기이흐다
　일본출입기이하다

긔화난씨겨시되
　개화는시켰으되

츙졀리안이시면
　충절이아니시면

난되업난덕가나셔
　난데없는대가나서

당쵸일을싱각ᄒ면　당초일을생각하면

츙졀ᄃᆯ결업셔시나　충절될걸없었으나

쥭은뒤의덕을보니　죽은뒤에대를보니

아마도무심찬타　아마도무심찮다

합방문쳐두어말의　합방문자두어말에

장ᄒᆫ일리노인나니　장한일이또있나니

금산군슈홍범식이　금산군수홍범식이

결항ᄒ여쥭어시이　결항하여죽었으니

그일도장하도다　그일도장하도다

츙신열ᄉᆞ몃몃치며　충신열사몇몇이며

기탄업시쥭난ᄉ람　기탄없이죽는사람

그거시츙졀이지　그것이충절이지

쥭은험을말하거든　죽은흠을말하거든

ᄌ셔이드르시오　자세히들으시오

민영환을두고보면　민영환을두고보면

기화한기험졀리오　개화한게흠절이요

홍범식을두고보면　홍범식을두고보면

기화베살험졀리오　개화벼슬흠절이요

최익현을말할진던　최익현을말할진댄

도장시에못쥭어셔　도장시에못죽어서

일본으로잡혀가셔　일본으로잡혀가서

굴머쥭은험졀리오　굶어죽은흠절이요

아모려나이셔이난　아무려나이서이는

동공일쳬분벙ᄒ다　동공일체분명하다

남의 죽음말하기는
여반장쉽거니와
사람마다 이러하나
어렵고도어려운기
죽기갓치어러우리
마리스이려하나
당하면죽기겁나
충절업고못하난니
너 남업시여스사람
헛장담만뿐이로다
합방이후을양보소
만고역적운턱영이

남의죽음말하기는
여반장쉽거니와
사람마다이러하나
어렵고도어려운게
죽기같이어려우리
말이야이러하나
당하면죽기겁나
충절없곤못하나니
내남없이예사사랑
헛장담만뿐이로다
합방이후한양보소
만고역적옥새도적

〈104〉

부원군명색되고
인군의옥쎄쎄스
제비절갑고나너
만고역적운턱영은
쳐참할이놈이라
나라호스엇지되나
근정전만슈궁은
통감이안즈잇고
흥덕궁덕슈궁은
상감부즈갈나잇셔
나라모양기구하야

부원군명색되고
임금의옥새뺏어
일본통감갖다주고
제빛을갚고나네
만고역적옥새도적
처참할자이놈이라
나라호사어찌되나
근정전과만수궁은
통감이앉아있고
흥덕궁과덕수궁은
상감부자갈라있어
나라모양기구하여

259

인군쳐지가렵도다　　임금처지가없도다
습쳘리죠흔강산　　삼천리좋은강산
금포단의도장찟겨　　금포단에도장찍어
문셔쏫로남을쥬고　　문서째로남을주고
용포옥셰다뺏기고　　용포옥새다뺏기고
덕슈궁의아달두고　　덕수궁에아들두고
흥덕궁져방안의　　홍덕궁의저방안에
젹막히홀로안ㅈ　　적막히홀로앉아
한갑이언졔든가　　환갑이언제던가
진갑이무어신고　　진갑이무엇인고
셰월업시다지너니　　세월없이다지나니
빅슈군왕가련ㅎ다　　백수군왕가련하다

닉삼쳔위팔빅에　　내삼천외팔백에
어느신ㅎ차ㅈ가면　　어느신하찾아가며
습틱육경져신ㅎ가　　삼태육경저신하가
육죠여몽이안인가　　육조여몽이아닌가
습쳔궁녀나인들은　　삼천궁녀나인들은
듕놈셔방ㄸ라가고　　중놈서방따라가고
말이타국잇난아달　　만리타국있는아들
일본황졔신하되고　　일본황제신하되고
본국의잇난아달　　본국에있는아들
슉믹되여안ㅈ시니　　숙맥되어앉았으니
무삼의논ㅎ여보며　　무슨의논하여보며
무삼졍담ㅎ여볼ㄱ　　무슨정담하여볼까

실퓨다우리한양　슬프도다우리한양

이씨국이안이될쥴　이씨국이아니될줄

어느뉘가아랏든가　어느뉘가알았던가

독입듀만들젹의　독립주를만들적에

쇼인놈의마을듯고　소인놈의말을듣고

뎍국구원쯘이시어　대국구원끊었으니

그인군이슉먹이지　그임금이숙맥이지

올은신ㅎ다쥭이고　옳은신하다죽이고

슈원슈고할슈업다　수원수구할수없다

자고금금두고보면　자고급금두고보면

망한나라인군마다　망한나라임금마다

츙신은다쥭이고　충신은다죽이고

환ㅈ놈안이두면　환자놈을아니두면

외쳑신ㅎ잘못두어　외척신하잘못두어

국파국망아조쉽늬　국파국망아주쉽네

그럼으로인군되기　그러므로임금되기

난어상쳔이안인가　난어상천이아닌가

치국치민잘ㅎ기가　치국치민잘하기가

왕졍의도으뜸이지　왕정에도으뜸이지

한심코도가련ㅎ다　한심코도가련하다

심장이장단고로　심장이장단고로

한양ㅅ젹닥고보니　한양사적닦고보니

틱졍틱셰문단셰와　태정태세문단세와

덕예셩즁인병션과　예성연중인명선과

광인효현숙경영과

정순헌철고순종의

이십칠왕제왕중에

우리상감가련하다

선정한번못하시고

나라만잃었으니

삼천궁궐좋은집을

한간도못지키고

남의집에빌어앉아

다달이욕을받아

의지식지붙여놓고

곁방살이하시기가

아마도생각컨대

육십평생처음이지

신해년의구월달에

장안을돌아보니

좌우성을헤치고서

철로길을닦아내니

전차기차자동차가

총살같이왕래하네

옛일들을생각하니

한숨끝에눈물나네

창경궁을뜯어내어

기둥과서까래는

죵노 빅셩스다가셔
쟉쟉으로 파라먹고

그안을치와닉고
온갓짐셩키와닉니

디원군이스럇드면
그김셩을구경ᄒ지

ᄉᄉ집을비한되도
부ᄌ간의불목ᄒ고

〈105〉
구부간도불화ᄒ고
너외간만조화ᄒ여

그부모을박디ᄒ면
천셕인들그집되리

종로백성사다가서
장작으로팔아먹고

그안을치워내고
온갖짐승키워내니

대원군이살았더면
그짐승을구경하지

사삿집에비한대도
부자간에불목하고

구부간도불화하고
내외간만조화하여

그부모를박대하면
천석인들그집되리

만셕인들그집될가
부ᄌᄌ효집이되고

부화부슌집이되고
부ᄌ구부그ᄉᄉ이가

셔로미워틈이나면
국가이고ᄉ가이고

망치안코무엇되나
ᄌ손난들무엇ᄒ리

그ᄌ식이ᄌ식낳면
그하라비손ᄌ되고

ᄌ식이불효ᄒ면
손ᄌ도본을밧닉

만석인들그집될까
부자자효집이되고

부창부수집이되고
부자구부그사이가

서로미워틈이나면
국가이고사가이고

망치않고무엇되나
자손난들무엇하리

그자식이자식낳면
그할아비손자되고

자식이불효하면
손자도본을받네

상담의이른마리　상담에이른말이

성심관이드러지면　생심간이틀어지면

천운이체다을손가　천륜이치다를손가

우리상감성각하면　우리상감생각하면

셩감의하난일과　상감의하는일과

즁젼의하난도리　중전의하는도리

가렵고도한심하다　가엾고도한심하다

오빅연셔사젹을　오백년의저사직을

국운도고그만이요　국운도그만이요

셰상도다힛듯가　세상도다했던가

삼쳘이이강산을　삼천리이강산을

일죠의허실하고　일조에허실하고

오빅연지난사직　오백년이지난사직

젼할곳지젼혀업닉　전할곳이전혀없네

상감신셰이리될줄　상감신세이리될줄

미리요량하엿시면　미리요량하였으면

임오연군병후의　임오년의군란후에

충신상쇼살펴보고　충신상소살펴보고

졍신을다시차여　정신바짝다시차려

기과쳔신하여시면　개과천선하였으면

부모을잘셤기고　부모를잘섬기고

국졍을션치하고　국정을선치하고

빅셩의게션치하면　백성에게선치하면

이지경이안될거설　이지경이안될것을

인필자모하온후의 — 인필자모하온후에

져사람이묘지하고 — 저사람이모지하고

국필자별하온후의 — 국필자벌하온후에

져사람이별지하니 — 저사람이벌지하고

가필자훼하온후의 — 가필자훼하온후에

져사람이회지하고 — 저사람이훼지하고

상감님이먼져쳐셔 — 상감님이먼저쳐서

상감님이이나라을 — 상감님이이나라를

일본이나와치이 — 일본이나와치니

옛말삼이그르든가 — 옛말씀이그르던가

망할징표모르시고 — 망할징표모르시고

한갈갓치죠심업셔 — 한결같이조심없어

너나라을망케하니 — 내나라를망케하니

어이그리의달하고 — 어이그리애달픈고

져강물에헛쳔쌀을 — 저강물에흩은쌀을

위쳐의봉치하고 — 외처에다봉치하고

져강물의던진돈을 — 저강물에던진돈을

외쳐의감쵀시면 — 외처에다감췄으면

남의욕을안스실결 — 남의욕을안자실결

지금도후회업셔 — 지금도후회없어

원통하다상감님은 — 원통하다상감님은

씰듸업난흥덕궁에 — 쓸데없는흥덕궁에

젹막키혼자안즈 — 적막히혼자앉아

필부몸이되엿시니 — 필부몸이되었으니

〈106〉

셩각ᄒᆞ면아득ᄒᆞ고
ᄭᆡ다르면망낭ᄒᆞ지
만죠빅관만은신하
일죠에간ᄃᆡ업고
삼천궁여만은나인
엇든인군모신난고
하양성즁도라보면
예젼흔양안이로다
ᄉᆞ십이을듀회잡고
철옹갓치구던셩이
모릭방쳔장관이요
쳔장만장장관이요

생각하면아득하고
깨달으면맹랑하지
만조백관많은신하
일조에간데없고
삼천궁녀많은나인
어떤임금모시는고
한양성중돌아보면
예전한양아니로다
사십리를주회잡고
철옹같이굳던성이
모래방천장관이요
천장만장장관이요

삼각산바릭보니
복졍산이분명ᄒᆞ다
오강슈흐른물결
쇼릭ᄯᅩ차쳬양ᄒᆞ야
한양성을ᄒᆞ즉ᄒᆞ고
셔희로죠회간다
국파국망우리ᄒᆞ양
군신유의간ᄃᆡ업늬
쥬셕지신안동김씨
지금도죠션인가
칠빅탕건민씨드른
탕건씰ᄯᅢ신ᄒᆞ드니

삼각산을바라보니
복정산이분명하다
오간수흐른물결
소리조차처량하여
한양성을하직하고
서해로조회간다
국파국망우리한양
군신유의간데없네
주석지신안동김씨
지금도조선인가
칠백탕건민씨들은
탕건쓸때신하더니

그만은 탕건신하
어디가고 다 없는고

칠백탕건 일곱이나
상감곁에 뉘가가며

오백중에 다섯신이
임금사정 알던가

국초로 민씨들과
국혼은 하였으나

민중전이 제일이라
민영환이 하나로

국가가 다 알았네
민씨에는 중시조라

슬프도다 우리한양
한양판세 어떻던가

인군하나 버려두고
적적히도 간데없네

이웃영감같이하고
모른사람같이하네

사방으로 흩어져서
머리깎고 관찰하며

각처로 내려가서
샤포쓰고 군수되니

예의동방 우리나라
군신유의 이렇던가

〈107〉 송도망할때는 충신이 72、한양때는 소인이 72

그만튼츙신들리 — 그많던충신들이
지금은어듸잇쇼 — 지금은어디있소

〈107〉
그만은열스드리 — 그많은열사들이
어느곳더가고업노 — 어느곳에가고없노

귀ㅎ도다귀ㅎ도다 — 귀하도다귀하도다
츙신열스귀ㅎ도다 — 충신열사귀하도다

츙신열스이셧시면 — 충신열사있었으면
져인군이어이될가 — 저임금이어이될까

어느인군불상ㅎ고 — 어느임금불쌍한고
한양인군불상ㅎ다 — 한양임금불쌍하다

오날갓치츄운나의 — 오늘같이추운날에
궁망이나드시든가 — 궁방이나뜨시던가

아젹빗치드러올쌔 — 아침볕이들어올때
등을쑤고안즈신구 — 등을굽고앉았신가

쌋쌋한요빗살을 — 따뜻한요볕살을
상감님제드리고자 — 상감님께드리고자

이상ㅎ다우리인군 — 이상하다우리임금
츙신열스한을마오 — 충신열사한을마오

숑도가망할적의 — 송도가망할적엔
츙신이칠십이요 — 충신이칠십이요

한양이망할적의 — 한양이망할적엔
쇼인이칠십이라 — 소인이칠십이라

츙신열스상관업소 — 충신열사상관없소
인군의게달인기라 — 임금에게달린게라

⟨108⟩

우리나라인군임이　우리나라임금님이

도합하니삼십이라　도합하니삼십일왕

옥새놋코등극하니　옥새놓고등극하니

슈물여섯인군이요　스물일곱임금이요

츄슝하신그인군이　추숭하신그임금이

뉘기뉘기츄슝인가　뉘기뉘기추숭인가

덕죵원죵츄슝이라　덕종원종추숭이고

진죵익죵츄슝이라　진종익종추숭이라

슈물여덜인군즁의　스물일곱임금중에

너친인군뉘기든가　내친임금뉘기던가

연산쥬와광희쥬라　연산주와광해주라

인군은그여하나　임금은그러하나

왕비을도합하니　왕비를도합하니

스십이왕비로다　사십오왕비로다

곡산강씨왕비하나　곡산강씨왕비하나

안변한씨왕비하나　안변한씨왕비하나

경쥬김씨왕비둘과　경주김씨왕비서이

여쥬민씨왕비너이　여흥민씨왕비너이

쳥숑심씨왕비셔이　청송심씨왕비서이

안동김씨왕비하나　안동권씨왕비하나

여산숑씨왕비하나　여산송씨왕비하나

파평윤씨왕비너이　파평윤씨왕비너이

쳥쥬한씨왕비다섯　청주한씨왕비다섯

거창신씨왕비하나　거창신씨왕비하나

나주박씨왕비 둘과

연안김씨왕비 하나

능성구씨왕비 하나

양주조씨왕비 하나

덕수장씨왕비 하나

청풍김씨왕비 둘과

광주김씨왕비 하나

함종어씨왕비 하나

달성서씨왕비 하나

풍양조씨왕비 둘과

안동김씨왕비서이

남양홍씨왕비 하나

풍산홍씨왕비 하나

연산광해왕비까지

사십오왕비로다

연산배위신부인과

광해배위유부인은

두부인을함께모아

후록에기록함은

내친임금탓이로다

우리조선이나라가

조선된지언제던가

태백산단목하에

신인하나내려와서

〈109〉

인군으로 드러안자
임금으로들어앉아

졍치을능엿시니
정치를하셨으니

무위이화호운호여
무위이화혼후하여

티고젹시졀일너
태고적의시절일네

잇떠가언느떤고
이때가어느땐고

요인군과함께엿너
요임금과함께셨네

요순우탕다시나고
요순우탕다시나고

문왕떠이러나셔
문왕때에일어나서

문왕뻬제기즈봉히
문왕세계기자봉해

죠션구왕숨아신이
조선국왕삼았으니

기자인군겨동보소
기자임금거동보소

평양의도읍호스
평양성에도읍하사

치국치민호올젹의
치국치민하올적에

팔죠목을폐퓨려셔
팔조목을베풀어서

인군예지가라치니
임금예지가르치니

쥬쇼풍화이안인가
주소풍화이아닌가

고구려빅제셩은
고구려백제성은

칠빅오연다지너고
칠백오년다지나고

박셕금실나국은
박석김의신라국은

구망구십다지너고
구구이년다지나고

왕견퇴죠고려국은
왕건태조고려국은

스빅칠십다지너고
사칠오년다지나고

장능도다우리퇴죠
장하도다우리태조

한양의셔도읍호스
한양에다도읍하사

기자여풍이어내사
삼강오륜어진법과
인의예지좋은법을
일월같이밝혀놓고
군군신신엄절하고
부부자자친밀하며
가가이화락하고
호호이화순터니
이렇듯이좋은풍속
상하간에동락하여
요순세계언제던가
하우천지이때로다

〈110〉

이같이도좋은나라
십여대를지나와서
효종때에이르러서
사색이서로나서
사객이무엇인가
노론인지남인인지
소론인지소북인지
이것이사색일세
우암선생노론되고
미수선생남인되고
명재선생소론되고
경암선생소북이라

이후로풍속되어

남인노론척이지고

소론소북시비나서

벼슬에도척이지고

혼인에도분간있어

남노통혼아니되고

소론소북겨워하니

이것이폐단이라

혼인일을말할진댄

남인집의좋은혼인

노론집서원통하고

노론집의좋은혼인

남인집서절통하다

후생을두고보면

노론선생비방하니

남인이라칭탁하고

남인선생함혐하고

노론이라칭탁하고

색목좇아시비함은

후생행실무엄하다

적서분간시비난다

남노색목일어날때

적서가언제던가

삼공부터있는게라

〈111〉
덕의아달젹자되고　댁의아들적자되고
첩쇼성이셔자로다　첩소생이서자로다
젹파인지셔파인지　적파인지서파인지
젹사가이리되니　적사가이리되니
상놈딸의장개가고　상놈딸에장가가고
이것시젹자되고　이것이적자되고
양반과부다려다가　양반과부데려다가
그몸의아달나면　그몸에서아들나면
그것시셔자되여　그것이서자되어
듀졔넘은젹셔법이　주제넘은적서법이
이러키도드럽도도　이렇게도더럽도다
젹셔분간대단ᄒᆞ여　적서분간대단하여

젹자난젹셔대로　적자는적자대로
셔로가려혼인하고　서로가려혼인하고
셔혼들은셔혼대로　서혼들은서혼대로
셔로차자혼인ᄒᆞ니　서로찾아혼인하니
이거시왼일인고　이것이웬일인고
우리조선말속이라　우리조선말속이라
셰상무리두고보면　세상문리두고보면
쳔지도변ᄒᆞ나니　천지도변하나니
오월유월너무더와　오월유월너무더워
견ᄃᆡ지못ᄒᆞ다가　견디지못하다가
동지셧달너무추워　동지선달너무추워
너무추어못견ᄃᆡ니　너무추워못견디니

스람역시이이췌라　사람역시이이치라
우리죠션풍쇽보쇼　우리조선풍속보소
양반이라흐난스람　양반이라하는사람
지쳬죠흔그것밋고　지체좋은그것믿고
상놈자바로셕할쳬　상놈잡아토색할제
상놈은쥭어난다　상놈은죽어난다
떡현즈손깔딱양반　명현자손깔딱양반
팔월명졀셧달명졀　팔월명절섣달명절
가만이안즈다가　가만히앉았다가
상놈의졔나난돈을　상놈에게나는돈을
쪠돈갓치쳐마고씨니　제돈같이마구쓰니
그거시될일인가　그것이될일인가

그럼으로이셰상이　그러므로이세상이
반상분간업셔졋너　반상분간없어졌네
만물리극셩흐면　만물이극성하면
필경에는쇠해지고　필경에는쇠해지고
양반도극셩흐면　양반도극성하면
상놈이도로되니　상놈이도로되니
양반드라한을마라　양반들아한을마라
양반으로말흐대도　양반으로말한대도
젼죠양반고사흐고　전조양반고사하고
아죠양반두고보면　아조양반두고보면
오빅연을지나도록　오백년을지나도록
반상분간졍흐후로　반상분간정한후로

275

양반은양반이요 　양반은양반이요

아젼은아젼이요 　아전은아전이요

듕인상놈빅졍분간 　중인상놈백정분간

하날갓치놉파드니 　하늘같이높았더니

지금셰상두고보면 　지금세상두고보면

디픽로민듯하니 　대패로민듯하니

실프다양반드라 　슬프도다양반들아

양반싱각아죠마라 　양반생각아주마라

양반분간보즈능면 　양반분간보자하면

후셰상의다시보셰 　후세상에다시보세

오빅연양반드리 　오백년양반들아

무어시라부족든가 　무엇이라부족턴가

가련코도가련능다 　가련코도가련하다

한양가을짓고보니 　한양가를짓고보니

실푼회포나난거시 　슬픈회포나는것을

칭양치못할도다 　측량하지못할도다

〈끝〉

한양가

조선왕조 오백십구(519)년을 읊은 가사문학 〈영인판 부분〉

실푸다 진구님니
이가사 드려보소
오백년 지닌 소적
홍만성쉬 여기있오
장악도 장하시온
문딸도 유여호다
쳐음배 설무어신고
종무디장 하엿서라
황방촌은 불기요
길야은언 유서룰라
ㅊ비질 오십오연이라
굿쩌가어느쎄런고
임진질원 열엿쌔날
실십이현 충신들은
두둔 죵에 ㄷ리가고

엿든가소 지엿난고
하양가을 ㅈ겨서라
이십팔 땀치국 흥신
선불천이여 페이쪼
아들리 팔 형제의
북벅이더옥 죻타
잇쌔가언 느신고
공양왕에 말연이오
조정은 수~후가
인쥬이호 밤 하니
롱두관은 생장 되고
청숨봉은 봉롱록
등곡후신 칠연밧긔
팃탱밧을 복십오
야은 선싱 어이ㅁ꼬
곰오초셔 차자갓다

이가소울 보시오며
하양소적 자서아리
장하실신 옥리태조
놀삽돌우리 디왕
선양흥 흔반 서로라
정토은언 정셩일
이십에 등마ㅅㅎㄷ
삼십이 못다여서
전양흥흔반 서로라
그소ㄷㄴ라를보건구며
그소작을ㅈ기근은
일조에 반정홉
뉴창흥에 등ㄱ고
돈운두여ㄴ여
어느위가어 겁보리
풀은선졍 훈자일야
복외ㅁ 어이ㅎ여

무학을 불너다가
왕도을 졍할젹의

무학은 뎨자 소오
졍심봉은 자좌오라

우도산 간리업고
불노만 흥셩흔다

다셧면 근늘 의와
열두면 놀쥭 일을

막난법이며 대있소
진방이 허흐기못

아무격 뎡엽셜거니
자자오향노와 보조

셔함이드럿거날
한조기리회근거이

그길노 다라나셔
무학이자탄후고

티졀삼봉 거동 보소
졍심봉 거동 보소

남산 잡두 쥬쟉뫼라
무학뎨가 현무로다

임진감 월넌 건니
삼각산 알지막의
네 불 른주 이 흥놀와
티졀자 향엇지 할노

두리셔로 댓텰 졀와
히차 조향 못시니이
티졀 더 울 잡바 녹코

정심봉 하 비말 리
아 난 혜 너 무 바 도

여 보 조 셔 방 임 아
조 차 오 향 노 와 보 조

무 어 시 로 막 아 나 리
잠 말 말 근 이 리 노 조

정심봉 거동 따 뫼
미견 흐 다 이 무 학 아

그 두 가 지 있 실 줄 을
동 릐 문 현 관 쌀 셕

토 르 진 늬 나 도 안 다
갈 지 싸 노 와 써 면

무 학 이 분 을 닌 여
왕 삼 이 자 가 셔

동 릐 문 밧 색 나 셔 고
티 졀 더 울 로 라 볼

셔 함 에 후 몃 시 되
오 랑 한 중 무 학 아

씨 트 리 고 졋 세 나
그 릇 자 자 의 왓 토 다

강 원 도 금 강 산 헤
불 도 을 슝 상 호 여

토 졀 을 무 더 놋 코
세 월 을 보 녀 도 다

남 산 잡 두 쥬 쟉 뫼 라
강 나 루 가 슈 슈 터 여

무 학 뎨 가 현 무 로 다
임 진 강 인 휴 토 다

싱각호면 아득호고

시자로 보면 민눈지

하양성듕도라보면

예젼 훈양안이로다

샹각반 바리보니

복쳥반이 분명호다

국파국망 우리훈양

군산 유의 갈희업시

그만은 호건신들

어러가고 갈디업고

국골로 인싸을라

군혼은 하엿시나

셔울과 우리훈양

항양판 셰엇든 듯가

시방을 홋터져여

머리셰고 말챨호머

만흔 박판 만운신하

일흔에 갈티업고

샵삼쳔 궁여 만운 소인

엇든 인군 모신군

수십이 을 쥬회 잡고

쳘용갓지구던성이

웬 장 판 장 관 이 요

훈양성을 둘 즉즁을

서희로 즁희 간다

오강수 흐르물 결

흘리 못 차 회양 호야

쥬셕지신 屠 東 金씨

지급로 죠산인가

첫박 홧건을 곱이나

샹감 겻치 뒤간며

민둔전이페앨호라

민영환 호나을로

인군 후 바리두고

젹스와도 갈희업비

갈혀로나 리까셔

소포 싼 郡守閣이

철박 홧건 민씨들로

탕건 쓸씨 산즁 흥

오박 궁가 섯신니

인군 소씽 게 아둔가

국가 이다 불 노며

빈씨의로 흘 시 프라

이웃영감 갓희를

또른 소람 갓치 흘리

예의 동방 우리나라

군시 유희 리 러가가

그만튼츙신들희
지굼은어틱엿쇼

츙신열셧이엿시면
저인군이어이되가면

아젹빗치드틔봉서
듕물수고안젓신고

츙도가망할젹의
츙신이칠십이오

울리나라인군압이
도합호니삼십이라

뎍룽원룽쥬룡이라
진룡익룡츙룡이라

왕비을도합호니
소십이왕비로다

청룡심시왕비서이
안동김시왕비호나

그만은열셧드리
어느곳지가르엿쇼

어느인군불샹호고
즁망일수드시트가

한양인군불샹호다
오날갓치추운나의

샹감님제트리고서
이샹들다우리인군

한양이망할젹의
츙신열사한물마오

쇼인이칠십이라
츙신열셧쌍판셜

옥세옷교등극후
인군의게밋인기라

슈물여셧인군이오
츙유츙신구인군이

티치인군뒤기든가
뵈기신주슈윰인가

슈물여덜인군즁의
연산쥬와광치쥬라

안변한시왕비호나
인군은그여호나

곡산강시왕비호나
경규김시왕비들과

어손룡시왕비호나
여규민시왕비녀이

타펴운시왕비녀이
청유한시왕비다섯

거창신시왕비호셧

나쥬박씨왕비둘과
연손김씨왕비로다
능쥬구씨왕비로
양쥬죠씨왕비로다
더쥬장씨왕비로다
쳥쥬김씨왕비둘과

망산김씨왕비로다
함죵어씨왕비로나
탈션셔씨왕비로나
풍양죠씨왕비이둘과
안동김씨왕비로나
남양홍씨왕비로나

풍산홍씨왕비로나
연손광희왕비싸지
소심수왕비로다
연손비위신부인과
광희비위유부인은
두부인을함계모와

후록의기록함은
시진인군라시록라
우리죠션이라라리
죠션왼지인졔툰가
신인흐나스려와셔
티빅산단목글둘에

인군을드러안짓
졍치을흐셧시니
무위이화훈후늘여
치고젹시졀일늬
잇씨가언느씬고
요인군과함계셧늬

요순우탕다시나고
문왕셰미러나셔
문왕셰계기즈봉희
죠션국왕습아신이
기즈인군겨동보소
평양의도읍흐소

지국치민흐올젹의
팔죠목을베퓨려셔
인군쎄지가라치너
쥬스풍화이안인가
고구려빅졔셩은
질빅오연다지니고

박셕곱선나국은
구맛구심다지니고
왓건태죠고려국은
스박철심다지니고
장을로다우리되고
한양의셔동읍흐소

284

기즈뎌동이여니소
슘강온윤어진범라
갈이화락하고
호이화순터이
이갓치모르든나라
십여뤌을지니와서라
올론인지쇼복인지
이거시소식알세
이후로뚤을슉되며
남인노론핵이지고
올론쇽뎨우들
이거시페단이라
범인집졀통흐다
후샹을두고보면
남인집졀통흐다
삼복못타시니믐운
후샹함샬부험흐다

인의뼈지쯔흔범라
일월갓치발기둣고
이력타시쯔흔품쇽
샹을간의통복흐여
호퉁셔이려여서
쇼식이셔로나서라
우암션샹노론틸고
미슈션샹남인틸고
쇼론쇼복시비나셔
벼샬의로혁이지고
혼인이을말할진딘
남인집쯔흔혼인
노론이라칭탁흐고
남인셥셩함험흐고
남로샹복이려발셔
젹셔분간시비난다

군신엄졀흐고
부즈친밀흐며
오윤셰졔언졔흐고
우현지이셔록나
쇼식이무어신가
노론인지남인인지
병졔션샹쇼론틸고
검암션샹쇼복일라
남노둥혼안이외고
혼인의도분간잇셔
노론집원통흐고
노론집쯔흔혼인
남인이라칭탁흐고
노론션샹비맘흐다
젹셔가언졔흐든가
슙공못험인보기라

딕의 아달 젹자되고
쳡소싱 이셔 즈로다.

양반과 부라러다가
그몸의 아달나면

젹서난 젹서덕로
서로가려 호인호고

셰상무리두고보면
쳔지도변호나이

사람먹시이스뢰라
우릭을젼틀 불보쓰

명현현즈은 쌀안양반
달위명졀 셧달명졀

그렴을 이세상이
반상분간 업서젓니

양반드라 항을마라
양반울 발을틸로

젹파인지서파인지
젹셔가이리되이.

그거서 셔즈되여
쥬례구분 젹셔법이

셔혼들은 셔혼덕로
서로차자 혼인호나

오원더무더와
쳔디지 못흐다가

양반이화을난소람
지취로혼 그것밀근

가만이안즈다가
상놈의 제밥을

만물리곡셩호면
팔경의 희희깃

젼조양반 고소를
아즈양반 두고보면

상놈혈의장녀가라
이거시젹즈되고

이러키흐르러도독
젹셔분간티단흐여

이거시원일인고
우티조션말 속이라

동지섯달너무츄워
너무휴어못견더니

상놈자바로석할레
상놈은죽어난다

쥐돈깃지지마고씨니
그거시될일인가

양반도극셩흐면
상놈이도로된이

오빅연을지닌돌록
반상분간 졍한흘로

양반은양반이오

아젼우아젼이오

실동라양반드라하

양반셩갇아르마라

가쳔교로가련흐다

한양가울 **지르봐**

룡인상놈방졍분깐

하날갓치놈와트니

양반분만보즛호면

후셰상의다시보셰

설훈회토나쇼거시

장양치못할도다

지금세상둔보면

티회를민듯하니

오방연양반트리

부어시라부족돈 **가**

> 판 권
> 소 유

조선왕조 519년을 읊은 가사문학

한 양 가 519 년

2008年 7月 25日 초판 발행

작 자 미 상
역 주 신 영 길
궁체로 옮겨 쓴 이
　의당 이현종 · 임천 이화자 · 다솜 박정숙 · 산내 박정숙
　늘보리 윤곤순 · 문정 윤미한 · 진샘 이민재 · 지송 이정옥

발행인 이 홍 연
발행처 月刊 書藝文人畵 · 이화문화출판사
부사장 박수인
국 장 최광신
편집장 이용진
디자인 강종선 나은경 하은희 지용주 박순임 손진희
　　　　최은주 유정무 권영화 송성욱 고현경 조경례
제 작 한인수 박영서 유대희
분 해 고병관
출 력 류상문
영 업 심원석 박종훈
취재기자 이난영
편집기자 이승호
기획편집 박휘종 박희경
웹마스터 오상호
총 무 김종숙
서예문인화백화점 정순해 박정열 박경열

등록번호 제300-2001-138
주소 (우)110-053 서울시 종로구 내자동 167-2
전화 02-736-0922~3(편집부), 02-732-7091~3(구입문의)
FAX 02-738-9887
홈페이지 www.makebook.net

ISBN 978-89-8145-623-8 03640

값 28,000원